設計職人的養成

デザインの基本ノート

序言

購買本書的各位讀者不用擔心！大家一定能學會做出好設計。

該從哪些知識入門，對學習設計來說非常重要，然而，高深的設計理論固然很重要，但我認為做為初學者，先了解「設計基礎」，並「大量參考範例」的過程也很重要。

本書的內容包含設計基礎、排版、配色、照片與插圖、字型、印刷裝訂等基本知識。從何謂設計到各種實用技法，本書包含了成為一位專業設計師必備的所有基本知識和技術。

不管你是未來想當設計師的人，或已經是設計師但沒什麼自信的人，我希望本書能成為你「遇到各種難題時能派上用場的設計師指南」。這本書是我一邊回想當我還是菜鳥設計師時，最想獲得什麼資訊？什麼樣的知識會對往後有所幫助？一邊動筆寫成的。

為了使內容淺顯易懂，我也加入了實際的商品照片或插圖，再輔以文字說明，為了讓大家能快樂地學設計，文章的用字遣詞也比較輕鬆活潑一點。

我在書內列了許多相關範例，是因為我認為對設計師來說，參考範例是很重要的事。過去曾看過什麼樣的作品、希望以後做出什麼樣的作品，這些都會大大影響各位實際的設計創作。

本書所使用的大部分範例，其實都是我一手設計，也正由於是出自我的手，我才能仔細向大家說明為何要這樣設計的原因。本書的其中一個優點就是我「能清楚解釋自己的設計」。

我從事設計這一行的職涯，全部都濃縮在這一本書裡了，希望大家能透過這本書，更了解未來設計師需要什麼，以及該參考、學習什麼。

大家一定要打好設計的基礎，才能享受設計的樂趣！最後也希望大家都能設計出為世界帶來便利的嶄新設計作品！

尾澤早飛

INTRODUCTION

How to use

本書的使用方法

本書內容分為兩部分：各章前半部的「設計知識」以及後半部的「設計實例」。閱讀時，可先由「設計知識」學習設計的基本知識，然後再參考「設計實例」，學習如何具體應用所學知識來設計。

▎設計知識　Design knowledge

01　主題	**02　標題與內文**	**03　圖片與插畫**
關於設計的基礎知識、想法、應用技巧、工作術等，依照不同的內容主題來分類。	說明設計知識。標題點出大致內容，再於內文中詳細解說。	網羅各種相關圖片、插畫及實例，也有實際用於商業上的範例供讀者參考。
04　註解	**05　COLUMN**	**06　眉標**
說明圖片及插圖內容，或需注意的重點。	整理了一些有別於內文切入點的設計重點，或是有助於設計師的各種資訊。	告知讀者目前書中的所在位置。當頁如果是以「設計知識」為主，會以色塊標記。

本書的設計範例幾乎都是筆者親自製作的作品。請各位在學設計時，務必要從活躍於設計圈前線的專業設計師身上，掌握各種設計發想的方法、思考模式及注意事項等，並把所學運用在職場上。

設計實例　Design examples

01　主題

網羅並分類了各種設計手法的主題。

02　實例示範（大圖）

這是筆者所製作的範例。為了呈現同一技法的不同表現方式，我在左右各放一個作品來說明。

03　實例示範（小圖）

這是用來說明實例大圖的解說小圖，目的是引導讀者更清楚理解設計手法是如何運用的。

04　輔助線

利用輔助線圈選技法的使用範圍，讓讀者一眼就能明白技法重點。

05　標題與內文

用文字說明技法內容。其中包括只有筆者才知道的重點（因為大部分是筆者作品）。

06　眉標

告知讀者目前書中的所在位置。當頁如果是以「設計實例」為主，會以色塊標記。

CONTENTS

目次

DESIGN BASICS
—

LAYOUT DESIGN
—

COLOR DESIGN
—

PHOTO DIRECTION
—

TYPOGRAPHY
—

PRODUCTION
—

設計的基本知識

在學習設計技法之前，必須先認識什麼是「設計」。身為設計師，不只需要研究怎麼讓作品更厲害，也要了解作品是為了什麼樣的人追求什麼樣的目的而設計的，也就是要了解這個設計作品為何存在。我將在本章跟各位說明身為一位設計師，一定要學會的設計基本知識有哪些。對於那些「想趕快知道有什麼設計技巧」的人來說，也許這章的內容會有點枯燥，但了解基本知識其實對設計師是非常重要的一環，我會盡量以最短的篇幅、淺顯易懂地說明，讓大家好好認識「設計」這件事。

DESIGN BASICS

CHAPTER1 所謂設計究竟是什麼意思？

01 什麼是「設計」？

平面設計、網頁設計、建築設計……這些我們耳熟能詳的詞彙中所提到的「設計」，究竟是什麼意思？現在就來了解「設計」一詞的意思吧！

▶ Design knowledge

多數人不了解「設計」的原義

「這設計好棒哦！」、「這設計真酷！」、「這設計好有品味！」在當下這個瞬間，很可能就有人在世界上的某處說著這些話 **01**。

不過我覺得大多數人在使用這個詞的時候，其實並不了解「設計」一詞原本的意思。因此我們有必要重新思考「設計是什麼？」。但因為「設計」這個詞包含的意思太多了，所以我們先從「設計」的原始詞義來談。

▶ Design knowledge

設計的原義是指「解決問題」

設計（Design）一詞的來源是「dessin」，這是從拉丁語「designare」演變而來的，意思是「以『記號』來呈現計畫」。

常有人說「Design就是規劃」或「Design就是解決問題」，兩種意思都對。用更白話的方式說，設計就是「為了解決某個問題而去思考、規劃，再以各種形態將計畫具體呈現出來」。

了解設計的原始意思之後，是不是覺得一般社會大眾常說的「這個設計好酷！」在用法上有點奇怪呢？總之，講到設計就必須連同「解決問題」這部分一起談。

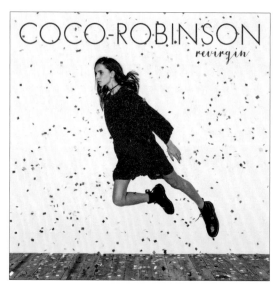

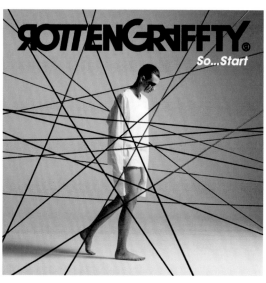

01 「很棒的設計！」、「很酷的設計！」中的「設計」指的是什麼？在成為設計師之前，絕對要先了解Design一詞的真正涵義。

DESIGN BASICS

◉ Design knowledge

設計的目的是要「讓人幸福」

那麼，所謂「設計就是解決問題」又是什麼意思呢？例如為了解決地球暖化問題，某人每次在調節房間冷氣的溫度時就會特別留意，這也算是一種「設計」嗎？

廣義來說，這也是「Design」的一種！追根究柢，設計指的就是「有益於人的物品（有形物品）或體驗（無形體驗）」。製作出使人過得更好、心靈更充實以及更幸福的東西，就稱為「Design」。

雖然自己把房間冷氣調成合理溫度算是一種廣義的「設計」，但這樣還是不能阻止地球暖化的發生。因此，若是身為設計師，還必須要向全世界的人傳達「一起把冷氣調成合理的溫度吧！」的訊息，並讓大家了解之所以這樣做的原因。我們可以請好萊塢大明星扮演正在調冷氣溫度的模樣，並把照片做成海報；或製作容易按壓溫度設定鍵的遙控器；或透過出書讓更多人理解地球暖化的問題。這些行為都是「Design」 02 。

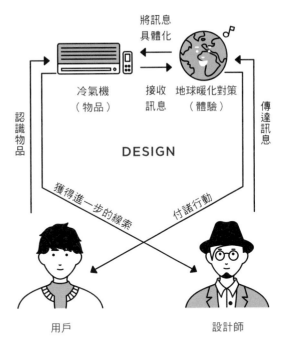

02　說服大家設定適當的冷氣溫度，跟「設計」息息相關。

此圖是參考JDP「用有形物品的方式來解決問題」的圖所繪製而成。原圖見：https://www.jidp.or.jp/ja/about/firsttime/whatsdesign

◉ Design knowledge

本書想傳達的訊息： 如何以平面設計解決問題

在本書中，我會特別針對設計中最基本的「平面設計」（Graphic Design）來做介紹。

要傳達什麼樣的訊息給觀眾或讀者？訊息如何傳達？要解決什麼問題？如何運用配色、照片、插圖、文字、排版等平面設計要素來解決上述問題？ 03

聽起來很困難嗎？其實，這還只是設計基礎中的基礎！設計不只要動手做，也要動腦去尋求解決問題的線索。這就是設計師的工作內容。

03　無論是建築、網站、時尚等領域，設計皆無處不在。本書會著重在廣告、書籍中所使用的平面設計手法。

CHAPTER1　作品如果沒有想傳達的對象，就只是一張普通的圖

02 什麼是「目標客群」？

剛開始學設計時，一定會一直聽到「目標客群」（Target）這個詞。這個詞很重要，因為思考作品「要給誰看」正是設計創作的原點。大家一定要養成時時想起目標客群的習慣。

▶ Design knowledge

如果接收訊息的對象不明確，
再美的作品也會成為一張普通的圖！

目標客群就像射箭時的「箭靶」，也就是讓箭能射中的「目標」。設計也需要設定一個「目標客群」，搞懂究竟哪些人接收這些訊息。

如果沒有指定目標客群，而是想做出給「所有人」看的設計，最終只會變成四不像的作品，而且根本無法解決問題。

因此在設計前，建議先依照年齡、性別、職業、年收入、狀況、感興趣程度等項目，將欲傳達訊息的對象分類，並選定目標，接著推敲對象的需求，然後再著手製作能呼應對象需求的設計。這個過程非常重要 01 02 03 。

01　以10～20歲、較為活潑的人為目標客群的設計。

▶ Design knowledge

站在目標客群的立場去思考，
是設計的第一步！

舉例來說，「燒烤店」有很多類型，像是有能在舒適包廂裡一邊享用葡萄酒一邊品嘗美食的高級燒烤店；也有一手拿著啤酒杯，在白煙瀰漫中大快朵頤的店。如果要為這兩間店設計廣告招牌，到底風格上要走時尚風？休閒風？還是刻意用全白招牌營造內行人才知道的氛圍？

這時就要想一想目標客群是誰。如果目標客群是身穿毛皮大衣的女性，比較有可能去高級燒烤店，那我們就必須站在這些女性的立場來思考，製作出能吸引她們駐足的設計。

02　以超過40歲，喜歡爵士樂的人為目標客群的設計。

不管你是男性或女性，首先最重要的是：以目標客群的立場去思考。要做到這一點，建議各位平常可多多觀察和了解各種人的興趣偏好。

那個人會有什麼想法？會去什麼店？到店裡會拿起什麼商品？設計作品不能只仰賴設計師自己的品味，更重要的是站在目標客群的立場去考量，這就是成為設計師的重要能力之一。

▶ Design knowledge

若遇到不熟悉的目標客群而困惑，可以請同事、朋友或家人提供建議

雖然站在目標客群的立場去考量設計方向很重要，但如果要求一個沒看過雪的人為常滑雪的族群設計作品，對他來說絕對很困難。

不過長年從事設計工作，一定會遇到自己不擅長領域的案子。每當遇到這種情況，就快去詢問熟悉目標客群的同事、朋友或家人吧，肯定比自己想半天卻想不出來，甚至完全想錯方向還要好。

▶ Design knowledge

善用「人物誌」，可以讓目標客群的形象更具體

想更深入研究目標客群，製作「人物誌」也是有用的方法。所謂人物誌（Persona）指的是將目標客群中某一類人物形象具體化。舉例來說，就算設定了20幾歲的女性上班族為目標客群，但「女性上班族」仍然太籠統。

如果把「女性上班族」再具體化成「在台中工作的未婚女性上班族、會頻繁查看社群軟體、週末喜歡和朋友去爬山」，這樣是不是比較能抓到客群的長相或說話方式呢？越能抓到客群的形象，就越能設計出客群會感到興趣的作品 04。

03　以10幾歲和20幾歲的高敏感族為目標客群的設計。

「目標客群」與「人物誌」的差異

目標客群

設計要做給誰看？可能會有誰有興趣來看？目的在抓出容易鎖定的客群。

年　齡：20～35歲
性　別：男性
職　業：上班族
年收入：約50萬

人物誌

詳細設定特定的客戶形象，讓客戶就如同實際存在的人那樣具體。

鄭○○小姐

年　齡：32歲
性　別：女性
職　業：服飾店店員
年收入：60萬
興　趣：美食、旅行等

人物誌資料

04　先設定目標客群，再設定更詳細的人物誌，就能讓設計方向更明確。

CHAPTER1　設計之路的路標

03 什麼是「設計理念」？

儘管設計師似乎只要自己知道設計方向就能開始創作了，但實際作業時，經常還會有像攝影師、設計部門主管等相關人員的參與，而大家都各有各的想法，這時就需要「設計理念」（Concept）來統合設計方向。

▶ Design knowledge

向右走？向左走？
設計理念就像指引方向的路標

　　新手設計師大概都聽過「設計理念」這個詞，不過對初學者來說可能有點難理解。

　　簡單來說，設計理念就是陀螺的「軸心」。陀螺因為有軸心的穩定支撐，才能不停旋轉。同此道理，設計若沒有軸心，就會失去穩定運轉的功能。

▶ Design knowledge

誰的設計理念？
應該由誰建立設計理念？

　　設計理念並不是由設計師單獨決定的。事實上，當客戶把案子發給設計師時，客戶自己通常多多少少已經提示設計方向了。

　　所以身為設計師，一定要細心與客戶溝通，弄清楚設計作品「要給誰看」、「有什麼用途」、「要怎麼使用」、「為什麼要做」、「什麼時候要用」、「在哪裡使用」等等問題，並提出無法依客戶需求完成的困難點有哪些 01 。

　　接著，再跟主管、寫手或攝影師等人討論，一起抓出設計的大方向，朝著解決問題的目標邁進，這就是所謂的設計理念。

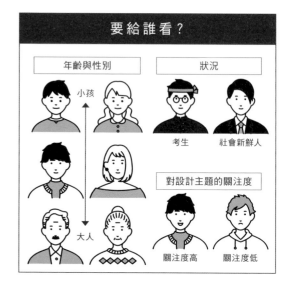

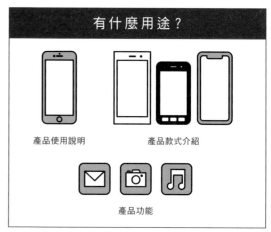

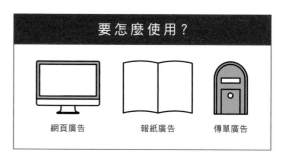

DESIGN BASICS

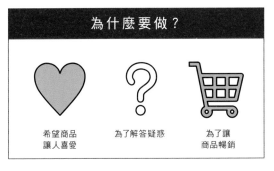

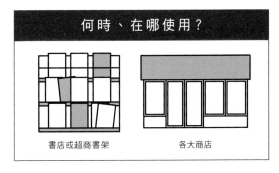

01 弄清楚設計作品「要給誰看」、「有什麼用途」、「要怎麼使用」、「為什麼要做」、「什麼時候要用」、「在哪裡使用」，並找出解決問題的方法，就是設計師的工作。

COLUMN

能確切掌握客戶需求才是討論會議的關鍵

「如果要去跟客戶開會，沒抓到『主視覺輪廓』不准回來。」

當我還是菜鳥設計師時，教我設計的老師曾告訴我這句話。當時的我只覺得老師太嚴格了，直到多年後才終於明白這句話的涵義。

在與客戶開討論會議時，如果連大致的主視覺輪廓都抓不到，代表你沒有仔細聆聽客戶的需求。在這樣的情形下開始設計，其實會不知道從哪裡下手，然後作業時間越拖越長，設計過程本身也變得毫無樂趣可言。

因此開會時如果有確實聆聽客戶的需求，即便只是抓到模糊的設計輪廓，也能自然明白大致的方向（設計理念）。例如在設計某本書的內頁時，你就能判斷內頁該用普普風的插畫，或硬派風的插畫。

如果能明確掌握客戶需求，也會讓整個設計過程變得更有趣。如果整個製作團隊都能感染到這股樂趣或興奮感，最後必定能做出超乎預期的好設計！

CHAPTER1　弄清楚客戶腦中的「？」
04　設計的終點是把「？」視覺化

人們常說，設計跟藝術是兩種不同的東西，最明顯的差異就是有沒有作為終點的「交件期限」。現在就來聊聊設計的「終點」是什麼吧！

▶ Design knowledge

設計有沒有終點？

其實設計並沒有終點。設計很難像業務一樣設立一個「這個月要賣多少」的具體數值，所以等於永遠都沒有結束的一天。

不過觀察最近的網頁設計市場，也有了一些能計算業績的數值，例如PV數（使用者瀏覽網站的次數，Page View的縮寫）或CV數（達到提升會員註冊數等目標成效的數值，Conversion的縮寫）等等，能夠針對該網頁有多少人造訪、顧客瀏覽時停留幾分鐘，用明確的數字來分析。

01 把客戶腦中的「？」化為實際形體。將「？」具體視覺化，就是設計師的角色。

▶ Design knowledge

設計師扮演什麼角色？

不過，設計師要在意的並不是這些數值。我自己從來沒接過「要讓這個網頁的瀏覽數達到10萬人次」的類似要求，客戶要的其實很單純，就是「我不知道怎樣的視覺比較合適，請你告訴我」。

所以，我們設計師的工作就是將客戶心中的「？」化為具體的圖像 **01**。但因為是「？」，所以就算詢問對方可能也無法得到答案。我們必須藉由跟客戶的訪談去了解圍繞在「？」周圍的東西，慢慢地抓出「？」的輪廓。這就是前面我曾提及的設計作品「要給誰看」、「有什麼用途」、「要怎麼使用」、「為什麼要做」、「什麼時候要用」、「在哪裡使用」的問題 **02**。

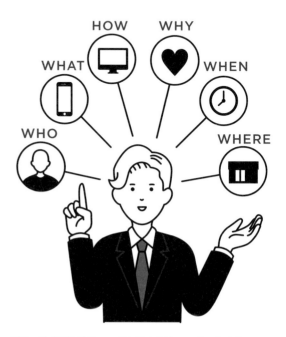

02 從「要給誰看」、「有什麼用途」、「要怎麼使用」、「為什麼要做」、「什麼時候要用」、「在哪裡使用」等問題，推敲「？」的模樣。

設計的終點
就是用碎片拼湊出「？」

　　「麻煩大概做成這種感覺！」、「我寄信給你了，萬事拜託！」雖然有些客戶會用這種輕鬆的語氣發包設計案，但這並不代表設計師也可以用這種輕鬆態度來設計。一定要向客戶問清楚設計的背景和目的。説得誇張一點，如果設計目的都沒弄清楚，設計師就連顏色也無法決定。此外，設計師也要認真摸索出客戶理想中的「？」的樣貌，讓「？」的形象最終能吻合客戶腦海中的拼圖碎片，這樣才算完成設計。

　　雖然設計沒有實際上的「終點」，但設計師一定要將發包的業主──也就是對該商品或服務最瞭若指掌的客戶──他們所無法想像的視覺畫面製作出來，讓設計完美符合他們腦海中的「？」，這也算是設計的一種終點吧 03 04 。

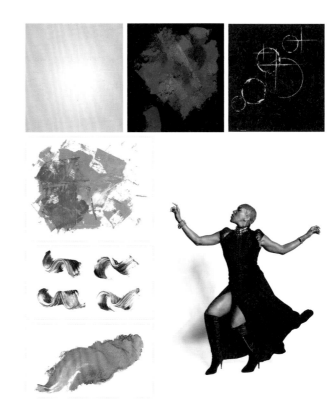

03　找尋素材、蒐集那些能組成客戶腦中「？」的碎片。

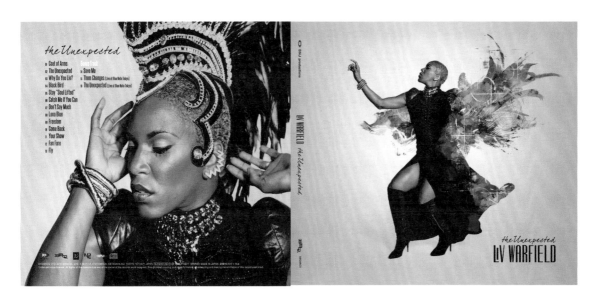

04　由於主角是情感豐富的女歌手，於是最後以「優美中帶有力量」的圖像來呈現唱片的封面。

CHAPTER1

不能只等靈感來，而是要主動出擊！

05 運用「聯想法」開始創作

我們常常可以聽到別人說「靈感降臨」之類的事，但其實靈感很少會主動降臨。大家要知道，靈感降臨的機率就跟彩券中頭獎一樣，非常非常低，因此想要獲得更多的設計方向的線索，必須從「聯想」下手。

◉ Design knowledge

在腦海搜尋相關的關鍵詞或印象

如果已經抓到「？」的大致輪廓，接下來要做什麼？雖然也可以馬上將腦中的畫面具體化成作品，但這樣可能會做出與其他作品相似的設計。

因此在拼湊成最終的「？」之前，要先盡可能去聯想相關字詞，並不斷想像大量的照片、插畫、顏色等等，關鍵是要「自由地想像」以搜集相關資訊 01 。

◉ Design knowledge

將聯想轉成文字，打造聯想的資料庫

當已抓到「？」的大致輪廓，也有了一些版面、顏色、照片、字型等素材，就可以開始根據設計理念，找出這個作品必要的元素進行組合 02 。

此時，最能派上用場的就是前面運用聯想法而獲得的「關鍵詞」。也許你會認為，身為設計師，卻要用文字來思考好像有點難理解，但如果設計師只靠感覺去設計，當客戶日後問起「為什麼這裡要這樣設計？」時，他肯定無法回答出來。

風景　　人像

食物　　室內設計

電腦　　質感

01 風景、人像、食物、室內設計、電腦、質感……盡可能自由聯想！

排版　形狀　顏色　照片　字型

02 從聯想裡找出作品必備的要素來組合。

DESIGN BASICS

Design knowledge

別只依賴感覺，
要自己動手畫出設計藍圖

人的感覺容易受到身體狀況或當天的心情影響。今天覺得某種設計方式還不錯，但可能明天又有不同的答案。

因此，我們更需要明確的「關鍵詞」作為指標，畫出自己的設計藍圖。

Design knowledge

從聯想到實際設計的流程

現在就來説明一下聯想法的實際流程 03。

第一步，先把所有聯想到的文字寫下來，接著列出從該字詞聯想到的照片、插圖、風格、顏色等元素。

舉例來說，假設我們接到一個混合龐克、搖滾、斯卡、雷鬼等曲風的「ALOHA」樂團的委託，替他們即將發行的專輯設計封面。首先能聯想到的「關鍵詞」有「混雜」、「明亮」、「和平」、「鮮豔」、「海」、「浪」、「衝浪」、「鳳梨」、「南國」等，於是把這些字詞寫下來。

接著，大量搜尋能表現出這些字詞的視覺圖像。你可以在網路上搜尋，也可以去書店找，或去唱片行看看實際販售的產品。就在這個過程中，你的腦中會逐漸浮出主視覺的模樣。

設計師的工作不只是描繪出「？」的輪廓，而是要把腦海中出現的唯一畫面化為具體的圖像。

混合龐克、搖滾、斯卡、
雷鬼曲風的樂團「ALOHA」，
即將發行新專輯。

▼ 接到委託

IMAGE

混雜／明亮／和平／鮮豔
海／浪／衝浪／鳳梨／南國……

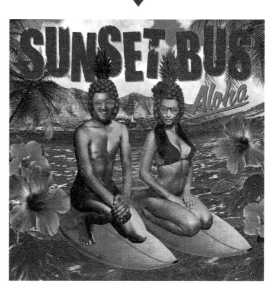

03 從聯想、關鍵詞、視覺圖像到完成封面設計的過程。

CHAPTER1 一定要自己親手畫！

06 手繪設計草圖的重要性

到目前為止，我解釋了許多像設計理念這樣的抽象概念，現在開始談點比較具體的東西吧。首先是設計用的「草圖」。

▶ **Design knowledge**

草圖是設計的第一步！

從接到設計委託案開始，到仔細聽取客戶的需求、鎖定目標客群、建立設計理念為止，都還沒真正進入設計的創作階段，而在真正開始創作前，最後一道步驟就是「繪製草圖」，也就是將以文字描述的目標「視覺化」。

近年，利用智慧型手機的應用程式或電腦軟體就能輕易繪製草圖，當然也能用Photoshop來合成。不過，我個人比較不建議在繪製草圖的階段就做出太「具體」的草稿。因為之後很可能會受到這個草稿的限制，無法再想到更多的好點子，換句話說，太具體的草圖會侷限了創意。

當腦袋裡的想法還呈現輕飄飄的、不穩定的狀態時，建議把重點放在篩選設計元素或整體版面的檢查 **01**。

因此，我個人認為草圖比較適合手繪，這單純是因為手繪比較容易修改，也方便複印後擺在一起比較，容易找出需要改善的地方，而絕不是因為我偏好老套的做法才這麼說。

以線條為背景

人物的穿著與
背景圖案相同

01 先手繪粗略的草圖，檢查篩選出來的設計元素後，再開始動手設計。

DESIGN BASICS

◉ Design knowledge

草圖繪製階段，盡量詢問他人意見

不畫草圖就直接開始設計，有可能會有作品過於主觀的危險。若能先畫草圖，就比較能自由調整，而且可以趁此階段參考別人的意見，看是否要再修改或調整02。

「這是我的設計目標，我打算做成這種感覺，你覺得呢？」、「顧客最在意的應該是這項資訊吧？」、「這個圖文的排法OK嗎？」，詢問身邊的人這些問題，能讓自己保持比較客觀的角度。

◉ Design knowledge

嘗試說出自己腦中的想法

透過向別人闡述自己腦中的圖像，常常能發現自己忽略的設計要素03。

如果自己腦海中已浮現出設計作品的畫面，卻無法好好用話語說明，或沒辦法明確表達這個畫面給對方，就表示你還在未整理好想法的狀態。

如果沒人可以商量，就要更嚴格看待自己腦中的想法，比如「這種設計也能套用成別家公司的廣告吧？」等等，任何批評都無所謂。

像這樣子在自己心裡爭論一番後，再動手修正，並不斷重複這個過程，你才會慢慢釐清自己的想法。我個人覺得，比起只在腦袋裡思考，如果能說出口或做出動作，會更容易產生新點子。

總之，細心繪製草圖，看似在繞遠路，其實是完成設計作品的捷徑。

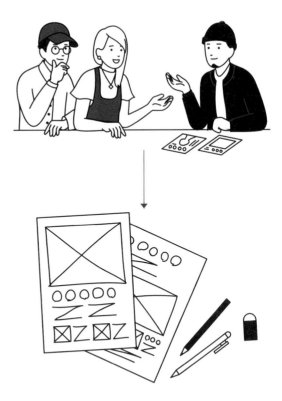

02 在相對能自由調整的草圖階段，盡量傾聽各方的意見。

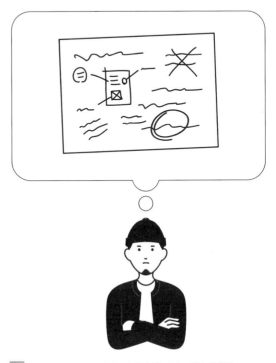

03 畫草圖的一大優點就是能好好整理自己腦中的想法。

Design knowledge ＞ Design examples

CHAPTER1 別用加法，要用減法來思考設計

07 濃縮想傳達事項的「減法思考」

在設計時，很容易會把所有資訊都加進作品裡，不只設計師，客戶也有這種傾向。本單元我將説明，當要傳達的資訊不斷增加時，設計師應該怎麼處理。

◎ Design knowledge

設計作品的關鍵，
不是「加法」而是「減法」

透過手繪草圖掌握整體的視覺畫面後，就要開始實際進入創作階段。但此時的我們很容易被設計過程中不斷出現的新資訊給逼入困境。怎麼説呢？

客戶或主管開始提出「這個和那個都要加進去！」的要求時，你一定要特別小心。資訊不足的確很危險，站在客戶的角度，他們當然不想白白浪費版面空間，而想把資訊全都塞進畫面裡，可是一旦做得太過火，反而會讓最想傳達的重點失焦！

只放這些資訊會不會不夠完整？我懂大家會有這樣的不安，但這個時代的讀者手上都有著數不清的龐大資訊，在這片資訊海中，好不容易吸引住讀者目光的圖像，如果也擠滿了各種訊息，他們肯定會覺得不耐煩。

「盡量濃縮想傳達的事項。」
「不要只考慮想傳達的資訊有哪些，要思考能傳達多少資訊。」

心中牢記這兩點，透過「減法」思考去刪減，在設計過程中是很重要的一環。

利用大量的留白方式，讓看的人更容易辨識和聚焦在商標上。

為了凸顯商品，大膽裁切照片，
加強商品的存在感。
（＝用裁切方式來刪減）

01 藉由在畫面上半部的大量留白，將注意力聚焦在下方照片的手法，能更凸顯出有手繪花紋的餐具和美味料理，也就是把想傳達的訊息變得更精簡、直接。

DESIGN BASICS

◎ Design knowledge

運用減法思考的好處

　　減法思考其實有很多好處。設計的目標，本來就是要向目標客群傳達有關商品、服務或品牌形象，資訊越簡潔，就越容易傳達，因此減法思考的最大好處是能讓人留下印象。即使擺入大量資訊，讀者如果在一分鐘後忘得一乾二淨，就沒意義了。

　　像你在閱讀書籍或雜誌時，也不會記得每字每句吧？因為人們只會記住在腦中留下最鮮明的照片或訊息 02 。

◎ Design knowledge

設計商標要注意的重點

　　為企業設計「商標」（Logo）時，更要留意用減法來思考。商標必須讓人過目難忘，如果加入過多的資訊，硬要強調各種元素，讀者會不知該聚焦在哪，最後選擇移開目光。

　　反之，如果利用減法思考來排除無用的元素，只留下必要的資訊所設計成的簡潔商標，不論經過多久都能保持洗練的美感。

　　商標大多會成為企業長年的「門面」，不同於短期宣傳用的廣告文宣，因此得特別小心看待 03 。

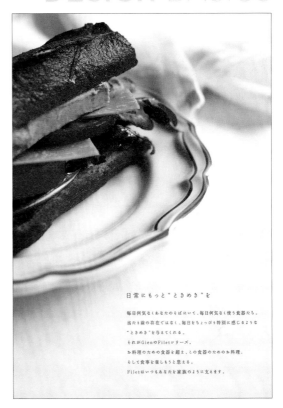

02　裁切照片的側邊，並淡化背景，讓背景呈現模糊感。整體設計上，刪減掉畫面的過多資訊，讓觀眾目光確實聚集在器皿、料理與眼前的文章上面。

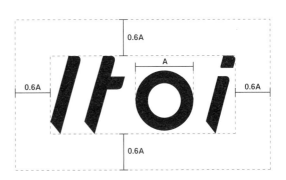

03　這是運動襪的商標。製作上雖然盡量採用減法思考，但也會利用些許的「加法」添加元素，讓商標表現出是「運動品牌」的感覺。例如強調「T」字，讓T也能讀成日文片假名的「ト」（to）。

Design knowledge ＞ Design examples

CHAPTER1

08 做出不落窠臼的創新版面

先掌握基本版型，才能創新！

縱觀世界上的各種設計，應該會發現其實有幾種基本的排版模式。只要搞懂這些基本模式，就能創造出有新意的版面。

▶ Design knowledge

世界上大部分的設計都是固定版型

利用減法思考刪減多餘的元素後，就要開始進入排版了。要把什麼東西擺在版面的哪裡？用什麼樣的順序來安排要傳達的資訊？

比如當我們要做一款「最新型筆電的雜誌廣告」時，我們要選擇把筆電照片放大，還是把視覺重點放在強調筆電機能？這兩種排版方式有很大的差異。

其實，在設計的世界裡有幾種固定的排版「版型」。你如果觀察全世界的各種平面設計或網頁設計，應該會發現有不少類似的版型樣式 01 。

01　左頁擺放照片並在四周留白，右頁則用滿版照片。這是時尚雜誌或廣告經常使用的典型版面，意在凸顯照片美感，文字盡量精簡。

DESIGN BASICS

◐ Design knowledge

對常見版型有基本的了解，
才能增加排版上的變化

　　如果想成為設計師，建議大家可以先認識幾種基本常見的版型。其實也不僅止於版型，建議各位平時就要多留意可供參考的設計相關知識或理論，並系統化整理這些資料，如版型設計、字型選擇、文字大小等，這是很重要的過程。

　　回到版型的話題。如果自己心中已先有幾種預想的版型，在實際設計時，就能更快選出最符合設計目標的一款，然後一口氣完成主視覺圖像 02。

　　「要做海報廣告，照片就要放這邊」、「副標放這邊」、「要做小冊子，標題就放中間，然後企業商標放這裡」，如果心中已有預想的排版形式，設計時就會自然出現像這樣的自我對話。

　　關於排版的各種知識、技法與範例，我將在本書第2章為大家做進一步的解說。

02　排列多款外套時，將相同款式的衣服整理成一組，採用上下分別擺放的版型。

◐ Design knowledge

版型終究只是版型

　　有一點非常重要，那就是完全模仿版型不一定就會是好的設計。

　　站在讀者角度，一個複製常見版型的設計，在閱讀上可能很清楚、易讀，但同時也會有缺乏魅力、沒有記憶點的狀況。反倒是那些跳脫理論、有新奇感的版面，更能吸引讀者的眼球 03。

　　像是前面舉例的筆電範例（P24），假設該商品的賣點是超乎想像的便宜價格，那我們就省略所有多餘的商品介紹，採用「只放上商品照與價格」的排版方式，或許效果會更好。

　　頁面必須刊載大量的訊息，這是雜誌的特色，但如果能除去過多的資訊，則能讓產品的特色相對顯眼，給讀者留下強烈的印象。

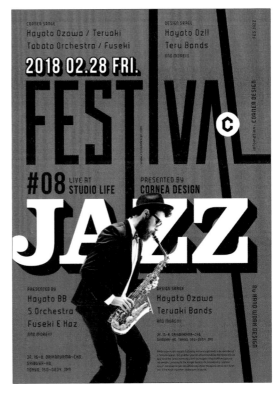

03　故意讓文字或照片等元素跨越網格，營造出躍動感（詳情參考P54）。

CHAPTER1

維持一貫的設計元素，是跨媒介設計的重點

09 跨媒介也須維持設計的一貫性

很多企業都會將設計視為品牌塑造（Branding）的一環，這時設計就必須能在各種不同的媒介中擁有「統一的世界觀」。

◉ Design knowledge

設計師的工作範圍不斷擴大，
跨媒介的設計已成為主流

設計師經常不只會接到單一媒介如雜誌的設計案，有時也會接到跨媒介的設計委託，比如廣告傳單、海報、名片、網頁、動態影像等 01 02 03 。

尤其近來設計師的工作範圍正逐漸擴增，需要將各種不同媒介的東西賦予嶄新的廣告效果。

現在已經來到設計師能在各種領域活躍發展的有趣時代了，但從另一方面來看，設計師也有堆積如山的事情要思考，煩惱的時間也隨之增加。

而我自己的情況是，腦中總有太多的點子，總是興奮地想著到底該實現哪個創意，要用怎樣的設計去呈現這些點子！

01　以桌上型、平板電腦和智慧型手機為平台的網頁設計。

02　這是廣告傳單的設計作品，主要以綠色為主色調，再放入許多料理照呈現。

DESIGN BASICS

▶ Design knowledge

遇到需要跨媒介的設計案，
重點在於：維持設計的一貫性

　　當設計需要跨媒介時，最重要的是不能脫離最初定案的「設計理念」及「目標客群」。如果各媒介使用的主視覺都不相同，會導致無法有效率地將最初所設定的設計目標傳達給讀者，所以務必要避免這個問題。

　　此外，設計理念若是過於零散，有可能讓讀者感到混亂，因此遇到需要跨媒介的設計案，記得要「維持設計的一貫性」。這樣才容易給讀者留下印象，也不需要從頭思考「設計理念」、「目標客群」等等，讓製作過程更有效率。

▶ Design knowledge

標準字、主色調、主視覺
是統一世界觀的三大設定！

　　接著來說明跨媒介的設計該怎麼做才不會脫離「設計理念」與「目標客群」。大家有沒有聽過「**Tone & Manner**」（調性和語氣）這個用語呢？所謂「Tone & Manner」就是將設計與創意的表現「規則化」，用以維持設計作品的一致性。

　　想要維持設計作品一致性，最重要的就是「**標準字**」、「**主色調**」、「**主視覺**」這三項。先決定好這三個基本設定，接著再延伸設計在傳單、海報、網頁、動態影像等不同媒介上。如果能確實遵循這三個設定，之後讀者不管在哪種媒介上看到該設計，都會立刻讓他們想到「啊！這就是那個品牌」、「這是那個廣告的商品吧」，從而提高廣告效果 **04**。

03　書籍、名片、菜單在設計上的一致性。

04　所有延伸設計都採用標準字、主色調、主視覺，以保持統一的世界觀。

Design knowledge ＞ Design examples

CHAPTER1 從委託、設計到請款的10個階段

10 設計師工作的實際流程

設計師的工作不光只是「設計」而已，在職場上設計師也必須學會如何溝通、估價等事情。本單元我將為各位說明設計師實際上的作業流程有哪些。

①接受委託

設計案的委託一般有海報、小冊子、產品包裝、書籍、商標、網頁等等。有些是從企劃開始從頭設計，也有客戶已決定某種程度的內容後，再委託發包設計。

②客戶訪談、討論會議

除了和客戶約好時間碰面開會討論，近年來使用網路電話「Skype」等軟體來跟客戶討論的設計師越來越多了。無論用什麼方式，與客戶討論前請務必預先充分了解對方的資料。

③製作估價單

有些設計案，設計師在接到委託的當下就能給對方明確的費用金額，不過如果遇到需要印刷、請攝影師拍照、租用攝影棚等費用時，一定要在動手設計前先提估價單給客戶。

④建立設計理念

以客戶意見為標準來思考設計理念。詳細內容另請參閱P14。如果時間允許，建議在這階段一定要與製作團隊的所有成員確認設計的方向。

⑤繪製草圖

以設計理念為基礎，先大致繪製設計的草圖。不需講究細節，只要整理出大概的設計骨架即可。草圖完成後，先給客戶確認，這樣才不會在實際設計過程中迷失方向。

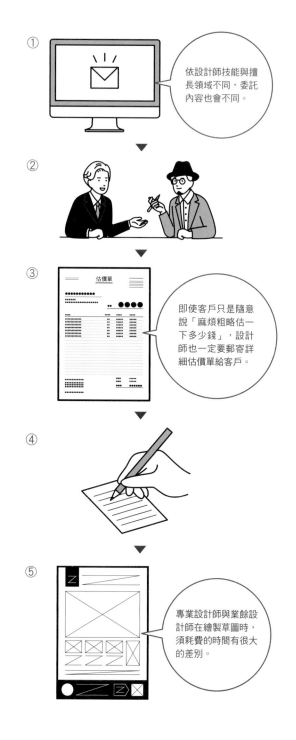

① 依設計師技能與擅長領域不同，委託內容也會不同。

②

③ 估價單　即使客戶只是隨意說「麻煩粗略估一下多少錢」，設計師也一定要郵寄詳細估價單給客戶。

④

⑤ 專業設計師與業餘設計師在繪製草圖時，須耗費的時間有很大的差別。

⑥製作設計精稿

　　使用Illustrator、Photoshop等軟體正式開始設計。在此階段所完成的樣本，我們稱為「精稿」（Comprehensive Layout，簡稱為Comp）。精稿完成度越高，也會提升之後提案成功的可能性。

⑦提案

　　終於要把做好的精稿秀給客戶了！這時我們不只要準備好精稿，還要將在作業流程②～⑥之間，我們如何發想的思考過程寫成企劃書。如果是大型設計案，大多需要跟其他公司比稿，所以提案階段的表現十分關鍵。

⑧正式設計

　　當提案通過，就要開始製作正式完稿的細節。設計師一定要把整體製作流程牢記於腦海。如果插圖或照片需要另外發包，就要跟相關工作人員討論，或向客戶索取企業商標的檔案等等。此階段會遇到多次來回修改設計作品的狀況。

⑨交稿

　　等設計作品全部修改完成，客戶會發來「完成末校」的通知。若情況允許，請盡量使用電子郵件等能留下紀錄的方式，避免只有口頭告知。此外，如果客戶只要求繳交完稿的電子檔，那麼本階段的任務就算完成了；但如果需要輸出成紙張，就要把完稿檔傳給印刷公司，並依照案件類型，完成校色（輸出樣本）後，進入正式印刷流程，我們稱此過程為「拼晒版」。印刷完成再交件到客戶手上。

⑩請款

　　設計界基本上都是交件後再給客戶請款單，是採「先交件、後付款」的方式。客戶方通常會有請款截止日與固定付款日，請務必確認清楚。

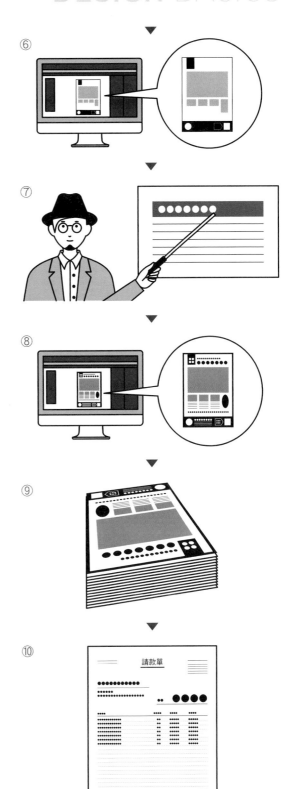

設計師的角色和定位

擁有屬於自己的設計理論，對於設計師的職涯發展很重要

本章說明了許多關於設計的基本知識，大家讀了之後有什麼想法呢？

也許有些人會覺得這章的內容稍嫌生硬，看得很累，其實就連我自己在年輕時，對這類內容也是抱著「好啦好啦」的隨便心態帶過。

但仔細想想，你是否真正用心理解過「何謂設計？」這個本質的問題，理解之後，說不定會大大改變你在設計路上的發展。

剛成為設計師時，需要學習的東西多不勝數，就算沒有刻意思考，自己也會不斷成長。

不過等到成長到某一階段，你就得靠自己的力量使自己成長。這時你就要有一套屬於自己的設計理論。誠心希望讀過本書的各位讀者，在未來都能走出屬於自己的設計之路。

設計師的角色是作品完成前的溝通者和設計者

提到設計師，大家經常誤會這工作只是負責設計「視覺圖像」，其實，設計師扮演的角色是「作品完成之前的溝通者和設計者」。

從訪談客戶、設定目標客群到概念發想，才華洋溢的設計師甚至還會自己包辦文案撰寫。但這不表示大家一定要成為擁有多元能力的工作者，只是要懂得向各領域的專家請教相關的知識和技能，並能夠明確訂定事情的優先順序就夠了。

設計師必須用一張圖傳遞需要 1000 句話表達的訊息

儘管用數字或文字能明確表達概念或目標，但有些讀者並不會仔細地去閱讀文章，或動腦思考相關資訊，所以才需要設計師來製作立刻就能傳遞資訊的視覺圖像。

有句名言是這麼說的：「人類有八成以上的資訊依靠視覺來獲得。」不管是數字或文字，其實人類更傾向於用「視覺」來溝通。

因此設計師要學會做到「用一張圖就能傳遞原本需要1000句話表達的訊息」。

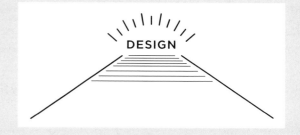

排版

我們經常在雜誌或廣告上可以看到漂亮
的版面設計，而且清楚易懂。其實，這
些設計作品的版面都是經過刻意安排
的，以求達到原本的設計目標。而讓人
下意識覺得易讀、易懂，便是設計師才
華出眾的證據。本章我將介紹這些設計
師「排版」的手法究竟有哪些。

LAYOUT DESIGN

CHAPTER2 　使畫面更美觀、更有效果的空間配置

01 什麼是「排版」?

不管是雜誌、書籍、廣告、海報、網頁的設計,常會聽到「版面」這個詞,雖然不少人很自然地使用它,但版面到底指的是什麼?

▶ Design knowledge

「排版」是讓版面
更具效果、更美觀的設計元素配置

　　所謂排版,也可以叫做「版面設計」,指的是在設計目標明確的前提下,該把什麼元素放在版面的哪裡、要如何擺放的「配置設計」01 。

　　比起單純的圖文配置,版面設計還包含「讓版面配置更具效果、使畫面更美觀」的意義。

　　設計師常會聽到「**版面失衡**」的說法,意思是設計師本該考量版面的整體平衡來安排最有效的配置,卻因資訊量的增加或設計元素順序的變更,導致畫面失衡。

　　排版可說是設計工作中非常重要的一環,它能強烈影響畫面的整體感覺。讀者是否能舒適地閱讀?各種元素是否能美觀地配置?這都是排版時要考慮的要點02 。

01 　設計師在排版時,會依照上述內容來思考,做出絕妙的版面配置。

02 　這張圖的排版手法,是把姿勢稍微偏左的人物照片左右置中,再將文字擺在右下角的空間。

LAYOUT DESIGN

● Design knowledge

好的排版和壞的排版差在哪？

　　最簡單又能一目瞭然的排版手法，就是把要凸顯的東西擺在畫面的正中央，比起擺在畫面的邊緣，位於正中央的元素更能展現「主角感」**03**。

　　透過調整版面，能整理要表達資訊的優先順序，然後確實傳達給讀者。於是讀者可以在自己腦中輕易理解設計要傳達的內容，這樣才能稱得上是「好的排版」。

　　反之，「**壞的排版**」就是指完全無法傳達內容的排版方式。有時，我們跟別人聊天會覺得對方「不知所云」，壞的排版就是給人這種感覺。壞的排版，內容毫無重點和脈絡，根本無法好好傳達訊息。

● Design knowledge

如何把壞的排版修改成好的排版？

　　除此之外，壞的排版還會出現「試圖傳達過多訊息」的特徵。

　　舉例來說，若要用海報來介紹水果，只要將火力集中在最需要傳達的內容就好，也就是強調水果的鮮度與甜度等「水果本身的優點」。

　　如果我們在畫面上塞入過多的資訊，例如宣傳活動的資訊、販售活動的預告、透過社群軟體提供的情報等等，這些都會導致本來想表達的「水果優點」魅力大減**04**。

　　要避免做出糟糕的排版，關鍵是先篩選出相對優先的資訊，然後做出能確實傳達訊息的版面。這就是做出「好的排版」的祕訣！

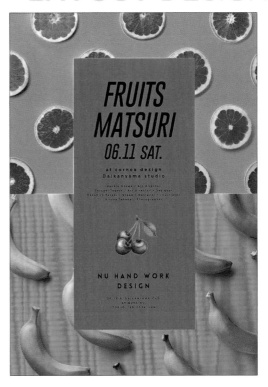

03 將文字和插圖擺在畫面正中央，就可以順利地傳達資訊給讀者。

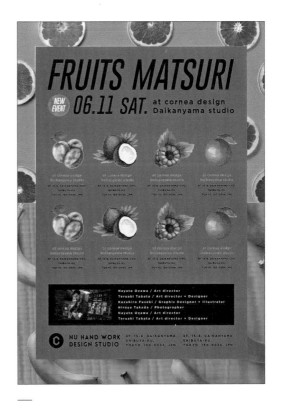

04 試圖傳達過多資訊，導致無法凸顯「水果的優點」。

CHAPTER2 版面率會大幅改變設計的調性

02 「版心」、「頁邊距」、「網格」的設定

設計版面之前,得先設定好「版心」、「頁邊距」、「網格」。大家可能很少聽到這三個用語,但它們一點也不難,趁這個機會學起來吧。

▶ Design knowledge

版心與頁邊距的設定
會影響設計的品質

版面設計的第一步是設定「版心」與「頁邊距」。所謂的版心,指的是配置資訊、圖像等元素的範圍。而頁邊距指的是從版心到成品尺寸的邊緣空白處 **01**。

有人會以為上面說的版心是「整個畫面的尺寸」。不是的。版心的範圍是整個畫面扣掉頁邊距之後的部分。一個畫面中的版心大小,能大幅影響最終的設計品質。怎麼說呢?

當版面率※越高,代表畫面上的資訊越多,就會帶給人豐富熱鬧的感覺。反之,版面率越低,資訊也越少,因此讀者會覺得閱讀時比較輕鬆。各有各的特點。

想要表現活力與躍動感的設計,大多會選擇高版面率;如果想表現高級感與穩重氛圍,基本上會降低版面率,留白多一點。

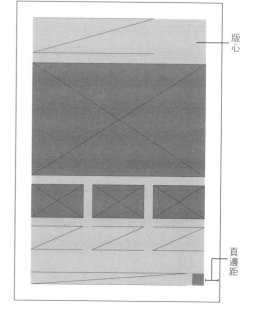

版心

頁邊距

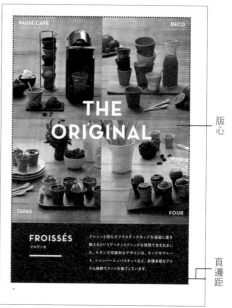

版心

頁邊距

※版面率:版心在頁面上所占據的比例。

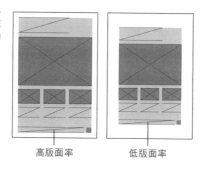

高版面率　　低版面率

01 版面設計一定會遇到版心與頁邊距的問題,大家一定要弄懂它們。

● Design knowledge

建構畫面規則的網格

　　了解版心與頁邊距設定之後，接著就來說明「網格」吧。

　　所謂網格，是將畫面或頁面縱橫分割成大小均等的格子 02。利用網格來配置或決定設計元素大小的排版手法，稱為「網格系統」。而最後完成的版面則稱為「網格排版」。

　　用網格能讓複雜的資訊整齊排列並整理出順序，做成易讀又美觀的版面 03。

　　此外，當遇到多頁數的情況，網格也能維持版面的連貫性，減少製作時間；或遇到不同設計師之間需要交接設計格式時，使用網格也很有效率。頁邊距與網格兩者的共通點，就是替畫面或頁面「規劃出一個明確的規則」。

● Design knowledge

先認識網格，再突破網格！

　　遵循網格的設定確實能做出畫面較穩定的設計，但刻意打破網格也是一種手法。比如，將部分設計內容超出頁邊距，**利用突破網格限制以產生躍動感和不平衡感**。總之，先搞懂規則，了解頁邊距與網格的意義後，再故意突破限制，也是一個很重要的技巧。

　　不過雖然設計師天生喜歡嶄新的設計，但如果版面變成過於特別，讀者反而有可能不知道該把目光聚焦在哪，讓設計無法確實傳達任何訊息。因此建構明確的規則，對初學者而言尤其重要，至於跳脫網格限制的設計範例，可參考P54的說明。

網格

02　把畫面分割成格狀，再依此設計版面。

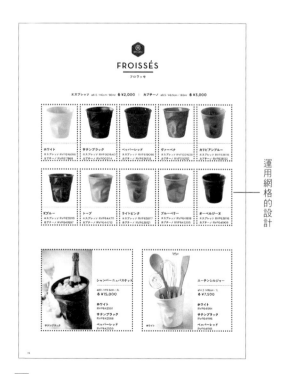

運用網格的設計

03　把照片、名稱、款式歸類成一組，並依網格來配置。

CHAPTER2　讀者該看哪裡？怎麼看？

03 如何用排版來引導讀者的視線

引導視線和強迫觀看不一樣，利用排版來引導讀者的視覺動線，更容易傳達訊息。

▶ Design knowledge

設計師能決定觀看資訊的優先順序

　　讀者在觀看設計作品時，視覺上會有一定的動線。設計師必須先預想如何引導讀者移動視線，再動手排版。藉著這個步驟，讓讀者可以順著易懂的順序，獲得設計師想傳達的內容。

　　接下來，我就來介紹一些常見的版型，以及如何依順序排列訊息的技巧。

▶ Design knowledge

排版的三大動線配置

　　依照以下三種動線的配置，就能排出效果優異的版面。

・Z字型
報紙或網頁常見的橫排版面。

・N字型
雜誌常見的縱排版面。

・F字型
網頁常見的版面。

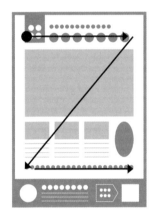

Z字型

左上→右上→左下→右下，
視線以「Z字」移動。

N字型

右上→右下→左上→左下，
視線以「N字」移動。

F字型

視線從左上開始，接著一邊看標題，然後不斷往下，視線以「F字」移動。

01　你閱讀本書的視覺動線，也完全在設計師的掌控之中！

◉ Design knowledge

區分資訊重要性的
六個排版技巧

①依內文走向，使用相應的動線排法

橫排內文就用Z字型動線的排法，縱排內文則用N字型，網站的話用F字型。不管是用哪種動線排法，「閱讀的起頭」都必須是最顯眼的地方（請參照左頁圖 **01** 的紅色實心圓處）。

②放大最重要的部分

版面裡最重要的部分所占比例越大，重要度自然就會跟著提升。把相對不重要的部分縮小，則可獲得降低重要度的效果。

③使用顯眼的顏色

在不夠顯眼的地方，使用容易吸引讀者視覺的顏色，或提高對比來強調。一般而言，「有彩色」比「無彩色」更顯眼，而有彩色中的暖色系又比冷色系顯眼，尤其高彩度色彩（紅色、橘色、黃色等）最能吸引目光。

④利用「圖」、「地」的關係

「圖」是指文字與圖像，「地」則是指背景。人在注意「圖」的同時，對「地」的注意力相對會變弱。「圖／地」本具有「主／從」的關係，但我們可以反過來利用這一點，透過在沒有圖的地方，加入地來凸顯出重點。

⑤傾斜、錯位

故意錯開原本整齊排列的順序，或把正常的縱橫排列的元素傾斜，刻意打破規則，讓特定元素比其他東西更加顯眼。

⑥留白

把不夠顯眼的部分的周圍留白，可以加強最重要部分的存在感。

②放大最重要的部分

③使用顯眼的顏色

④利用「圖」、「地」的關係

⑤傾斜、錯位

⑥畫面留白

02 運用這六個基本技巧，可以有效區分資訊的重要順序，請務必要學會！

CHAPTER2 讓版面更易讀、更聚焦的訣竅

04 打造吸引人的「視覺熱點」

引導讀者目光的重點，是將重要性最高的資訊，設計成最引人注目的區域（＝熱點）。透過打造視覺熱點，就能更順利引導讀者的視覺動線。

▶ Design knowledge

活用視覺熱點，
提高讀者閱讀的舒適度

所謂的視覺熱點，就是指讀者目光會停留的地方 **01**。讀者的視線並非固定不動，而是會不斷游移、停頓。設計師必須在讀者這種自然的視線移動方式下，打造出能讓他們停留的熱點，做出容易閱讀，又容易尋找目標資訊的版面。

然而，設計師並不是只要凸顯資訊重點就好，還必須同時兼顧整體畫面的美感。

▶ Design knowledge

創造視覺熱點的關鍵

大家要特別小心不要把視覺熱點做得太過火，也不要一直重複使用 **02**。此外，過多的留白也會讓想呈現的資訊與內文之間失去連動感，讓讀者搞不清楚重點在哪。還有文字的筆畫太粗或文字過大，也一樣會削弱畫面的連動感。

換句話說，**關鍵是要設置「適當的」熱點**。

設計師必須認真思考版面去創造視覺熱點，才能做出能引導讀者視線、說明精簡、整體簡潔又易讀的版面。

01 為了引導讀者的視覺動線，特別凸顯左上的「01.USUAL THINGS」和右邊中間的「02.FUSUMA」。

02 照片與標題都加了外框線，讀者反而抓不到重點在哪。

● Design knowledge

打造視覺熱點的方式

　　視覺熱點主要是利用「留白」（White Space）、「文字粗細與大小」、「配色」、「底線」的變化打造而成。

　　以留白為例，在行距統一為2mm的內文中，只要在商品名稱的上下留4mm的空間，即使不刻意強調商品名稱，讀者也會自然把視線集中於此。同理，改變文字粗細與大小也能達到一樣的效果。

　　圖03是調整圖02各部位之後所做出的合適的視覺熱點範例，請大家對照兩者的差異。

ICHIGO TART

この文章はダミーです。この文章は
この文章はダミーです。この文章はダミーです。

t.03 6277 5134
www.cornea design.com

YOGURT

この文章はダミーです。この文章は
この文章はダミーです。この文章はダミーです。

t.03 6277 5134
www.cornea design.com

ORENGE JAM

この文章はダミーです。この文章は
この文章はダミーです。この文章はダミーです。

t.03 6277 5134
www.cornea design.com

BLUMANTE TOFU

この文章はダミーです。この文章は
この文章はダミーです。この文章はダミーです。

t.03 6277 5134
www.cornea design.com

03　簡潔地呈現照片與大標，吸引讀者目光停留。照片也在版面裡變得更顯眼。

COLUMN

適用於網頁設計的視覺熱點

　　瀏覽網頁時，使用者一般都會想在最短時間內找到想要的資訊。

　　所以設計的重點是要讓使用者在瀏覽時能「快速」把握大致內容，並馬上找到需要的情報。

　　尤其是電子商務網站，如果使用者看到想要的商品，卻找不到購買鍵，就是致命的缺點。網頁裡的重要元素一定要確實設計為視覺熱點，讓使用者一目瞭然。

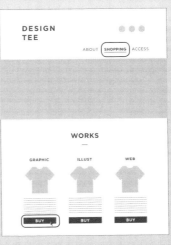

幫選單列表添加底線，且在滑鼠點擊的地方加上色塊。

CHAPTER2 掌控留白，就等於掌控設計！

05 留白的技巧

接下來我要介紹留白（White Space）的做法。留白並不是單純在版面上留下空白而已，而是會依據不同設計師的使用方式，讓畫面帶有不同的涵義。

▶ Design knowledge

留白是排版最重要的技巧之一

　　大家一聽到要留白，可能會覺得是不是會「浪費空間」。但事實上，設計作品的留白並不是「不小心空下來的空間」，而是設計師經過深思熟慮後所「刻意留下的空間」。

　　拿圖 **01** 上方的設計舉例，如果把資訊盡可能填滿版面，這樣的設計是不是就太過擁擠了呢？

　　此時，若把各元素的上下左右各留下空白（見圖 **01** 下方圖），這樣一來，標題、內文、圖像、註解等元素全都變得整潔又易讀，內容是不是也瞬間變得容易理解了呢？

　　總之，留白具有能區分、強調、整頓畫面上資訊的力量。能不能有效活用空白的空間，可說是排版最重要的技巧之一。

　　在設計業界甚至有「**掌控留白，就等於掌控設計**」的說法，代表留白是設計中非常重要的要素！

01 僅僅是把上下左右各留下一些空間，就能大大提高文章的易讀性。

LAYOUT DESIGN

◉ Design knowledge

留白的四大效果

了解留白技法的四種效果並善加活用，就能創造有效的空白空間 02 03 。

①提升可讀性

只要在字距、行距、標題與內文之間、資訊與圖片之間、照片與照片之間留出空白，就能提升內容的可讀性，不過要特別注意文字周圍的空間大小是否恰當。

②區分資訊

把資訊群組化，並在各群組之間留下空間，對讀者來說更容易找到需要的資訊。

③引導視線

如果想讓讀者以Z字型順序閱讀，就增加上下部分的留白，並減少左右的空白，這樣對引導讀者的閱讀順序會更有效果。

④營造氛圍

本書P34曾提到，留白面積越大，設計就越有高級感或洗練感。相對地，留白越少，設計越有熱鬧的氛圍。

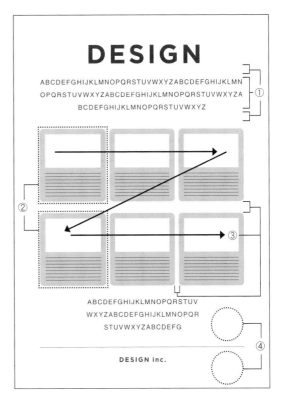

02 注意留白之後的版面確實有變得比較易讀，讀者能毫不費力地閱讀內容。

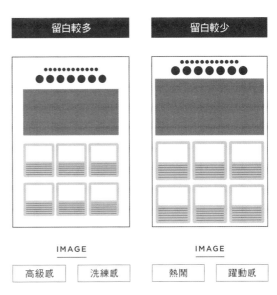

03 左邊留白較多的版面給人簡潔、洗練的印象，右邊留白較少的版面則給人主張較強、氣氛熱鬧的感覺。

Design knowledge ∨ Design examples

CHAPTER2　調整標題與內文的比例

06 能立刻改變版面調性的「跳躍率」

利用跳躍率的變化能大幅改變整體版面的調性。雖然只是調整標題與內文的比例，感覺上是很細微的步驟，卻是能一口氣改變版面印象的關鍵。各位一定要實際運用看看。

▶ Design knowledge

靠跳躍率高低
改變整體設計印象

跳躍率就是版面上的「較大部分」與「較小部分」的尺寸之比例。

跳躍率高，版面更容易閱讀，讀者較容易找到需要的資訊，尤其是網頁設計，建議更要善用跳躍率。除此之外，隨著跳躍率的高低，設計給人的印象會有如下的變化：

● 跳躍率高 **01**

力量
活力
醒目
年輕
躍動感

● 跳躍率低 **02**

典雅
高級感
傳統
成熟

跳躍率高的情況

跳躍率高的情況

○○○○○○○○○○○○○○○
○○○○○○○○○○○○○○○
○○○○○○○○○○○○○○○
○○○○○○○○○○○○○○○
○○○○○○○○○○○○○○○

IMAGE

| 力量 | 活力 | 醒目 |
| 年輕 | 躍動感 |

01 這是標題與內文尺寸差異較大的設計。由於標題比較大，因此更具視覺衝擊力。

跳躍率低的情況

跳躍率低的情況

○○○○○○○○○○○○○○○○○
○○○○○○○○○○○○○○○○○
○○○○○○○○○○○○○○○○○
○○○○○○○○○○○○○○○○○

IMAGE

| 典雅 | 高級感 | 傳統 | 成熟 |

02 這是標題與內文尺寸差異較小的設計。跟圖**01**相比，版面更具洗練感。

活用跳躍率的範例

如果我們需要在一瞬間抓住讀者的目光，例如製作廣告型錄或廣告內頁，就要刻意放大標題，與內文做出區別，藉此來提高跳躍率 03。

提高跳躍率能替整體畫面帶來躍動感，是主打年輕客群的常見技巧。像是漫畫的文字也不是大小一致的，因為漫畫需要呈現充滿動感的畫面。

另一方面，雜誌文章或具有高級感的品牌廣告等設計，就會刻意降低跳躍率，因為降低跳躍率能使畫面呈現典雅感，給人穩重的印象 04。文學小說排版一般也是採用低跳躍率，且文字大小統一。

至於網頁設計，一如我在P39說明的例子，設計時必須刻意提高跳躍率來凸顯購買鍵。

總而言之，用對跳躍率，能給整體版面帶來很大的視覺改變。

不過，雖然跳躍率是指「比例」，但實際上設計師並不會去斤斤計較「要做成百分之幾」。大部分的設計師都是依感覺來決定的。

正在閱讀本書的你們，之後在學設計的過程中一定會慢慢學會跳躍率，建議大家到時可以多試試不同的跳躍率，感受一下不同的版面調性。

03 這是放大標題，讓畫面充滿視覺震撼力的配置方式。其他文字資訊則縮小並分散擺放，藉此提高與標題之間的跳躍率。因為文字很大，版面也跟著活潑起來。

04 適當控制標題的大小，降低標題和文案的跳躍率，再搭配適合的色彩，營造出典雅、高級、洗練的氛圍。

CHAPTER2 五花八門的排版技巧其實都衍生自這四個原則

07 排版的四大原則：相近、對齊、強弱、重複

相近、對齊、強弱、重複，設計師如果不懂這四個原則，很難做出漂亮的排版。換句話說，只要了解這四大原則，就能做出容易閱讀的版面。

▶ **Design knowledge**

排版的四大原則

下面的排版範例中，包含了右方的排版四大原則：

①相近原則
②對齊原則
③強弱（對比）原則
④重複原則

我會從右頁開始以實例說明這些原則。

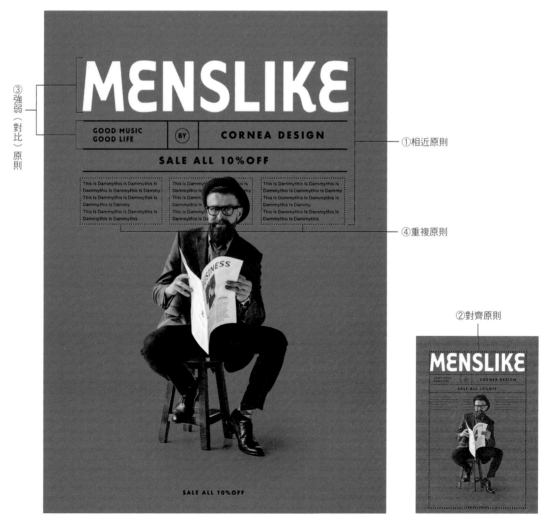

③強弱（對比）原則

①相近原則

④重複原則

②對齊原則

LAYOUT DESIGN

Design knowledge ∨ Design examples

◉ Design knowledge

①相近原則 01 02

相近就如同字面上的意思，是指「具有關聯性」。當形狀相同或有關聯性的項目擺在一起，人們會下意識認為它們是相關的群組。

把同群組的元素放在一起，隔開其他關聯性較低的元素，也就是把資訊「群組化」，就能避免讀者閱讀時感到混亂，藉此提高易讀性。

當採用相近原則時，群組化的東西跟其他元素之間會出現如P40提到的空白空間（留白），這個空白空間正是相近原則能成功運用的關鍵。

◉ Design knowledge

②對齊原則 03 04

人們一般會覺得整齊排列的東西有美感，因此，配置圖片或文字時，如何利用規律性很重要。如果稍有差錯，即使只是一小部分，也會產生不和諧感，讓整體版面失去平衡，請務必小心運用。

所謂對齊，不是單純把圖文整齊排列好就好，關鍵是要把「相同群組的元素」整理好，呈現出條理分明、容易閱讀且充滿美感的版面。

想必已經有讀者發現了，「整理相同群組的元素」這點，其實也用到了相近原則。而在運用對齊原則時，一定要設法看到版面上的隱形對齊線，只要你能看見對齊線，就能正確使用這個技巧。

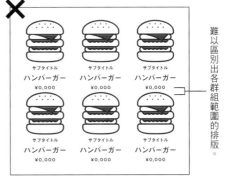

難以區別出各群組範圍的排版。

01　價格與漢堡圖的距離太接近，很難看出哪些範圍內的資訊具有關聯性。

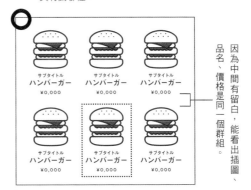

因為中間有留白，能看出插圖、品名、價格是同一個群組。

02　稍微隔出價格與漢堡圖的間距，較容易看出具有關聯性的群組（紅框部分）。

03　上半部的內文到中間就換行，而下半部的小標則往左邊凸出，畫面並未整齊排列。

04　內文左右對齊，小標也整齊排列，整體畫面簡潔又美觀。

▶ Design knowledge

③強弱（對比）原則 05 06

　　強弱（對比）原則，就是利用兩個相異要素進行對比的技巧。正確運用強弱的對比，能做出更有魅力且易讀的畫面。

　　舉例來說，就是「標題與內文」、「照片與文章」的對比。其實P42提到的跳躍率，也是強弱原則的一種運用。

　　針對標題與內文的大小或形狀做出對比差異，是為了讓想強調的標題和無須強調的內文，兩者有一個區隔。

　　利用強弱原則讓畫面上的各元素各司其職，並呼應設計目標，版面看起來也會更有層次感，在視覺上會有明顯的變化。總之，強弱（對比）原則，是一種能有效吸引讀者目光的手法，也是排版技巧中相當重要的原則。

▶ Design knowledge

④重複原則 07 08

　　重複，就是不斷反覆的意思，排版所説的重複是指大小、形狀、字型、照片、插圖等元素，依照相同規律來排列的手法。重複的元素越多，畫面越容易出現規律性，讀者也能更快掌握資訊內容。為了讓讀者能快速理解內容與畫面整體結構，我們必須利用重複手法讓資訊更容易傳達。

　　以上四大原則乍看之下好像很簡單，不過是否能真的在實際設計時融會貫通地運用，非常重要。

　　雖然排版有很多技巧，但幾乎都可以歸類到這四大原則裡。因此這四大原則可説是版面設計最基本的原則，各位一定要好好學會。

05 標題與內文沒有明顯的強弱對比，設計沒有層次感，無法吸引讀者目光。

06 放大標題文字，在設計上產生強弱的層次感。

07 包圍漢堡資訊的框線全都不同，沒有規律性。

08 框線的設計統一，漢堡的描述文字也都靠左對齊，非常容易傳達內容。

COLUMN

符 合 時 代 感 的 才 是 好 設 計

「哇！好希望自己也能做出這麼美的海報！」
「如果能做出這麼漂亮的設計，肯定很棒。」

　　「一定要做出帥氣的、簡潔的或高雅的設計。」想成為設計師的人心中應該都有過這樣的想法吧？

　　你知道嗎？那些你覺得「帥氣」、「漂亮」的設計，其實也反映著「當代感」。

　　當然，有些所謂經典的設計，無論經過幾十年或幾百年都歷久不衰，不過大部分的設計都是反映所處的「時代」而製作的。

▌經歷多年都不退流行的作品
▌不一定是好的設計

　　「感覺有點過時了。」大家看到以前的音樂MV或電影通常都會有這種感覺吧？

　　以前看的時候覺得新鮮的作品，如今再次看到卻沒有當初的新鮮感了。其實我認為這是一件好事。

　　對設計而言，並不是只有經歷幾十年都不會褪色的作品才算是好設計，我覺得，所謂的好設計，應該是要順應當前時代的潮流才對。

▌感受不到「時代感」的作品
▌不是好設計

　　換句話說，設計師如果無法吸收當下時代的風格，就做不出好的設計。

　　像是電視廣告、宣傳海報等設計作品，如果都想做成不退流行的經典作品，其實會變得毫無風格可言。

　　不管是要為藝人還是消費者做設計，都要考慮到他們的個性、喜好等，以及時下商品的流行風格。總之，設計師一定要想辦法做出反映當下時代風格的作品。

▌所有相遇的人們或事物
▌都是掌握「當下時代」的線索

　　以前有人說過：「希望能持續受到所遇之人與物的影響。」這是對從事創意工作的人而言很重要的一句話。

　　不管是新聞、雜誌或時尚廣告的流行趨勢，甚至是街上行人的對話或街角毫不起眼的風景，都是認識「當下時代」的線索。

　　請各位必須抱著這樣的想法來設計作品，就能設計出符合時代感的好作品！

Design knowledge ＞ Design examples

CHAPTER2　腦中要隨時記得設計成品的尺寸
08 「印刷標記」與「出血範圍」

每一位設計師都必須牢記作品印刷前的裁切線範圍，因此一定要了解什麼是「印刷標記」與「出血範圍」。如果想在設計圈發展，這兩個詞會很常用，各位一定要學起來。

▶ Design knowledge

什麼是「印刷標記」？

　　印刷常提到的「印刷標記」，是指設計品完成輸出後，要裁切成最後成品尺寸的標示。在向量圖形設計軟體「Illustrator」中稱為「Trim Mark」（裁切線）01。

　　對設計師來説，「印刷標記」是整個設計過程中隨時都會出現在眼前的東西。以下我為各位介紹幾種類型的印刷標記。

▶ Design knowledge

印刷標記的種類02

● 裁切標記（角線）
　　位於版面角落的裁切標記。靠中心的是裁切線，靠外側的是出血範圍。

● 十字對位標記
　　位於四邊中間的對位標記。標示最後成品上下左右邊的中間位置。

● 摺線標記
　　標示摺線的位置。摺線是製作摺頁宣傳品（用一張紙摺疊製作成的印刷品，經常用於宣傳活動資訊等用途）時，進行兩摺或三摺等摺紙加工作業時所使用。

（印刷可能エリア）φ23〜φ116

| DIC563 | DIC434 | WHITE |

01　裁切標記不只會用在裁切直線，像是圓形貼紙的設計也會用到。

02　「印刷標記」和「出血線」聽起來雖然很生硬，但都是設計時的重要細節。

● Design knowledge

什麼是「出血範圍」？

出血是指設計品最後裁切為成品尺寸時，會被切除的部分。

無論現在的印刷機器多麼進步，裁切時多少會有些許誤差。為了解決裁切時可能的誤差，所以需要設定出血範圍。具體來說，出血範圍就是指裁切標記「內側線與外側線中間的3mm範圍」。

假設我們不設出血，將照片直接擺在裁切線上，設計師原本預想照片邊緣會剛好落在裁切線上，然而因為裁刀的誤差，導致照片旁邊出現未被填色的白邊，這樣子不是很難看嗎？

為了避免出現這個問題，所以要把照片的邊緣對齊裁切線外側3mm的位置，這個動作稱為「填滿出血範圍」。

除了照片，線條或色塊的設計也是一樣，要填滿底色時，一定要拉到出血線的位置。

此外，裁切誤差不只會出現在外側，也有可能發生在內側，所以不能被裁切到的文字或照片，要放在比裁切線更往內側至少3mm的位置 03 。

裁切誤差有可能出現在內側，因此必要的資訊要放在往內側移動至少3mm的位置。

出血範圍3mm

03 　這是實際完成製作的版面設計。先設定好裁切標記、出血範圍和裁切線等位置，再於版面上分配設計元素。各位可以看到照片和底色都填滿到出血線的位置。

CHAPTER2 【實例示範】

09 排版技巧1：放大視覺圖像

想做出視覺上的衝擊感，我們可以採取放大圖像的做法。使用此技巧必須注意，不能只放大一點點，這樣不會有任何效果，一定要讓圖像「咚！」地呈現在觀眾眼前。

▶ Design examples

重點在於強調視覺的震撼力

這是我任職公司的猴年賀年卡。在素色（黑色）的畫面中央，放大視覺主圖。雖然版面簡單，但也因為版面簡單，視覺衝擊感更強。想要吸引讀者視線或留住路人腳步，這種方式很有效果。實際上，這類版面也經常用於街頭海報的設計。

放大視覺主圖，
加強震撼力！

▶ Design examples

強化重點元素，表現衝擊感

這是男用化妝品牌「FEBIS」的化妝水廣告傳單。我將男性人像放大，利用留白來確實展現白色的背景空間，加上整體運用「無彩色」，可以同時表現出高級感。大家常會認為「視覺衝擊＝華麗」，其實就算使用黑白照片或單色調的配色，透過不同的排版手法，一樣能表現出強烈的衝擊力。

放大視覺主圖，
強化重點元素

【實例示範】

10 排版技巧2：以標題為重點

我們常會看到以文字為主的設計，如LOGO、標語等。手法看似簡單，實際上卻很深奧，製作上也意外地花時間！

◐ Design examples

立體化的標題

　　雖然把標題文字作為主視覺來處理是一種高超的技巧，不過在標題文字可閱讀的範圍內，將其變形或立體化，可以讓標題文字同時發揮標題與主視覺的雙重功用。這個技法的關鍵在於，別把文字大小設定得模糊不清，一定要大膽地放大，擺在畫面正中央！

立體化的標題文字

◐ Design examples

活用網格系統

　　當我們要把標題文字當主視覺處理，那麼如何擺放文字就需要費一番心思。如果依照自己的感覺去放，常會得到「感覺不錯，可是畫面太整齊、有點無聊」的結果。這種時候，不妨利用網格系統，試著擺在「平常不會擺放的位置」看看，或許能做出很有趣的版面。

沿著網格進行配置

CHAPTER2
【實例示範】

11 排版技巧 3：呈現大量資訊

這個技巧不是集中處理單一元素，而是要一次處理眾多的素材。也因為資訊量龐大，排版難度相對較高，其中特別要留意資訊排列的層次感。

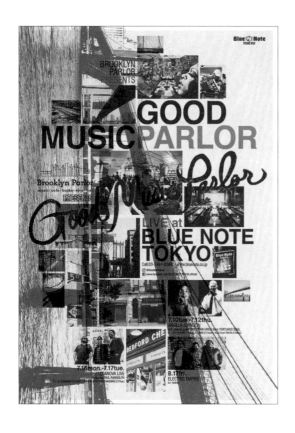

▶ Design examples

在一片混亂中打造秩序

　　遇到像範例這種「必須傳達很多訊息」的情況，可以利用P44的排版四大原則來思考。如果能活用這四大原則，即使資訊量龐雜，也能將想傳達的內容好好傳遞給讀者。而要處理大量資訊的關鍵，就是「秩序」。只要讓素材遵守著秩序，就能正確地引導讀者視線。

用相近、對齊、強弱、重複的排版原則來打造秩序

▶ Design examples

重複相同設計

　　必須編排大量內容時，可以採用「重複同一種設計來整理同類型元素」的技巧。就像這個範例，把日期、地點、說明文字這三個元素統整成一組，然後以相同設計來重複配置，整體畫面看起來就會很有規律性。切記過多的資訊容易導致畫面雜亂，因此學會如何統整大量資訊就變得很重要。

將日期、地點、說明文字統整成一組

CHAPTER2　【實例示範】

12 排版技巧4：活用留白技法

想做出日式風格或簡潔的版面，就利用留白來營造沉靜感吧。運用留白可以讓版面散發優美、高雅的氣氛。

▶ Design examples

利用留白引導讀者視線

　　想傳達某些內容時，很多人會立刻想到放大文字。放大文字的確是一種有效的手法，不過卻不是唯一的手法。即使不放大文字，只要能巧妙活用空白的空間（留白），照樣能引導讀者注意到原本想讓他們閱讀的資訊。

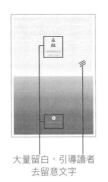

大量留白，引導讀者
去留意文字

▶ Design examples

營造故事感

　　透過留白手法，能賦予設計作品一種「故事感」。像這個範例，我刻意裁切掉人像眼睛以下的部分，並在他頭上的空間留下一大片空白。這種大膽的排版方式，會讓觀看者覺得畫面好像有某種涵義。不過有些案子就不適合營造這種故事感，要特別注意。

裁切掉眼睛以下的部分，
利用頭上的空白空間
營造故事感

CHAPTER2

13 【實例示範】 排版技巧 5：跳脱網格限制

想做出自由奔放、躍動感十足的設計，就讓元素跳脱網格的限制吧。使用此技巧不能劈頭就胡亂突破框架，關鍵是得先規劃好網格，再去尋找突破點，這樣畫面才會好看。

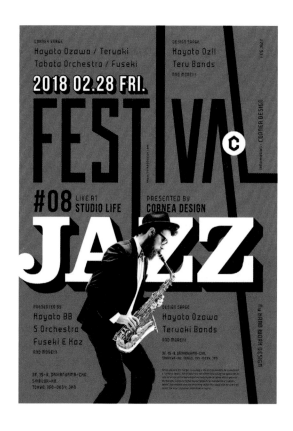

▶ **Design examples**

▶ **Design examples**

裁掉部分文字或照片

讓照片的其中一邊超出畫面

這是一張音樂祭的海報。為了表現出音樂祭的躍動感，我故意讓文字和照片的一小部分超出網格，並把最大的「Jazz」標題的「J」左側，以及人像照的腳超出畫面。我先使用網格系統擺放內容資訊，然後刻意安排部分的元素突破網格限制，這樣就同時獲得整齊美觀與躍動感的兩種效果。

用網格系統很容易呈現整潔的版面，相反地，也常會讓人覺得「有點無趣」。遇到這種情況，可以試著把照片的其中一邊超出畫面。僅僅這樣做，就能讓侷限在畫面中的空間產生開放感，展現更多意趣。這技巧的重點就是要先了解網格系統的使用方式，然後再去突破既有規則。

讓部分元素
超出網格

把照片其中
一邊超出畫面

【實例示範】

14 排版技巧6：左右對稱配置

手機版網站的設計，多會採用對稱設計。對稱設計能為畫面帶來和諧感，且無論是誰都會覺得是容易閱讀的版面。

▶ **Design examples**

左右對稱配置文字

　　這是利用左右對稱配置文字以呈現高級感的範例。本例重點在於文字的對稱配置與背景的高雅圖像。利用圖像填滿背景，那麼即使畫面較嚴肅也不會顯得過於單調。對稱排列文字時，讓字距（字與字的間隔）或行距比正常設定再寬一些，會讓畫面顯得更美。

左右對稱排列文字

▶ **Design examples**

結合創新的視覺圖像

　　有時使用新奇、創新的視覺圖像，會很難掌握整體畫面的平衡，但有些案例就運用對稱法來解決這個難題。無論主視覺多麼新奇古怪，只要對稱排列文字，整體就會產生和諧感，這就是對稱手法最厲害的地方。這技巧可以運用在各種情況中，有機會各位一定要試試。

不管搭配多創新的視覺圖像，都能掌握平衡感

CHAPTER2

15 【實例示範】 排版技巧 7：傾斜的動態感

排版時，斜放素材雖然很難掌控畫面的平衡，卻能做出有躍動感的設計。不過一旦做過頭，反而會模糊設計目標。

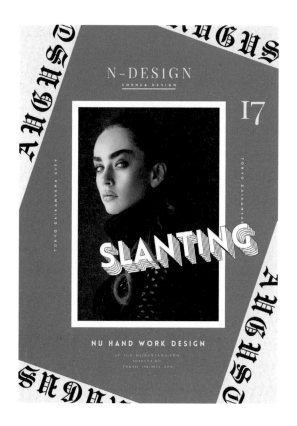

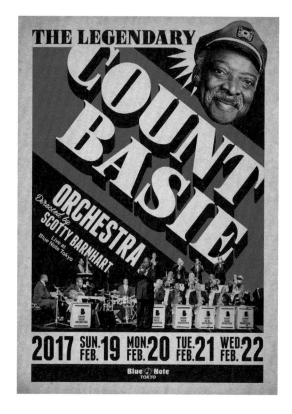

▶ Design examples

▶ Design examples

傾斜部分元素

表現出活潑感

　　排版的基礎技巧是水平或垂直擺放設計元素，設計師是否理解這項基本知識十分重要，不過如果能在了解這個常識的前提下，刻意斜放設計元素，就能讓版面更有變化。僅僅是傾斜部分元素，就能大幅改變畫面的感覺，讓畫面帶點「不協調感」，這樣更能吸引讀者目光。而關鍵就在傾斜擺放你想凸顯存在感的元素。

故意傾斜部分
設計元素

　　這是演唱會的廣告傳單。本例故意傾斜文字和圖像，呈現「歡樂」、「活潑」的感覺。設計的關鍵是不把全部元素都傾斜擺放，而是透過部分元素以水平或垂直配置，抓出整體畫面的平衡感。左邊的範例是將標題與主視覺圖以外的元素全都放斜，但本例正好相反，這邊選擇傾斜擺放標題與右上方的圖。

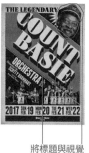

將標題與視覺
圖像斜放

CHAPTER2 【實例示範】

16 排版技巧 8：格框的統一感

利用設置格狀框架的手法，來打造有規律性的版面。此技巧可用於想讓畫面帶有力量感的時候，像是要製作陽剛風格的設計，就可以運用這個手法。

▶ **Design examples**

使用格狀框架展現統一感

　　本例將構成畫面的文字、照片等元素分別擺在格狀框架裡面，既維持各設計元素的獨立性，也表現出畫面的統一感。因為擺入的內容資訊增加，畫面越容易顯得雜亂，若能善用格狀框架，即使是龐大的資訊量也能保持井然有序。而框線的粗細也會大幅改變畫面印象，這也是使用格狀框架版面的特色之一。

使用格狀框架
來配置內容

▶ **Design examples**

用框架＋去背元素表現躍動感

　　雖然使用格狀框架可以表現「統一感」，但同時也會少了「躍動感」。想要同時表現這兩種感覺，可以如同本例一樣，讓去背元素超過框架的限制。儘管乍聽之下是非常簡單的技巧，卻能帶來優異的效果。設計上不但維持住了文字易讀性，也展現出籃球的躍動感。

使用去背圖片

設計師的「Input」與「Output」

「Input」與「Output」，這兩個詞聽起來很像電視背板上插孔旁的名稱，不過在設計業界，「Input」（吸收）指的是吸收流行資訊、磨練自我品味的行為。

至於Input的知識要如何使用，也就是如何將之活用於設計過程之中，我們稱為「Output」（活用）。

Input＝順著好奇心來磨練感性的訓練

設計師有很多Input資訊的方法，最直接的方式就是閱讀類似本書的設計書籍。

除此之外，聽音樂會、看電影、看展覽其實也都是重要的Input方式。

日常生活中，電車的懸吊廣告、電視廣告、網頁廣告等都是吸收資訊的重要管道。事實上，大部分的專業設計師不會刻意想著「去吸收新資訊吧！」，而是自然而然留意生活中自己喜歡的東西並從中學習。Input其實就是一種「順著好奇心來磨練感性的訓練」。

設計師的Input會影響Output

不斷累積Input資訊，漸漸就能形塑出設計師自己的個性，當然也會受到當時所負責的工作內容影響。設計師的個性會隨著Input資訊的累積經歷而越加成熟。

但是，當設計師發展出自己的個性，逐漸能做出符合預想的作品時，通常會面臨一個問題，那就是設計師Input的資訊，會有相當程度影響到Output結果。不然的話，不管你吸收了多好的情報，如果不能實際運用在設計上，就是徒勞無功。

雖然說做設計絕對不能依樣畫葫蘆地抄襲，但可不可以某種程度受到影響呢？設計師能否在無意識的前提下，製作出類似風格的作品？

這個問題沒有一個正確的解答，但你如果明確知道自己有受到他人影響，請一定要心懷敬意。

接收他人設計的影響，追求更好的設計

身為設計師，Output是大展身手的時候，也可說是考驗自我能力的時刻。我們會體驗到最棒的瞬間，也會遇到痛苦不堪的時刻。

我希望大家都能克服這些痛苦，向做出創新設計的人懷抱敬意，並盡情地讓你喜愛的設計對你產生影響力。

無論是哪一位設計師，大家都是從遇到好設計開始，受到它們的啟發並慢慢培養出實力。

請盡量去接觸各種設計，然後追求屬於你自己的風格吧！

配色

所謂配色，就是「色彩組合的運用」。
我想有些想成為設計師的人，已經參加
過所謂的「色彩檢定」了吧？人對於不
同的色彩，會解讀出各種各樣的意象。
不過其實色彩的組合也有一定的規律可
循，如果不了解其中的邏輯，配色時就
得耗費相當多的時間。所以我建議每一
位設計師都要學會「配色基礎」。

COLOR DESIGN

CHAPTER3　不經過色彩這關，就無法勝任設計師的工作！

01 什麼是「配色」？

色彩究竟該怎麼組合？學會配色，可以讓整體版面變得非常平衡。此外如果故意打破常見的配色模式，也能做出前所未見的創新設計！

▶ Design knowledge

配色能強烈影響整體畫面

所謂配色，是指「色彩的構成與配置」。

色彩是由**「色相」**、**「明度」**與**「彩度」**這三大要素所組成的，三者合稱**「色彩三屬性」**。而配色就是呼應「設計目標」（例如想呈現成熟感或清爽感等），思考如何運用這三種要素的組合。

配色最大的特徵，是能靠使用的色彩變化來強烈影響版面的設計感 01 02 。

即使是相同的排版、相同的字體，只要改變色彩，就能改變畫面風格。就像人如果換了穿著的顏色，整體形象也會隨之不同那樣。

配色，是**打造版面設計感最根本的骨幹**，也是設計工作者一定要會的基本知識！

01 這是運用女性化的柔和配色所完成的設計，以淡粉色呈現輕柔的質感。

02 運用男性化的低彩度配色的設計，以黑色和使人聯想到岩石的紋路，來呈現堅硬材質的感覺。

COLOR DESIGN

設計師的目標是成為打擊率十成的打者！

或許有些設計師工作時是依靠自己的直覺，會說「總之自然而然就知道怎麼配色了」，不過，我還是建議大家要多認識色彩學的基本知識。

如果能透徹學會這一章的內容，不管未來接到什麼案子，都能做出更符合設計目標所需要的版面。

想呈現夏季風情，就用黃色；想營造冬季感，就用白色或藍色。為什麼我們會有這種固定印象？此外，如果需求是要凸顯黃色，該用什麼色彩當作底色？只要紮實學好色彩學，你就能很自然地設計出色彩恰當的畫面。

如果用棒球打者來比喻，設計師的工作就像是被要求達到十成的打擊率。棒球打者若在十個打席能有四次漂亮的打擊，就是一位超級球星了。但設計師要是一次沒做好，很有可能會失去客戶的信任，就接不到下一個案子。

總之，設計師必須「運用色彩原理來配色」，而不是「靠感覺來配色」，否則，絕不可能每次都擊出安打的。

以黃色為中心，搭配夏季登山露營活動照片的配色。

用淡粉色與紫色來統一調性，衣服上的橘色是畫面的亮點。

以黑底搭配明亮的青綠色，表現出科技與數位感。

以紅色填滿版面的同色系配色法。紅色與黑色皆讓畫面帶有力量感。

黃底搭配互補色的粉色與紫色，呈現視覺衝擊感。

用無彩色來統一畫面，打造高級、成熟穩重感。

CHAPTER3　每個人對色彩的印象都不同

02 色彩三屬性：色相、明度、彩度

所謂色彩的三屬性，是讓人在無限的色彩選擇中找到最佳色彩的指標。我們常常聽到色相、明度、彩度這幾個用詞，現在就來認識它們到底是什麼意思吧！

▶ **Design knowledge**

色彩三屬性

接下來說明被稱為「色彩三屬性」的「色相」、「明度」、「彩度」。

這三個概念是與色彩相關的最基本知識。用料理來比喻的話，色彩三屬性的地位就等同於製作料理時的「砂糖、鹽、醋、醬油、味噌」這些必需品。以下簡單介紹這三個屬性 **01**。

● **色相**

色相就是不同的色彩，像是紅、黃、綠、藍、紫等。色相並不是單一獨立的，而是彼此相連，圍成一圈由色相組成的圓輪，我們稱為「色相環」。

● **明度**

明度就是色彩的明亮程度。明度越高，色彩就越接近白色，反之明度越低，就越接近黑色。

● **彩度**

彩度就是色彩的鮮豔程度。彩度越低，顏色較混濁；彩度越高，顏色就越純粹。

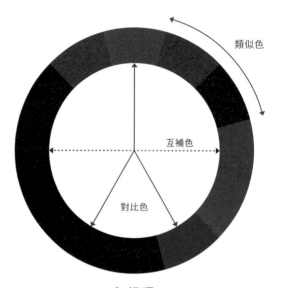

類似色

互補色

對比色

色相環
color circle

明度
brightness

彩度
saturation

01 色彩三屬性的色相、明度、彩度。我在色相環上標示了與色彩關聯性相關的名稱。

● Design knowledge

類似色、互補色、對比色

接著我要簡單說明何謂「類似色」、「互補色」、「對比色」 。

● 類似色

類似色是指在色相環上相鄰的色彩。運用類似色能設計出較容易統合的配色。

● 互補色

互補色是指位於色相環上相對位置的色彩組合。用互補色能做出具有視覺衝擊力的配色。

● 對比色

對比色是位於互補色旁邊的兩個色彩。在配色上比互補色會更有協調感。

● Design knowledge

色彩的通用規則

目前為止談到的色彩學或許稍偏理論一點，不過如果能記住色彩三屬性及類似色、互補色、對比色的概念，不但能更正確地配色，具備這樣的知識還能成為設計師夥伴或客戶之間的通用規則。

舉例來說，客戶指定的顏色是要「像蘋果一樣的紅色」，但每個人對色彩的感覺並不相同，即便同樣是「像蘋果一樣的紅色」，也會有無限多種選擇。此時設計師必須去推敲客戶想要的蘋果紅到底是哪一種。

如果設計師跟客戶都對色彩三屬性有基本概念，就能當作彼此共同的指標，進而找出對方想要的顏色 **03** 。有共通色彩指標的團隊，也更容易針對色彩誤差做調整，花費在來回推敲設計的作業時間也能壓到最低。

類 似 色
similar colors

互 補 色
complementary color

對 比 色
clashing colors

02 類似色、互補色、對比色。

03 「色相要更偏黃一點嗎？」、「要調高明度嗎？」、「要拉高彩度，讓畫面看起來更鮮艷一點嗎？」設計師要提出這類問題，問出客戶心目中的蘋果紅是哪一種。

CHAPTER3 無彩色是萬能色,但可別亂用!

03 「有彩色」與「無彩色」

精通無彩色的使用方式,能更加凸顯有彩色的存在。我將在本章以製作流行設計時不可或缺的無彩色為例,與有彩色做比較並加以説明。

▶ Design knowledge

有彩色與無彩色

色彩分為「有彩色」與「無彩色」兩大種類。

所謂有彩色,是指色相中含有色調的顏色,例如紅色、藍色、黃色。無彩色則是無色調的顏色,如白色、黑色、灰色。用前面提到的色彩三屬性來解釋的話,無彩色不具有色相、彩度,只擁有明度 01。

由於無彩色不具色調,因此有容易搭配各種色彩的優點。因為這種萬用性,無彩色常被廣泛運用於文字、背景等部分,是設計時非常重要的色彩。

而且,有效運用無彩色,更能襯托出有彩色的存在。

正因如此,也有些設計師較傾向於只用無彩色來設計作品。不過,儘管無彩色確實能做出「去除多餘元素、凸顯核心視覺圖像」的作用,但如果有想要強調或是傳達的資訊時,效果就比不上有彩色。所以,設計不能一邊倒地使用無彩色,也要學會一邊搭配有彩色來運用 02。

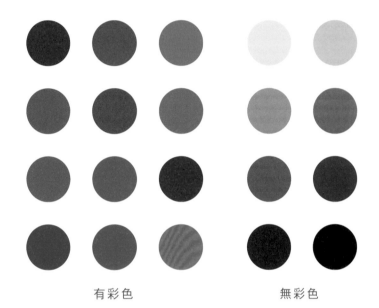

有彩色　　　　　　　　無彩色

01 左邊是有彩色,右邊是無彩色。有彩色是圍繞著色相環的各種顏色,相對地,無彩色只有明度的高低差異。

02 這是有彩色插圖與無彩色插圖的對比。從這組對照可以看出,有彩色的標題、角色,能讓資訊內容在視覺上更加豐富。

COLOR DESIGN

無彩色的擅長領域

整體給人高雅、成熟穩重的印象，這是運用無彩色的特點。想要作品呈現這種印象時，這是非常有效的方法。

但反過來說，無彩色就比較不適合用在需要活潑、充滿行動力的設計。由於無彩色過於萬用，所以設計師很容易落入什麼設計都想用無彩色的陷阱，要特別小心！

一般來說，無彩色能營造出「高雅」、「穩重」、「堅硬」、「沉靜」、「冰冷」、「無聲」等氛圍，例如美術館等場所最適合用無彩色。

而像是百貨公司、活動會場等場所，比較常用有彩色。因為假設將黑白灰的配色用於百貨公司或活動會場，會顯得過於嚴肅，少了點活力。

換句話說，人會因為看見不同顏色而有不同的心情，設計師必須透徹掌握有彩色與無彩色的特性，才能恰當地加以運用 。

有彩色

無彩色

Design knowledge > Design examples

03 即使是相同的照片，有彩色與無彩色所呈現出來的印象也會完全不同。有彩色版本的女性，肌膚散發著魅力，若改成無彩色，雖然會失去許多色彩，卻能表現出獨特的高雅與沉靜感。總之，請依最終追求的設計形象，來選擇適合的色彩。

CHAPTER3　擁有相似數值的顏色群組

04 將配色群組化的「色調」

色調指的是集合明度、彩度相似的色彩,並將其群組化。認識色調,不僅有助於設計,跟不懂設計的對象也能更好溝通。

▶ **Design knowledge**

什麼是「色調」?

　　色調一詞,經常在各種設計相關的場所被提及。應該很多人都聽過這個用詞吧?不過大家看似理解,實際上要解釋這個概念時,往往出乎意料地難以說明。

　　色調,是指色彩的系統。總而言之,就是組合「明度」與「彩度」,將相似的配色「群組化」。被歸類在相同色彩的顏色,就會稱為相同的色調 01 。

　　這裡我們必須注意,就算是同色調也不會只給人一種意象。例如有帶「年輕感」的亮色調,也有帶「柔和感」的亮色調。同樣的,即使是暗色調也有散發「成熟感」或「高雅感」的不同組合。

　　因此要確實讓色彩發揮其功能,就要選對符合設計目標的色調,徹底掌握色調的用法。右圖即是參考PCCS※的色調圖所繪製的色調概念圖 02 。

※PCCS:日本色彩研究所開發的「結合明度與彩度」的色彩系統。

01 　這個設計是透過使用相似色調來呈現,所以即使加入各種色相的顏色也能達到和諧感。而搭配插圖後,更能呈現溫和、輕柔的印象。本例在P67圖 02 的色調概念圖中,運用的就是「柔色調」。

色調概念圖

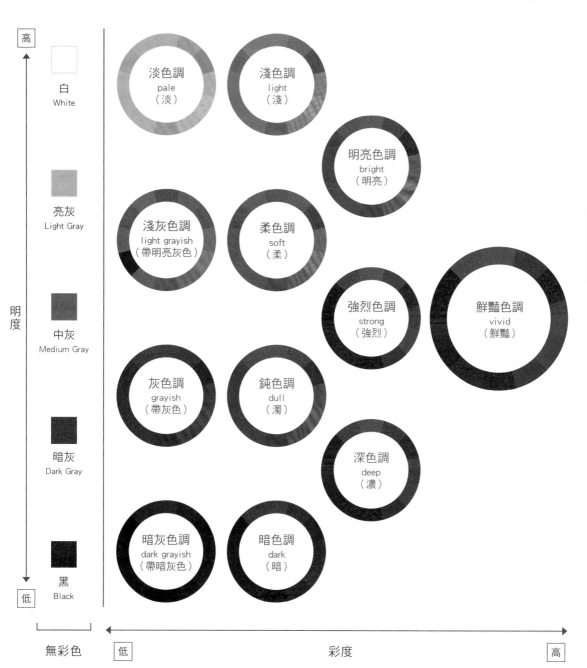

明度

高 — 白 White
亮灰 Light Gray
中灰 Medium Gray
暗灰 Dark Gray
黑 Black — 低

淡色調 pale（淡）

淺色調 light（淺）

明亮色調 bright（明亮）

淺灰色調 light grayish（帶明亮灰色）

柔色調 soft（柔）

強烈色調 strong（強烈）

鮮豔色調 vivid（鮮豔）

灰色調 grayish（帶灰色）

鈍色調 dull（濁）

深色調 deep（濃）

暗灰色調 dark grayish（帶暗灰色）

暗色調 dark（暗）

無彩色 低 ———— 彩度 ———— 高

Design knowledge ∨ Design examples

02 因為色調是明度與彩度的組合，所以選定色調後，只要考慮色相就能決定配色了。色調是跟客戶之間一種非常有效的討論依據，各位可以好好運用！

CHAPTER3　並不是用有彩色就會很顯眼！

05　用色彩做出差異

要做出合適的設計，色彩的運用特別重要。譬如紅色是「強調」、綠色是「環保」、藍色是「清爽」。如果因為想強調多個項目，於是全用紅色來設計，這樣是不會有效果的。設計時，一定要記得利用「顏色的差異」。

▶ Design knowledge

全部使用有彩色反而會沒有亮點

　　想要凸顯畫面的某個部分，配色是很重要的關鍵。基本上，有彩色會比無彩色更顯眼。

　　實際接案時，客戶通常會說：「想強調這邊！這個也要強調！」接連提出想凸顯多個內容的要求，這是設計師經常遇到的情況。假如設計師依照要求執行，會導致整個畫面都充斥著有彩色，結果通常是作品凸顯不出任何重點01。

　　為了避免發生這樣的事，配色時一定要顧及整體畫面的平衡，才能正確傳達內容，做出讓客戶滿意的成果。這點非常重要。

01　加入太多有彩色，結果無法凸顯任何重點。

▶ Design knowledge

什麼是顯眼色？

　　顯眼色一般都是高彩度的暖色系，如紅色、橘色、黃色等等02，也是警告看板常見的顏色。不過這些顏色也會因為底色不同而變得不起眼，所以不能統稱為顯眼色。

　　比如黃色在黑色背景上很顯眼，但是換成白色背景就不盡然了，因為黃色會被白色吃掉，幾乎看不見色彩03。

　　顯眼的配色跟「明度差」有很大的關係。

顯眼色

| 紅色 | 橘色 | 黃色 |

02　紅色、橘色、黃色等暖色系是顯眼色。

配色實例

| 顯眼 | 不起眼 |

03　黃色在黑色之上很顯眼，在白色上卻不起眼。可以看出色彩的顯眼度會因為配色而改變。

COLOR DESIGN

除此之外,白色和黑色雖然明度差最大,視認性很高,可是跟利用配色凸顯內容的手法又有些不一樣。只有白色與黑色的組合,太過於基本,會失去強調的意義。設計作品時如果想用黑白配色,可以採取加底線,或放大文字等策略。

總而言之,顯眼色可說是「高彩度的有彩色」與「明度差大的配色」。

學習如何運用色彩來讓畫面平衡或強調特定內容,是設計師很重要的一課。

COLUMN

故意利用「色滲現象」的配色

色滲指的是運用高彩度色彩組合時會出現的現象。當注視畫面時,會覺得畫面在閃爍,這就是「色滲現象」。

不想讓畫面產生色滲現象的方式,就是避免使用高彩度的色調。如果遇到不得不用高彩度色彩的情況,可以加上白色框線,這樣能讓畫面變得比較穩定(使用分割技法)。

不過我有時也會刻意用色滲現象來凸顯重點。我個人很喜歡這種「按常理不該這麼做」的感覺,最重要的是,我覺得「越容易引起閃爍感,就越吸引目光」的現象本身很有趣。由於這是一般設計師不太會做的搭配,因此做之前一定要先做好心理準備!

總之色滲現象是我非常愛用的技法!

色滲現象

Design knowledge > Design examples

CHAPTER3　每個色彩都擁有各自的意義與特殊效果

06 運用「印象」的配色法

畫面會因色彩而帶出全然不同的印象。本章我將介紹色彩的意義與特殊效果，學會這章的內容，對於提升設計的精緻度非常有幫助。

▶ Design knowledge

運用色彩的「意象」

　　每種色彩都會帶給人不同感覺。使用單一色彩時，該色彩會賦予設計作品它的特有意象。因此我們在配色時，可以運用色彩來強化或確立作品的整體風格。

　　例如，右圖單用粉紅色時，會讓人聯想到女性、柔美、可愛、浪漫、春天等印象，如果再加入咖啡色、黃色、淺藍色、黃綠色等色彩，會比單純的粉紅色給人更明快的「春天」意象 **01**。

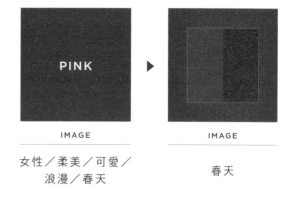

PINK ▶

IMAGE / IMAGE

女性／柔美／可愛／浪漫／春天

春天

01 在純粉紅色「女性／浪漫」的意象中加入黃綠色，帶給人更明快的「春天」意象。

RED

IMAGE

火熱／強烈／危險／華麗／熱情／火焰／太陽／血液／能量

ORANGE

IMAGE

溫暖／容易親近／愉快／便宜／廉價／庸俗／水果／維他命

YELLOW

IMAGE

開朗／希望／溫暖／幸福／幼稚／喧鬧／兒童

GREEN

IMAGE

自然／安寧／療癒／清爽／未熟／森林／植物

BLUE

IMAGE

冰冷／冷靜／孤獨／安靜／知性／認真／天空／海洋

PURPLE

IMAGE

高貴／神秘／女性／妖豔／生病／不吉／華麗／惡魔

BROWN

IMAGE

安定／堅實／厚重／大地／傳統／經典／保守

WHITE

IMAGE

純粹／神聖／清潔／無垢／明亮／緊張／和平／白衣／新娘

GRAY

IMAGE

曖昧／沉穩／雅痞／陰鬱／抑鬱／柏油路／大樓

BLACK

IMAGE

強烈／恐怖／孤獨／高級感／陰暗／冷酷／夜晚／死亡

COLOR DESIGN

塑造各種印象的配色知識

現在我們來了解一下配色的基本知識吧。

● 聯想

人根據所見色彩會聯想到各種畫面，而腦袋想到的東西或事情，大多跟所見顏色有關。像是紅色會讓人想到「蘋果」、「太陽」、「英雄」、「熱情」、「刺激」、「行動力」等等，有些是具體的物品，有時也會出現抽象的東西02。

● 暖色系、冷色系、中間色

紅色、橘色、黃色等帶有溫暖感的色彩屬於「暖色系」；藍色、水藍色等讓人想到涼爽、冰冷感的顏色屬於「冷色系」。不隸屬於這兩者的黃綠色、綠色、紫色、無彩色等則被稱為「中間色」03。

● 前進色與後退色

即使是相同大小的色塊，顏色如果不同就能呈現不同的遠近感。感覺距離比較近的色彩稱為前進色，這類顏色主要是暖色系；看起來距離比較遠的則是「後退色」，大多屬於冷色系04。

● 膨脹色與收縮色

顏色也會給人不同大小的感覺。暖色系或明度較高的色彩是「膨脹色」（膨脹感最高的是白色），冷色系或明度低的顏色稱為「收縮色」（收縮感最高的是黑色）05。

RED	▶	IMAGE

蘋果／太陽／英雄／熱情／刺激／行動力

02 將顏色的聯想意象運用在設計中。像紅色就可以帶來上述各種意象。

暖色系

冷色系

中間色

03 好好運用暖色系、冷色系、中間色，可以控制作品想傳達給讀者的溫度感。

前進色　　　　後退色

04 左邊前進色的紅讓牆壁感覺比較近，右邊後退色的藍則感覺比較遠。了解這個色彩現象，就能用顏色來控制畫面的深淺度。

膨脹色　　　　收縮色

05 左邊有膨脹感的顏色組合，是不是比右邊的收縮色看起來更大？想讓畫面感覺比較開闊時，就用膨脹色，反之如果要做出緊密感的畫面，就用收縮色。

CHAPTER3

07 構成色彩的元素:「CMYK」與「RGB」

「CMYK」與「RGB」是色彩的起跑線!

終於出現比較像設計界專業術語的字眼了。「CMYK」與「RGB」是設計師指定色彩的方法,也是構成色彩的基本元素。

▶ **Design knowledge**

呈現色彩的「結構」

沒有光就沒有顏色。人受到光線的刺激,才得以看見色彩 **01** 。

海報或宣傳冊子等印刷品在光線照射下,透過反射可見光來顯現顏色。反射光所含的三個最基本色彩稱為「**顏料三原色**」,也就是印刷時使用的「**CMYK**」。

另一方面,網站或電視用的顯示面板等媒體本身能夠發出色光,在設計上使用的是另一種色彩空間。光看似透明無色,其實是由無數的色彩構成,在這無數的顏色中,最基本的三個色彩就稱為「**光的三原色**」,也就是「**RGB**」。

▶ **Design knowledge**

什麼是「CMYK」?

取顏料三原色的C:青色(Cyan)、M:洋紅色(Magenta)、Y:黃色(Yellow),再加上K:黑色(Key plate)的第一個英文字母縮寫即為「CMYK」 **02** 。

Key plate是什麼?如果包含K不就變成四原色嗎?大家或許會有這個疑問,其實三原色混合後不會得到純黑色,所以我們會另外準備K(黑)顏料。不過CMYK混色後(混合顏料來得到想要的色彩)會越變越暗,顏色的確是接近黑色。

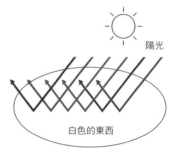

反射全部可見光,所以人能看見白色

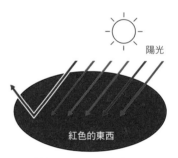

只反射紅色光,所以人能看見紅色

01 物體反射光線後,可見光會傳遞到人的眼睛,所以我們才看得到顏色。

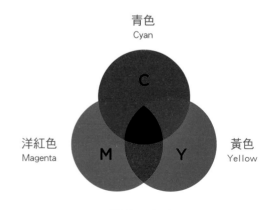

02 CMYK的混色示意圖。可以看到混合C、M、Y重疊的中心區域最黑。

COLOR DESIGN

什麼是「RGB」？

　　R就是紅（Red）、G是綠（Green）、B是藍（Blue），RGB就是這三種顏色第一個英文字母的縮寫總稱 03 。能發光的媒介就是靠著RGB三色的組合來呈現色彩。光的三原色的混色特徵與顏料三原色正好相反，混合越多色光，顏色越亮，色彩越趨近白色。

　　CMYK與RGB都是設計師指定顏色時會用到的術語，是設計師必備的基本知識，大家一定要徹底學會它。

　　實際作業時還要注意一點，就是「**CMYK能表現的色域比RGB小**」。所以如果用CMYK印刷RGB的檔案，色彩會變得較混濁。因為兩者色域的範圍不同，部分RGB的色彩無法用CMYK表現。

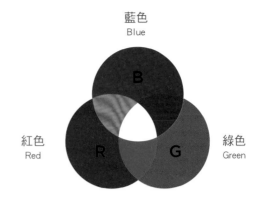

藍色
Blue

紅色
Red

綠色
Green

光的三原色

03　RGB混色的示意圖。可以看到混雜R、G、B的中間部分變得最亮。

COLUMN

膨脹色、收縮色在生活中的應用

　　圍棋的黑子與白子大小看似相同，其實是因為調整過兩者的直徑，你知道嗎？

　　白子的直徑是21.9mm、黑子的直徑是22.2mm，是經過這樣的調整後，我們才會在視覺上覺得兩者是同樣大小。

　　除此之外，學會膨脹色和收縮色的原理，也能在平日的穿搭上運用。想讓腳看起來纖細就穿黑色長褲，因為白色長褲會讓腳看起來比較胖，所以想顯瘦的人就選擇黑色長褲吧！

CHAPTER3　避免客戶說「這不是我想要的顏色！」

08 色彩管理的基本知識

電腦螢幕上看到的顏色，通常會跟實際印刷出來的顏色略有不同。而且每台螢幕也有製造商與款式之分，所以設計時一定要傳達正確的顏色給設計團隊，這是設計師的職責。

▶ Design knowledge

什麼是「色彩管理」？

從事設計師工作，或許會聽客戶經常抱怨「交貨的印刷品跟螢幕上看到的顏色完全不一樣！」不，應該說，設計師一定都會遇到這種情況 01。

所謂的色彩管理，就是校正不同裝置的色彩顯示設定，使它們能表現出相同的色彩，例如校正印刷品與顯示器的色彩顯示設定，能確保印刷出來的色彩與螢幕顏色相符。

前面提過，CMYK與RGB在色彩的表現上會有差異，同理，印刷品跟螢幕上看到的色彩不會完全相同。為了避免設計師與客戶所見的色彩出現誤差，務必要把實際輸出的樣本先給客戶確認，讓客戶知道成品的顏色，這個步驟很重要。

先試印以確認色彩的步驟，稱為「校色」02。

不過近年越來越多人透過電子郵件來確認檔案，很多時候只在最後準備印刷前才會實際印出來。總之，越來越多人跳過校色這個步驟了。

也正因如此，設計師更容易會遇到客戶覺得「跟想像中的顏色不一樣！」的問題。

01　顯示器的色彩校正、印刷輸出、跟客戶有共同色彩概念，這是設計師一輩子的課題。

02　透過校色，能讓客戶正確了解成品的顏色。此外，需要更嚴謹校色的話，也可以直接跟印刷廠人員溝通。

COLOR DESIGN

◉ Design knowledge

什麼是「色彩描述檔」？

要避免這樣的問題發生，我們必須將各顯示器與實際印刷出來的色彩調整成相同顏色，這時我們就會用到「色彩描述檔」。透過設定色彩描述檔，無論是使用哪種顯示器或印刷方式，都能呈現出相同的色彩 03。

◉ Design knowledge

什麼是「色彩校正」？

若是專業人士基本上應該都會做色彩校正（Calibration）。先自行準備好校色器，也就是調整色彩用的測色儀，再開始製作高可靠性的色彩描述檔 04。這個調整步驟稱為「色彩校正」。

如果沒有校色器，也可以使用電腦內建的標準色彩描述檔。

如果連電腦內建的標準色彩描述檔也沒有，就透過肉眼觀察來調整螢幕的色彩吧。部分型號的印表機可以用原廠配備的校色器調整顏色，接著再用肉眼比較螢幕色彩。

◉ Design knowledge

設計是要思考並解決各種問題

顯示器如果無法正確呈現色彩，就沒辦法開始配色。什麼是色彩描述檔？該使用什麼軟體？自己的螢幕是否能顯示正確色彩？要事先掌握這些情況，盡可能讓每種設備都是顯示同樣的色彩。

我們很難遇到自己跟客戶的設備都使用相同色彩設定的情況，因此，得確實理解顏色看起來不一樣的原因，以及有什麼解決的方法。

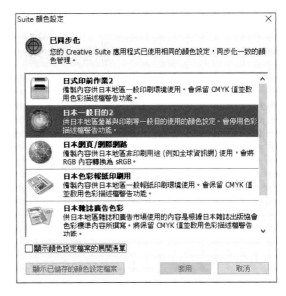

03　在Adobe Bridge選擇「編輯→色彩設定」會出現這個視窗。如果是使用Adobe的Creative Cloud版本，可以統一設定色彩管理。

04　這是i1Display Pro螢幕校色器。將滑鼠大小的校色器放在螢幕上，檢測正確的色彩。
圖片來源：X-Rite公司

CHAPTER3　能呈現高級感，但也別過度使用的複色黑

09 什麼是「複色黑」？

複色黑是比單色黑更深濃的黑。雖然螢幕上看起來與一般的黑無異，但印刷出來後的感覺卻很不一樣。善用複色黑，可以讓設計變得更有層次。

▶ Design knowledge

比K100%更濃郁的黑色

「複色黑」（Rich Black）是黑色的一種。

我們在P72講到CMYK與RGB時曾提到，CMYK是由印刷的青色、洋紅色、黃色、黑色所組成，而複色黑就是利用CMYK調色出來的一種顏色。

複色黑是用K（key plate）：100%再加上C（Cyan）、M（Magenta）、Y（Yellow）這三色調配而成的 。它的基本設定值是「C：40% M：40% Y：40% K：100%」。

我們從螢幕上幾乎無法分辨出複色黑與K100%的單色黑（C：0% M：0% Y：0% K：100%），但複色黑印刷出來的效果會比K100%更加濃郁。

想強調高級感或厚重感時，使用複色黑非常有效。善用複色黑，能讓設計有更多的變化。複色黑是經常設計印刷品的設計師一定要知道的知識。

▶ Design knowledge

使用複色黑的注意要點

不過，設計師要特別注意，如果用複色黑印刷線條過細的文字或圖片，只要印刷過程中一旦CMYK的各個色版沒套準，印出的文字可能會糊成一團，我們稱此狀況為「套印不準」。

除此之外，複色黑必須使用大量油墨，導致乾燥的速度較慢，紙張重疊時就容易出現油墨印染到其他紙張的情況。

為防止這種悲劇，使用複色黑時，CMYK的總設定值建議不要超過250%，會比較安全。各位要注意，黑色並不是油墨越濃越好。

單色黑	複色黑	各色滿100%的四色黑
C 0%	C 40%	C 100%
M 0%	M 40%	M 100%
Y 0%	Y 40%	Y 100%
K 100%	K 100%	K 100%

01　由左至右依序是單色黑、複色黑、各色皆設定為100%的四色黑。雖然油墨越濃，厚重感越重，但四色都使用100%容易產生印刷上的問題，請盡量避免。

COLOR DESIGN

活用特別色，能做出更多效果

10 什麼是「特別色」？

特別色是補充無法用CMYK來調配的混合油墨。特別色有金色、銀色、比一般紙張的白色更精美的白墨等。

◯ Design knowledge

無法用CMYK調配的特別色

前面提過，CMYK能表現的色域比RGB小。換言之，有些能透過RGB表現的色彩無法用CMYK調配出來。

不過有些特別混合的油墨能彌補這項缺憾，那就是稱為「特別色」的油墨，也是大家可能曾聽過的「DIC※」或「PANTONE※」等等。

特別色的好處是能表現CMYK無法調配的色彩，像金色、銀色、螢光色等等，還有其他鮮豔的色彩，對於吸引群眾目光十分有效。

另外，遇到以單色為主的設計，使用特別色來印刷也非常不錯。只要從CMYK挑出其中一個來製版，並指定更換成特別色就行了。僅僅是換成特別色，整體的設計感就會完全不同。

特別色還有白色，可以用於印刷在本身就有顏色的紙張上。

特別色的成本雖然比CMYK的油墨高，但特別色擁有很棒的魅力，若能善加活用，作品就能呈現更多效果，大家一定要學會！

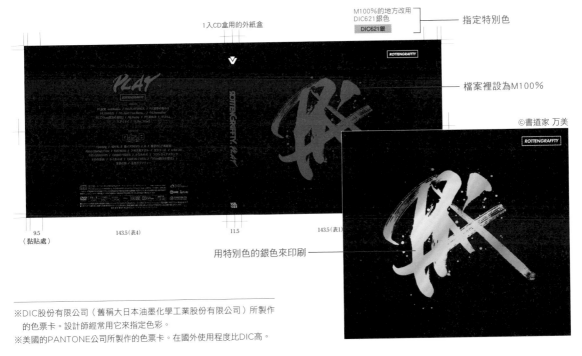

1入CD盒用的外紙盒

M100%的地方改用DIC621銀色 ── 指定特別色

DIC621銀

檔案裡設為M100%

©書道家 万美

9.5（黏貼處）　143.5（表4）　11.5　143.5（表1）

用特別色的銀色來印刷

※DIC股份有限公司（舊稱大日本油墨化學工業股份有限公司）所製作的色票卡。設計師經常用它來指定色彩。

※美國的PANTONE公司所製作的色票卡。在國外使用程度比DIC高。

CHAPTER3 【實例示範】

11 配色技巧1：透明感

「用顏色表現透明感」這句話乍看之下有點矛盾，但如果能適當運用色彩的特質，就能打造出透明感！

▶ **Design examples**

用藍與白來表現透明感

　　由於藍色具有「冰冷」、「沉靜」、「天空」、「水」、「透明感」等意象，白色則讓人有「潔淨」、「緊張」、「神聖」、「純粹」等感覺，因此活用這兩色，透過不同濃淡的藍與白的組合，就能表現出透明感。關鍵在於用白色來表現明亮處。

用白色表現
水面的明亮處

▶ **Design examples**

使用漸層手法

　　一般很少會用漸層來表現透明感，但其實用相同色調統一畫面後，再搭配帶有清涼感的漸層色，一樣能呈現透明感，而且這種透明感會跟「水」、「玻璃」、「空氣」等寫實的透明感稍有不同。設計重點在於大面積地使用白色。

統一色調後，
大面積使用白色

【實例示範】

12 配色技巧 2：高級感

很多人聽到高級感會直覺想到金色與銀色，其實除了這兩色，我們也可以利用雅痞的色彩或無彩色的搭配組合，一樣能展現成熟、奢華的氛圍。

Design knowledge ＞ Design examples

🔵 Design examples

利用穩重的配色表現高級感

　　使用米白色或深藍色、黑色等穩重色彩，就能像本例一樣營造出成熟、高級感。再放上字型簡潔的小字，更加強畫面的高雅氛圍。此外，使用金色或銀色等特別色（P77），或利用燙金（P154）等特殊的印刷方式，也能表現一般印刷無法呈現的高級感。

字型簡潔
的文字

🔵 Design examples

用無彩色展現高級感

　　雖然金色與銀色是「高級感」的代名詞，不過用無彩色也能展現出這種氛圍。有時失去色彩，反而能讓畫面更加簡練。想打造高級感或時尚現代感，這是很好用的技巧。本例用無彩色搭配直線條的歐文字型（黑體），強化了畫面的簡潔風格。

搭配直線條
的字型

CHAPTER3 【實例示範】

13 配色技巧 3：躍動感

想製作充滿力量、活力感的設計，可以使用接近原色、色調強烈的色彩。經由排版或文字組合，就能呈現出活潑或精神十足的感覺。

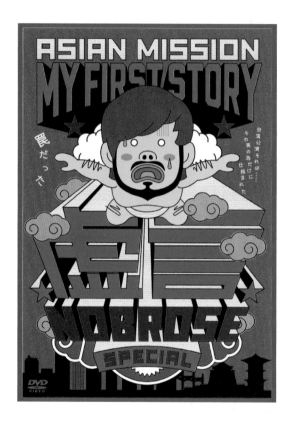

▶ Design examples

用原色表現「活力」

　　本例使用鮮豔的原色來表現活力四射的感覺。使用原色能加強視覺衝擊感，在製作風格強烈的設計時非常有效。所謂原色有光的三原色（紅、藍、綠）和顏料三原色（洋紅、青、黃）。

使用洋紅色、青色、黃色的設計

▶ Design examples

用對比色表現「躍動感」

　　想表現強烈的視覺衝擊時，使用對比色很有用。使用與標題、主視覺為對比色的顏色當背景，就能做出讓人印象強烈的圖像。本例為了強調以紅色作為主色的標題和主視覺圖像，在背景上採用與紅色為對比色的藍色來達到效果。

使用互為對比色的紅色與藍色

COLOR DESIGN

CHAPTER3 【實例示範】

14 配色技巧4：潔淨感

化妝品、醫藥品的包裝或宣傳品設計通常會追求清爽、乾淨的感覺，因此可以考慮使用淺色系，並活用「留白」技法，更能表現出畫面的潔淨感。

● Design examples

淺藍色與白色的搭配

　　淺藍色與白色的組合是表現潔淨感的代表配色之一。如本例使用淺藍色天空的照片搭配另一張白色比例較高的牆面照片，在淺藍色的「透明感」的襯托下，白色帶有的「潔淨感」散發出更深一層的乾淨氣息。巧妙運用色彩本身的意象就是呈現潔淨感的關鍵。

使用淺藍色與白色

● Design examples

把白色的潔淨感最大化

　　本例和左方的設計是相同的設計概念，不過這裡利用擴大白色面積來增強潔淨感。若在圖片中加入女性人像圖，就會像是化妝品廣告的設計了。白色是最適合表現潔淨感的色彩之一，而且在中文裡也有「純白」、「潔白」等用詞所帶來的意象。

擴大白色面積

CHAPTER3
15 【實例示範】 配色技巧 5 ：男性化

於畫面重點處使用俐落的黑色，這在製作男性化風格的設計時很有效果。不過，過度使用黑色有可能使畫面過於暗沉，請務必小心。

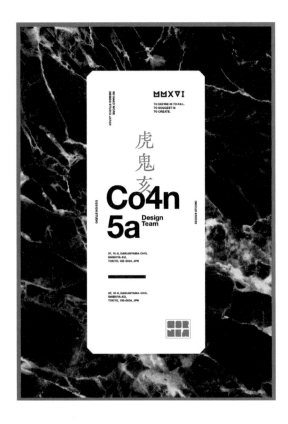

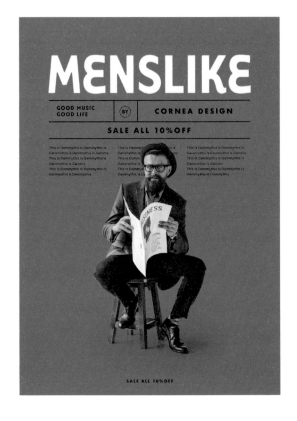

▶ Design examples

▶ Design examples

用無彩色＋低彩度的色彩統整畫面

　　只用無彩色（含黑色）來統整畫面，能表現出相當陽剛的氛圍，但光用無彩色有時會過於單調，這時可以像本例一樣，在某處加入低彩度的色彩。低彩度的色彩在一般情況下通常不太起眼，不過如果周圍都是無彩色，即便彩度很低也會變得顯眼，並具有能維持畫面和諧的優點。

用無彩色統一畫面，再加入低彩度的色彩

有彩色的男性化配色

　　使用有彩色的配色能表現男性化風格。雖然一般都會採用如同本例的冷色系，但就算是暖色系或中間色，也一樣能透過黑色的運用來打造簡潔的設計感。使用有彩色的重點是要避免使用不同色相的色彩，選用冷色系來統一畫面，就要搭配冷色系，用暖色系就搭配暖色系。這樣做才能完整呈現出男性化的風格。

使用冷色系與黑色

CHAPTER3 【實例示範】

16 配色技巧6：女性化

要呈現女性化的嬌美與可愛，「粉紅色」是最經典的選擇。雖然說是「粉紅色」，但其實也有分鮮豔的、淡色的等等各式各樣的粉紅色，如何配合目標客群來選配顏色是關鍵。

▶ Design examples

用溫柔感的配色表現女人味

　　運用淡淡的粉紅色能營造「女人味、溫柔」的印象。綠色的色調是本例的關鍵。粉紅色搭配其他色彩時要特別小心，因為粉紅色容易受到搭配色的色調影響而變化。就算底色用了淺粉紅，但重點部分加入鮮豔色彩，就有可能因此降低畫面的女性化、溫柔氛圍。

配合粉紅色
加入綠色色調

▶ Design examples

用粉紅色一決勝負！

　　本例全部採用粉紅色，不賣弄任何技巧，直接表現出女性化的風格。但請大家注意，這裡使用的粉紅色與左邊範例的粉紅色並不相同，雖然兩者都屬於「粉紅色」，卻能看出它們各有特色。請各位配色時務必要像本例一樣，配合目標客群來選擇色彩。

使用粉紅色
來統一整體畫面

【實例示範】

17 配色技巧 7：日本風

想表現日式風格，除了從配色下手，活用質感也能營造出來。有很多和紙或傳統圖樣等元素能拿來運用，建議大家可以去找找看。

● Design examples

用白與紅呈現日式風格

很多人提到「日本傳統色」就會聯想到「紅色」。紅色在日本文化中確實是根深柢固的色彩，廣泛使用於各種地方，如神社鳥居、印章的印泥、漆器等等。所以利用紅色與白色做搭配，可以展現日式風格。本例不但使用紅白配色，還在背景加入和紙的質感。

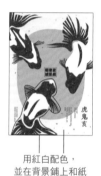

用紅白配色，
並在背景鋪上和紙

● Design examples

用金色搭配和紙展現和風感

金色也是日本傳統色之一。喜慶活動使用的物品多會添加金色，如屏風或和服等。金色與和紙質感的組合很能表現日本感。本例將讓人聯想到日本傳統藝術的精緻圖像添上金色，再於背景配上和紙的質感，是不是很有日式風格呢？

金色搭配
和紙的質感

【實例示範】

18 配色技巧8：季節感

一如黃色、水藍色代表著夏季，橘色、咖啡色代表秋季，季節與顏色息息相關。透過認識帶有季節感的色彩，有助於開拓設計範疇。

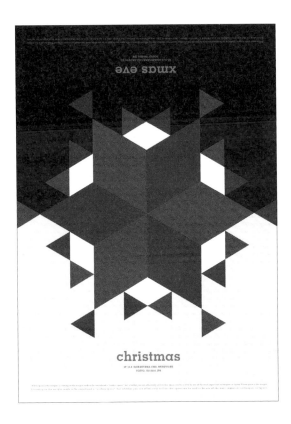

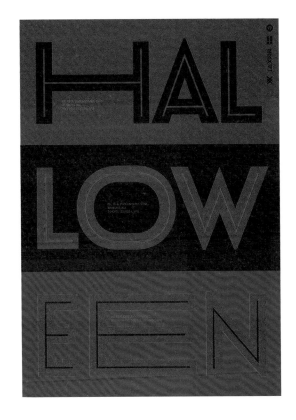

▶ Design examples

聖誕節配色

　　說到聖誕節，就讓人想到紅色、綠色、金色。用這些配色來設計，不管什麼樣的圖像，大多能呈現聖誕節氣氛。反過來說，不使用紅、綠、金來配色就很難表現出聖誕節的感覺。製作與季節有關的設計時，請先調查該季節能讓人聯想到什麼顏色吧。

用紅、綠、金
來配色

▶ Design examples

萬聖節配色

　　就算我這世代對萬聖節並不熟悉，但只要學會跟萬聖節相關的配色，即使不熟，也能做出符合節日的設計。這個範例以萬聖節代表的橘色跟紫色為主色調來配色，再加入南瓜燈的插圖，是不是散發出萬聖節的氣氛呢？

以橘色、紫色
為核心來配色

CHAPTER3
19 【實例示範】 配色技巧 9：浪漫感

用淡色調或淺色調等淺色系，可以表現浪漫感。此外，使用珍珠紙等特殊紙張的質感，也可以增添浪漫氣氛。

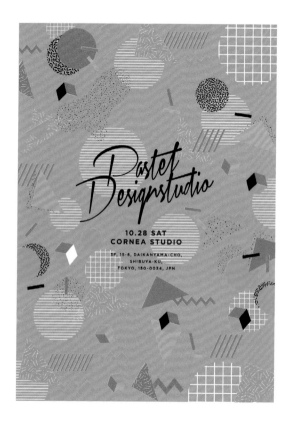

▶ Design examples

淺色系能營造浪漫感

　　本例使用淡色調或淺色調的淺色系（P67）來配色，以便營造出浪漫氛圍。關鍵是利用意象相近的色彩來統一整體畫面，而需要凸顯的標題則使用較重的色彩。藉由色彩濃淡的運用，為畫面增添層次感，在統一整體風格之餘，還能加強重點要素的存在感。

用相似色調來配色，
標題則採用較重的色彩

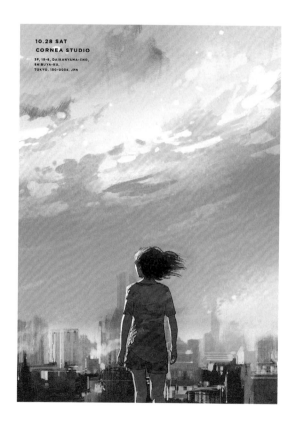

▶ Design examples

改變天空顏色打造浪漫氣氛

　　說到天空，就讓人聯想到晴朗的藍、黃昏的橘、點點星光的黑，但本例卻是在黃昏的天空裡加入淡淡的粉紅色，讓畫面更顯浪漫。儘管現實生活中不會出現如範例的這種顏色，但因為配合插畫的氛圍，所以並不會覺得突兀。

大膽地改變
天空顏色

【實例示範】

20 配色技巧10：同色系

同色系的色彩能夠讓畫面維持平衡。不論是用黑色與灰色、水藍與深藍、綠色與黃綠色等組合都行。

▶ Design examples

用無彩色打造統一感

　　本例用無彩色的黑色、灰色、白色來統一畫面。我們可以從範例中看出，同色系的色彩很能互相調和，因此想要表現統一感或整體感時，很適合用此技巧。不過也有可能陷入「過於整潔而失去趣味」的困境，使用上要特別小心。運用無彩色時，請配合想呈現的畫面效果來挑選色彩。

透過無彩色
表現出統一感

▶ Design examples

用青綠色統一畫面

　　本例是使用青綠色系來統一畫面。設計關鍵是將主視覺圖像也轉成青綠色。如果照片是黑白色調（或彩色照片），便無法打造出如範例的統一感。像本例這樣使用同色系的顏色來統整畫面，必能得到更漂亮的成果。另一方面，由於這技巧容易讓設計顯得略微廉價，因此一定要記得利用字型或照片等元素強化其高級感。

照片與背景
皆採用同色系

簡單實用的色票集

以下是我為大家製作的、可用於各種設計場合的色票集。決定好設計方向卻不知該用什麼色彩，或想不到配色靈感時，可以參考看看。

各位可以先用色票集來配色，之後再自行調整，這樣肯定能完成各種配色的設計。請各位在平時工作時多加利用。

可愛

C 0 M 35 Y 0 K 0	C 25 M 5 Y 45 K 0	C 0 M 0 Y 65 K 0	C 0 M 30 Y 40 K 0
R 246 G 191 B 215	R 204 G 219 B 160	R 255 G 245 B 113	R 248 G 196 B 153

溫柔

C 25 M 5 Y 45 K 0	C 0 M 0 Y 0 K 15	C 10 M 25 Y 0 K 0	C 35 M 5 Y 0 K 0
R 204 G 219 B 160	R 230 G 230 B 230	R 230 G 203 B 226	R 174 G 215 B 243

懷念

C 45 M 40 Y 50 K 0	C 45 M 50 Y 60 K 0	C 30 M 30 Y 40 K 0	C 45 M 60 Y 60 K 0
R 157 G 149 B 127	R 158 G 131 B 104	R 190 G 176 B 152	R 158 G 114 B 98

高雅

C 10 M 60 Y 35 K 0	C 65 M 75 Y 50 K 10	C 10 M 30 Y 30 K 0	C 15 M 25 Y 0 K 0
R 223 G 129 B 133	R 108 G 76 B 97	R 230 G 191 B 171	R 220 G 199 B 225

柔軟

C 15 M 30 Y 95 K 0	C 0 M 10 Y 90 K 0	C 15 M 10 Y 90 K 0	C 10 M 30 Y 40 K 0
R 223 G 182 B 3	R 255 G 226 B 0	R 228 G 215 B 30	R 231 G 190 B 153

溫和

C 10 M 30 Y 40 K 0	C 20 M 50 Y 50 K 0	C 15 M 35 Y 20 K 0	C 25 M 30 Y 20 K 0
R 231 G 190 B 153	R 208 G 144 B 92	R 219 G 179 B 183	R 200 G 182 B 187

溫暖

C 20 M 80 Y 70 K 0	C 0 M 65 Y 95 K 0	C 15 M 50 Y 50 K 0	C 30 M 100 Y 85 K 0
R 203 G 82 B 69	R 238 G 120 B 12	R 217 G 147 B 92	R 184 G 27 B 48

自然

C 5 M 0 Y 30 K 0	C 40 M 45 Y 70 K 0	C 5 M 5 Y 30 K 0	C 35 M 0 Y 60 K 0
R 247 G 247 B 198	R 170 G 142 B 89	R 246 G 239 B 194	R 181 G 214 B 129

傳統

C 85 M 60 Y 90 K 40	C 50 M 95 Y 85 K 20	C 65 M 60 Y 100 K 25	C 60 M 75 Y 90 K 45
R 34 G 68 B 43	R 129 G 39 B 45	R 95 G 86 B 37	R 84 G 52 B 31

紅葉

C 25 M 5 Y 45 K 0	C 5 M 5 Y 30 K 0	C 0 M 45 Y 25 K 0	C 10 M 30 Y 40 K 0
R 204 G 219 B 160	R 246 G 239 B 194	R 243 G 167 B 165	R 231 G 190 B 153

復古

C 50 M 75 Y 80 K 15	C 0 M 0 Y 0 K 45	C 70 M 55 Y 70 K 10	C 50 M 60 Y 100 K 0
R 134 G 77 B 57	R 170 G 171 B 171	R 92 G 104 B 83	R 149 G 111 B 41

乾淨

C 75 M 50 Y 10 K 0	C 0 M 0 Y 0 K 10	C 45 M 10 Y 20 K 0	C 10 M 5 Y 0 K 20
R 72 G 116 B 174	R 239 G 239 B 239	R 150 G 197 B 203	R 202 G 207 B 215

歡樂

C 0 M 65 Y 95 K 0	C 0 M 100 Y 100 K 0	C 0 M 30 Y 90 K 0	C 10 M 70 Y 0 K 0
R 238 G 120 B 12	R 230 G 0 B 18	R 250 G 191 B 19	R 219 G 106 B 164

大地色

C 60 M 75 Y 95 K 35	C 50 M 95 Y 85 K 20	C 60 M 90 Y 85 K 55	C 50 M 65 Y 85 K 10
R 96 G 60 B 33	R 129 G 39 B 45	R 74 G 24 B 24	R 140 G 96 B 37

浪漫

C 35 M 5 Y 15 K 0	C 0 M 0 Y 0 K 10	C 0 M 15 Y 30 K 0	C 0 M 35 Y 0 K 0
R 176 G 214 B 218	R 239 G 239 B 239	R 252 G 226 B 186	R 246 G 191 B 215

休閒

C 0 M 10 Y 45 K 0	C 40 M 45 Y 100 K 0	C 0 M 45 Y 85 K 0	C 60 M 10 Y 25 K 0
R 255 G 232 B 158	R 171 G 140 B 31	R 245 G 163 B 45	R 102 G 182 B 192

新芽
	1	2	3	4
C	80	35	55	30
M	10	0	15	0
Y	100	60	70	90
K	0	0	0	0
R	0	181	128	195
G	158	214	175	216
B	59	129	104	45

冰冷沉重
	1	2	3	4
C	95	100	95	0
M	90	85	70	0
Y	50	35	50	0
K	20	0	10	85
R	31	0	0	76
G	47	61	77	73
B	84	116	102	72

活力
	1	2	3	4
C	25	70	0	78
M	0	70	100	55
Y	100	0	0	20
K	0	0	0	0
R	207	99	228	66
G	219	86	0	108
B	0	163	127	157

新鮮
	1	2	3	4
C	10	0	60	0
M	5	0	10	65
Y	90	0	0	95
K	0	10	0	0
R	239	239	114	238
G	227	239	175	120
B	17	239	45	12

寒冷
	1	2	3	4
C	80	95	0	80
M	35	75	0	40
Y	0	20	0	30
K	0	0	45	0
R	0	2	170	38
G	134	74	171	127
B	201	138	171	157

暗沉
	1	2	3	4
C	90	65	75	75
M	60	50	60	55
Y	65	55	65	100
K	20	0	20	45
R	14	109	73	57
G	83	121	87	61
B	82	113	81	28

狂野
	1	2	3	4
C	60	35	90	85
M	75	100	85	35
Y	95	0	85	100
K	35	0	70	0
R	96	174	12	8
G	60	0	16	128
B	33	130	16	60

運動風
	1	2	3	4
C	75	0	100	0
M	20	60	95	0
Y	0	90	30	90
K	0	0	0	0
R	0	240	25	255
G	157	131	47	242
B	218	30	114	0

奢華
	1	2	3	4
C	50	35	50	45
M	100	45	65	40
Y	65	100	100	55
K	20	0	15	0
R	128	181	135	157
G	25	143	92	148
B	61	25	35	118

清涼
	1	2	3	4
C	20	40	35	45
M	0	25	10	10
Y	5	0	0	10
K	0	0	0	0
R	212	163	174	148
G	236	180	208	197
B	243	220	238	220

年輕男性
	1	2	3	4
C	75	20	0	45
M	25	0	25	10
Y	0	5	90	20
K	0	0	0	0
R	26	212	252	150
G	150	236	200	197
B	213	243	14	203

精力充沛
	1	2	3	4
C	0	80	60	0
M	65	10	10	45
Y	100	45	25	75
K	0	0	0	0
R	238	0	102	244
G	120	153	182	163
B	0	145	192	71

時髦
	1	2	3	4
C	45	92	70	95
M	40	87	45	75
Y	55	88	55	55
K	0	79	0	25
R	157	5	92	6
G	148	1	125	62
B	118	1	116	83

強力
	1	2	3	4
C	30	100	85	0
M	100	85	35	65
Y	85	35	100	100
K	0	0	0	0
R	184	0	8	238
G	27	61	128	120
B	48	116	60	0

年輕女性
	1	2	3	4
C	10	15	0	15
M	5	70	45	20
Y	90	0	85	0
K	0	0	0	0
R	239	211	245	220
G	227	104	163	199
B	17	164	45	225

霓虹
	1	2	3	4
C	0	35	100	10
M	0	70	80	5
Y	0	0	0	0
K	100	0	0	20
R	35	176	0	202
G	24	98	64	207
B	21	163	152	215

性感
	1	2	3	4
C	10	35	50	35
M	60	100	100	45
Y	35	75	55	100
K	0	0	5	0
R	223	175	144	181
G	129	28	30	143
B	133	59	79	25

魔幻
	1	2	3	4
C	35	80	25	75
M	100	10	0	20
Y	0	45	100	0
K	0	0	0	0
R	174	0	207	0
G	0	162	219	157
B	130	154	0	218

知性
	1	2	3	4
C	95	0	75	50
M	75	0	50	65
Y	55	0	10	20
K	15	25	0	10
R	10	211	72	96
G	68	211	116	96
B	90	212	174	37

簡約
	1	2	3	4
C	25	78	0	10
M	35	55	0	5
Y	0	20	0	0
K	35	0	50	20
R	149	66	159	202
G	130	108	160	207
B	159	157	160	215

民族風
	1	2	3	4
C	45	0	50	35
M	95	15	80	100
Y	100	90	90	75
K	10	0	25	0
R	149	255	123	175
G	43	218	62	28
B	36	1	50	59

童話風
	1	2	3	4
C	10	45	10	5
M	0	0	25	5
Y	65	20	0	0
K	0	0	0	0
R	239	147	230	246
G	237	210	203	239
B	114	211	226	194

時尚
	1	2	3	4
C	78	90	0	25
M	55	70	0	15
Y	20	0	0	0
K	0	0	25	20
R	66	29	211	172
G	108	80	211	181
B	157	162	212	203

古典
	1	2	3	4
C	45	30	35	45
M	60	10	45	40
Y	60	45	100	55
K	0	0	0	0
R	158	192	181	157
G	114	208	143	148
B	98	157	25	118

現代

C 95	C 0	C 90	C 60
M 100	M 0	M 85	M 75
Y 60	Y 0	Y 85	Y 95
K 35	K 20	K 70	K 35
R 31	R 220	R 12	R 96
G 28	G 221	G 16	G 60
B 61	B 221	B 16	B 33

視覺衝擊

C 0	C 0	C 0	C 75
M 100	M 0	M 0	M 20
Y 100	Y 90	Y 0	Y 0
K 0	K 0	K 100	K 0
R 230	R 255	R 35	R 0
G 0	G 242	G 24	G 157
B 18	B 0	B 21	B 218

歐洲風

C 80	C 45	C 35	C 30
M 10	M 80	M 45	M 100
Y 45	Y 100	Y 100	Y 85
K 0	K 10	K 0	K 0
R 0	R 149	R 181	R 184
G 162	G 73	G 143	G 27
B 154	B 36	B 25	B 48

熱帶風情

C 80	C 5	C 0	C 85
M 10	M 35	M 35	M 35
Y 45	Y 100	Y 60	Y 100
K 0	K 0	K 0	K 0
R 0	R 240	R 234	R 8
G 162	G 178	G 85	G 128
B 154	B 0	B 80	B 60

經典

C 55	C 35	C 95	C 90
M 100	M 45	M 75	M 85
Y 65	Y 100	Y 15	Y 60
K 20	K 0	K 15	K 70
R 120	R 181	R 10	R 12
G 27	G 143	G 68	G 16
B 62	B 25	B 90	B 16

街頭

C 0	C 35	C 100	C 0
M 0	M 100	M 85	M 0
Y 0	Y 0	Y 0	Y 0
K 100	K 0	K 0	K 65
R 35	R 174	R 0	R 125
G 24	G 0	G 61	G 125
B 21	B 130	B 116	B 125

北歐風

C 15	C 75	C 0	C 10
M 10	M 20	M 0	M 60
Y 90	Y 0	Y 0	Y 35
K 0	K 0	K 45	K 0
R 228	R 0	R 170	R 223
G 215	G 157	G 171	G 129
B 30	B 218	B 171	B 133

輕鬆

C 70	C 35	C 5	C 35
M 35	M 0	M 35	M 5
Y 55	Y 60	Y 80	Y 15
K 0	K 0	K 0	K 0
R 87	R 181	R 240	R 176
G 139	G 214	G 180	G 214
B 123	B 129	B 62	B 218

春

C 0	C 10	C 35	C 5
M 60	M 5	M 5	M 35
Y 15	Y 100	Y 15	Y 80
K 0	K 0	K 0	K 0
R 238	R 239	R 176	R 240
G 134	G 227	G 214	G 178
B 161	B 17	B 218	B 0

夏

C 100	C 0	C 15	C 0
M 80	M 45	M 90	M 0
Y 0	Y 85	Y 85	Y 90
K 0	K 0	K 0	K 0
R 0	R 245	R 208	R 255
G 64	G 163	G 16	G 242
B 152	B 45	B 44	B 0

秋

C 30	C 45	C 35	C 30
M 100	M 80	M 45	M 100
Y 85	Y 100	Y 100	Y 100
K 0	K 10	K 0	K 25
R 184	R 149	R 181	R 154
G 27	G 73	G 143	G 17
B 48	B 36	B 25	B 23

冬

C 25	C 78	C 0	C 79
M 15	M 55	M 0	M 70
Y 0	Y 0	Y 20	Y 47
K 20	K 0	K 20	K 0
R 172	R 66	R 220	R 77
G 181	G 108	G 221	G 86
B 203	B 157	B 221	B 111

纖細

C 0	C 0	C 0	C 10
M 0	M 30	M 0	M 20
Y 10	Y 25	Y 0	Y 0
K 15	K 0	K 20	K 0
R 230	R 248	R 220	R 231
G 229	G 198	G 221	G 213
B 215	B 181	B 221	B 232

雅痞

C 10	C 30	C 0	C 0
M 5	M 5	M 0	M 0
Y 0	Y 30	Y 0	Y 0
K 20	K 30	K 10	K 50
R 202	R 150	R 239	R 159
G 207	G 172	G 239	G 160
B 215	B 152	B 239	B 160

純真

C 45	C 0	C 30	C 0
M 50	M 30	M 30	M 30
Y 0	Y 25	Y 40	Y 40
K 0	K 0	K 0	K 0
R 158	R 248	R 190	R 248
G 131	G 198	G 176	G 196
B 104	B 181	B 152	B 153

幻想

C 15	C 60	C 55	C 20
M 25	M 10	M 10	M 0
Y 0	Y 25	Y 35	Y 5
K 0	K 0	K 45	K 0
R 220	R 102	R 78	R 212
G 199	G 182	G 125	G 236
B 225	B 192	B 118	B 243

洗練

C 0	C 25	C 65	C 0
M 0	M 35	M 70	M 0
Y 0	Y 0	Y 0	Y 0
K 10	K 35	K 25	K 50
R 239	R 149	R 93	R 159
G 239	G 130	G 70	G 160
B 239	B 159	B 136	B 160

龐克樂風

C 0	C 0	C 0	C 0
M 0	M 100	M 0	M 100
Y 100	Y 0	Y 0	Y 100
K 0	K 0	K 100	K 0
R 255	R 228	R 35	R 230
G 241	G 0	G 24	G 0
B 0	B 127	B 21	B 18

靈魂樂風

C 0	C 0	C 40	C 40
M 10	M 80	M 65	M 70
Y 95	Y 95	Y 90	Y 0
K 0	K 0	K 35	K 0
R 255	R 234	R 127	R 166
G 226	G 85	G 79	G 96
B 0	B 20	B 33	B 163

英式樂風

C 0	C 100	C 0	C 0
M 0	M 78	M 100	M 0
Y 0	Y 0	Y 100	Y 0
K 0	K 0	K 0	K 100
R 255	R 0	R 230	R 35
G 255	G 66	G 0	G 24
B 255	B 154	B 18	B 21

照片與插圖

現在的設計師很難說出「之後就拜託攝
影師拍出好照片了！」這句話了，因為
拍攝也需要花不少錢，就算是大設計
師，也只有極少數人能夠申請到很高的
預算。客戶都會考量預算問題，並常會
要求設計師使用公司能夠提供的照片，
這時，本該是攝影師或修圖師的工作，
就會落在設計師頭上，因此我強烈建議
設計師也要學會如何處理照片。

PHOTO DIRECTION

CHAPTER4　照片是設計作品的骨幹

01　什麼是「照片素材」？

説「設計好壞取決於照片素材的好壞」一點也不誇張。照片素材在設計中擔任非常重要的角色，現在我們就來學習如何選擇及處理設計用的照片素材吧！

▶ **Design knowledge**

照片會說話

　　中文版維基百科對「照片」的説明是「由感光紙張收集光子而產生出來，照片成相的原理是透過光的化學作用在感光的底片、紙張、玻璃或金屬等輻射敏感材料上產生出靜止影像」。

　　不過，大家不用太鑽牛角尖，所謂照片素材就是各位都知道的一般的照片 **01**。

　　照片在各種設計素材中算是很會表達自己的元素，它會主動透露資訊給讀者，因此就算沒有標題，照片也能在一瞬間傳達許多內容。正因為照片對整體設計的影響很大，無論照片素材是好是壞，設計師都必須好好處理。

▶ **Design knowledge**

照片是設計中最重要的元素

　　到目前為止，我強調了排版、配色等方面的「重要性」，不過就我個人看法，我認為照片是設計過程最重要的一環。

　　極端而言，如果照片沒有達到設計要求的目標，不管文字組合和排版多麼出色，作品還是沒辦法發揮真正的效果。

　　「一不小心就會讓所有努力化為泡影。」照片素材對設計來說就是如此重要。

01　照片在設計視覺上扮演非常重要的角色，一定要選擇符合設計目標的照片。

PHOTO DIRECTION

● Design knowledge

一張照片就能精準傳達印象

有一種非常美味可口的番茄，又甜又大，且色彩鮮豔，雖然價格很便宜，口感卻富有彈性，也很新鮮……就算用文字這樣介紹這種番茄的優點，也幾乎沒有人能完全想像出它的實際模樣。

這時，如果有一張這種番茄的照片，馬上就能表現出番茄的顏色、大小、色彩鮮豔度等等。換句話說，照片讓讀者腦中浮現明確的「番茄模樣」。照片在這部分比文字更能立即傳達更多的訊息，這種現象稱為「**圖像優先**」。人對有具體形象的東西越能放心做出判斷 **02**。

為了使作品傳達訊息的效果更好，大家一定要記得照片具有「具體化形象，並能快速傳達資訊」的優點。

● Design knowledge

用多張照片賦予畫面故事感

透過多張照片的組成、照片尺寸、擺放位置等方式以賦予版面各種涵義的手法，稱為「**蒙太奇**」（法語：Montage）。

雖然用一張照片就能給讀者某種程度的印象，不過像圖 **03** 這樣使用多張圖像時，就算兩者關聯性不高，圖像也能給人似乎有某種涵義的感覺。這種手法在表現地點、概念，或強調故事感的時候非常有用，大家要學會如何善用這個方法。

相反，如果不想讓兩張照片有關聯性，排版時就要隔開一點擺放。

02 再多文字都比不上一張照片的傳達力道。

03 左邊的鬧街與右邊的女性，雖然是兩張完全無關的照片，但並排放時卻呈現出右邊的女性好像要前往鬧街的劇情感。順帶一提，「蒙太奇」在法文裡是「建構」的意思。

CHAPTER4　利用調整圖層來編輯照片

02 如何修正照片？

想成為設計師，請務必精通修照片的技巧。在業界，可不能把「這個我不會，這應該是攝影師的工作吧？」作為藉口。趁這個機會好好學會如何修正照片吧！

🔘 Design knowledge

什麼是「照片修正」？

關於照片素材的重要性，我已強調了很多次，就是照片能大大左右整體的設計印象，正因如此，更要確實花心思和時間在修正照片上，以提升照片素材的品質。

設計師如果覺得照片「有點暗」、「跟實際商品顏色不同」、「想調整照片焦距」，就要從色彩、亮度、銳利度進行微調，這步驟我們稱為「照片修正」。

「先預想最終成品的效果，再配合那個成品預想進行調整。」這是修正照片時須謹記的事。

🔘 Design knowledge

用 Photoshop 修照片

專業設計師基本上都是用Adobe公司的Photoshop軟體來修照片。Photoshop是設計給全世界專業人士使用的數位圖像編輯軟體，近年也可以用便宜價格購買個人方案，未來想成為設計師的人一定要試著使用看看。

接下來我會像Photoshop的教科書一樣，慢慢解說如何用Photoshop修照片。

🔘 Design knowledge

使用調整圖層來修正照片

雖然我們可以從〔影像〕→〔調整〕來修正照片，但用這個方式只能「一次性編輯」，之後無法重新調整。

這時改用〔調整圖層〕功能就很方便 01 。使用調整圖層後，仍然可以變更數值，想要全部重新調整也只要刪除圖層即可。而且利用「隱藏圖層」的功能，只要一個按鍵就能和原圖做比較與確認，非常簡單。

以下是一般使用〔調整圖層〕方式。
①亮度／對比 02
②曲線 03
③色階 04
④色相／飽和度 05
⑤選取顏色 06

01　在圖層面板底端，有新增調整圖層的按鈕。

PHOTO DIRECTION

①亮度／對比 02

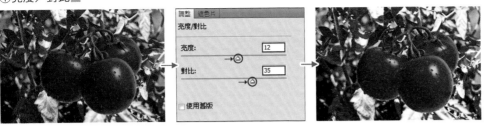

利用〔亮度／對比〕提高明亮度與對比。番茄變得更亮、鮮嫩。

②曲線 03

一邊觀察圖像的各色彩平衡，一邊調整〔曲線〕，讓整體圖像更加明亮。

③色階 04

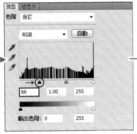

用〔色階〕調整番茄的暗部，加深番茄色彩的層次感。

④色相／飽和度 05

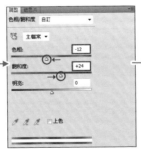

用〔色相／飽和度〕調整圖像色相與彩度。將稍微偏淺黃色的番茄調整為紅潤鮮嫩感。

⑤選取顏色 06

用〔選取顏色〕調整紅色系中青色、洋紅色的組成數值，讓偏淺黃色的番茄變得更紅。

03 Photoshop的後製修圖

前面說明了如何修正照片，接下來教大家照片在後製時的修圖法。這裡主要教的是修正人物的皺紋、膚質等，身為設計師一定要學會的人像修圖。

▶ **Design knowledge**

用Photoshop修正人像的基本技巧

後製修圖，指的是透過修正和加工圖像，去除如色偏、亮度、人像皺紋、粗糙膚質等不必要元素的步驟。也就是說，前面介紹的照片修正也包含在修圖內。

基本上，後製修圖是攝影師結束拍攝後，配合設計目標去調整照片，若需要特殊的加工效果，則須另外發包專業的修圖師。不過，設計師常會遇到預算不足、必須親自處理照片的情況，因此學會修圖技巧絕對不吃虧。

接下來我要介紹Photoshop最常用的修圖功能及使用場合。

● **工具列** 01
　修復筆刷工具
　仿製印章工具

● **使用場合**
　色相・飽和度／圖層遮色片：用在加強牙齒的白皙感 02
　修復筆刷工具：去除多餘的毛髮及髒屑 03
　仿製印章工具：消除細紋與斑點
　濾鏡／模糊／圖層遮色片：用於加強肌膚的光滑感
　液化工具：用於調整臉部輪廓 04

我在這裡只說明了基本技巧，Photoshop後製修圖是一門大學問，有興趣的人除了本書外，請多多參考其他專業書籍。

── 修復筆刷工具
── 仿製印章工具
01

02 美白牙齒

圈選牙齒為選擇範圍。

降低飽和度，提高明亮度。

PHOTO DIRECTION

03 去除不要的部分，消除皺紋與斑點

原圖。

利用修復筆刷工具去除臉上的髮絲。

已去除髮絲。

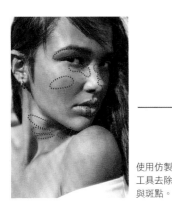

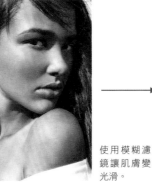

使用仿製印章工具去除細紋與斑點。

使用模糊濾鏡讓肌膚變光滑。

完成圖。去除皺紋、斑點之後，膚質變好了！

04 調整臉部輪廓

原圖。

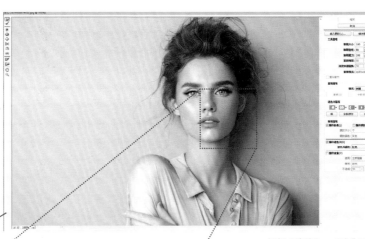

選擇〔濾鏡〕→〔液化工具〕調整臉部輪廓。

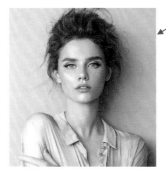

完成圖。輪廓變纖細了！

拖拉畫面調整臉部輪廓。

CHAPTER4 將彩色照改成層次鮮明的黑白照

04 如何製作黑白照片？

現在幾乎都是用數位相機或手機拍照，原檔通常是彩色照片（RGB）的檔案。但本章要教各位如何將彩色照片後製成有魅力的黑白照片。

▶ **Design knowledge**

適用各種場合的黑白照片

黑白照片特別適用在服飾品牌等追求高級感、高品質、帥氣風格的廣告 **01**，還有一項優點就是能降低印刷成本（減少印刷的版數）。

▶ **Design knowledge**

後製成層次鮮明的
黑白照片的做法

在Photoshop中開啟彩色照片檔，選擇〔影像〕→〔模式〕→〔灰階〕，就能輕易把檔案改成黑白照片。

不過，這方法只是單純捨棄色彩資訊，我們只會得到沒有「層次」的黑白照。這時，我們要從圖層面板的〔調整圖層〕中選擇〔黑白〕，拖拉滑桿來微調細節。

如果再加上〔亮度／對比〕、〔曲線〕、〔色階〕等功能來調整，就能做出令人印象深刻、層次鮮明的黑白照片 **02**。

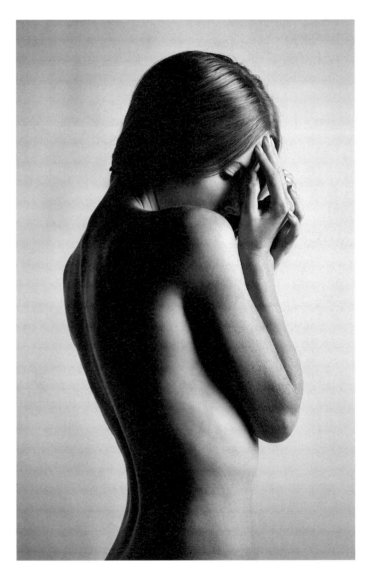

01 層次鮮明的黑白照片顯得細緻優美，能展現彩色圖檔無法呈現的高級氛圍與高質感。

PHOTO DIRECTION

02 打造有層次感的黑白照片

原彩色圖。

點擊後選擇〔黑白〕。

選擇〔圖層〕面板的〔調整圖層〕→〔黑白〕。

一邊預覽照片效果，一邊調整屬性面板中的各項數值。

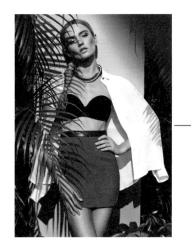

調整色彩資訊後的黑白圖像。

調整〔亮度／對比〕圖層的各項數值。這邊稍微提高亮度及對比度。

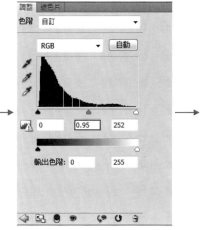

調整〔色階〕圖層的各項數值。這邊調整了中間調與亮部的輸入色階值。

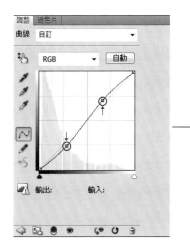

調整〔曲線〕圖層的各項數值。這裡提高了對比度。

完成。黑白照片變得層次鮮明了！

Design knowledge ＞ Design examples

CHAPTER4 去除照片不必要的部分，改變整體印象！

05 如何裁切照片？

裁切指的是去除照片中不要的部分，再調整圖像效果以符合設計目標。即使是同一張照片，若用不同方式裁切，畫面感也會大大改變！

▶ Design knowledge

什麼情況下該裁切照片？

一般來說，就算是風景照，如果不是拍非洲大草原或撒哈拉沙漠那種視野遼闊的空間，勢必會拍到多餘的干擾物。

例如我們身邊最常出現的雜物就是電線桿。如果是街拍倒還好，如果是要拍某輛汽車或某棟住宅，原本想透過照片傳達帥氣、美感，卻因為拍到了電線桿或電線等雜物，當場就會讓看到這張照片的人被拉回現實。

這種時候，我們就要學會善用裁切技巧來處理照片。前面介紹過的修圖方法也能快速修掉雜物，所以你也可以直接修圖，不過，有時用裁切的方式更能直接表現想傳達的內容。

像是汽車照片，可以讓照片聚焦在駕駛人的表情特寫；如果是住宅照片，可以特寫在屋頂與天空。使用部分畫面而非整張照片，有時更能強調想傳達的本意。當你不知該怎麼處理照片時，試試裁切吧！

▶ Design knowledge

照片裁切法

以下介紹實際裁切照片時的幾個觀念。

①依照設計目的來裁切 01

呼應設計品的內容與目標，選擇要聚焦在哪個部分後再裁切。

②活用畫面空間來裁切 02

在人物視線的方向留下空間，讓畫面變開闊，同時給人積極的印象。另外，在人物視線前方放上內文，能自然引導讀者的目光。而如果是在人物視線的反方向留下空間，則能給人正在回想什麼事情的感覺。

③善用「遠景」、「特寫」效果 03

同一張照片用「遠景」或「特寫」，會給人不同的印象。想表現遼闊、乾淨的空間感，就用「遠景」，想提高視覺衝擊感則用「特寫」。總之要配合預想中的效果來裁切。

④思考整體構圖 04

照片經常會使用「三分法」來構圖，做法是將畫面的水平與垂直方向都分成三等分，並將被拍攝的對象放在分割線上，形成平衡的畫面。而介紹商品時，經常採用「圓形」構圖法，這是將被拍攝的對象放在畫面正中央，並在周圍留白，以形成相對穩定的畫面的構圖法。

PHOTO DIRECTION

①依照設計目的來裁切 01

想讓讀者看到套餐料理的內容。

想強調單一料理。

②活用畫面空間來裁切 02

裁切時,讓視線前方留下空間會有積極向前的感覺。

感覺像在回想什麼事情的裁切法。

③善用「遠景」、「特寫」效果 03

用「遠景」裁切法拓展空間感。

用「特寫」裁切法加強視覺印象。

④思考畫面構圖 04

維持畫面平衡的「三分法構圖」裁切法。

穩定畫面感的「圓形構圖」裁切法。

Design knowledge ＞ Design examples

CHAPTER4 　與其放冗長的說明文，不如用一張插圖表達！

06 什麼是「插圖」？

插圖是利用視覺元素來傳達資訊。簡單來說，插圖就是插畫、圖表、表格、地圖等圖片素材，其實前面介紹的「照片」也屬於插圖。

▶ Design knowledge

用插圖一次解決
讓人厭煩的冗長說明

現在，假設你剛成為一位設計師，正準備展開全新的生活。

你搬到了公司附近的新家，然後到IKEA買了書櫃，再去COSTCO買了熱狗來吃。接著，你一面吃著熱狗，一面準備開始動手組裝書櫃。沒想到，說明書全都是文字，你一下子根本不知道該怎麼組裝，也不知道到底要從哪裡開始看說明書。

此時，你會有什麼感受？想必會覺得煩躁，然後自暴自棄地狂吃熱狗吧！

然而，IKEA也不是省油的燈。實際的情況是說明書裡放了很多插圖，不如說，圖片多到讓人覺得「只要看插圖就好了」，因此就算不閱讀文字一樣能組好書櫃。

我想大家應該已經發現插圖的重要性了吧？ 01

01　只要有豐富的插圖，就算不閱讀文字也能組好書櫃。

02　插圖有各種形式，如插畫、統計圖表、表格、地圖、照片等等類型。

PHOTO DIRECTION

● Design knowledge

快速傳達訊息是插圖的優點

「快速傳達訊息」是插圖的最大優點。前面提到的書櫃組裝流程，就是插圖最能派上用場的時刻，身為設計師必須學會決定「是否要使用插圖」這件事 **02**。

順帶一提，IKEA的説明書是全世界通用的。為什麼呢？因為內含的豐富插圖，能跨越各種語言的隔閡來傳遞訊息！

03 這是一張描繪小孩正無理取鬧的插畫。光是加入一張插圖，就能加快訊息的傳遞速度。

● Design knowledge

跟文字或照片不同的資訊傳達方式

插圖能有效傳達用文字或照片無法好好傳達的資訊 **03 04 05**。其實，本書也是大量使用圖片與插畫，徹底仰賴插圖強大的表現能力。

沒有插圖的說明文會變得非常無趣，雖然費勁撰寫冗長的文章，但也只會讓讀者感到「説明又臭又長、不想閲讀」。因此設計師必須了解插圖的特色，並善加活用才行。

04
插畫比照片更能單純化資訊，而且更有效表達想傳遞的訊息。

● Design knowledge

用在網頁設計上的插圖

近來，出現不少運用插圖讓資訊變得淺顯易懂的手法，稱為「資訊圖表」（Infographic）。

尤其是在網頁設計領域，利用輕快的、動態的簡潔插圖來說明要表達的資訊，能達到簡單易懂的效果。想成為網頁設計師的人一定要學會！

05 出車站後右轉，第一個轉角右轉，下一個轉角左轉、接著往右……與其如此表達，不如用插畫更好懂。

CHAPTER4 插圖也須「斷捨離」

07 製作插圖的方法

接下來教大家如何製作出淺顯易懂又美觀好看的插圖！此外也讓大家認識一下圖表和表格。

▶ **Design knowledge**

設計師要正確掌握
插圖傳達的訊息

運用插圖的先決條件，是設計師本身必須清楚理解該插圖要傳達的訊息。

如果完成的插圖外觀漂亮卻不知所云，就沒有意義了。因此，能夠「正確傳達資訊」是使用插圖的第一考量。

▶ **Design knowledge**

為傳達訊息下足工夫

確定好要傳達的內容之後，接下來要思考如何讓插圖加快傳遞速度。這步驟有各種做法，關鍵是要簡潔有力。若塞入大量資訊，導致畫面雜亂不堪，就本末倒置了。

設計有很多元素，如字型、色彩、線條、邊距間隔、形狀、調性與語氣※等等，設計師要忍住想運用各種手法的欲望，根據「只呈現必要元素」的原則來製作插圖。

進行這個步驟時，希望大家能想起P44提到的排版四大原則。只要遵循這四大原則來製作，自然能做出好懂又美觀的插圖 **01**。

插圖
文字排版
強弱（對比）原則
配色

01 這是一個企劃案從開始到完成的示意圖。如果設計師有確實理解要傳達的內容重點，就能透過插圖、文字排版、配色、排版四大原則及其他設計元素來製圖，最後做出這樣的示意圖。

※調性與語氣：即Tone＆Manner，能讓設計產生統一感與連貫性。

PHOTO DIRECTION

製作統計圖表

　　接下來我們依照左邊內容所述，試著思考如何製作簡單的圖表與表格。

● 統計圖表的設計

　　統計圖表是用來表現資料的推移變化，分成許多類型，每一種圖表都有各自的優勢。設計師必須配合設計目標選擇最適合的形式。

● 統計圖表的種類 02

　　長條圖：可以看出資料的統計總數。將項目資料個別著色，就能更易懂。

　　圓餅圖：可以看出全部資料的個別比例。統一各比例色塊的色調，而面積較小的部分用拉引線的方式處理。

　　重疊式長條圖：與圓餅圖相同，能看出全部資料的個別比例。將長條圖並排並用線條連結，表現出每年的推移變化。

　　折線圖：用線條連接的圖表。用於並排比較複數年度資料時很好用。

　　雷達圖：即Radar Chart。能分析比較資料的統計圖。

　　立體圖：在統計圖中加入插畫元素，將畫面以立體化呈現。

● 表格的設計 03

　　表格是用於分類、整理檔案中的各種資料，比較常見的有行程表、一覽表、比較表等等。

　　表格設計常會使用隔線，不過隔線如果做得太顯眼，反而會讓讀者覺得畫面太雜，要小心。實際設計時，可用改變字型大小或色彩，或替欄位填上底色、將線條改成虛線等方法處理。

長條圖　　　　圓餅圖

重疊式長條圖　　　　折線圖

雷達圖　　　　立體圖

02　統計圖表是能夠有效、清楚呈現出資料變化的實用插圖，有機會可以使用看看！

地點	人數	比例	金額
●●●●●●	200,000	20%	100,000
●●●●●●	400,000	40%	300,000
●●●●●●	100,000	10%	200,000
●●●●●●	300,000	30%	200,000

↓

地點	人數	比例	金額
●●●●●●	200,000	20%	100,000
●●●●●●	400,000	40%	300,000
●●●●●●	100,000	10%	200,000
●●●●●●	300,000	30%	200,000

03　表格擅長於分類、整理檔案的各項資料。運用表格讓內容變得更好懂吧！

CHAPTER4

解析度建議超過350dpi

08 關於「影像解析度」

每一英吋內的像素越多，影像解析度就越高。低解析度的影像，畫面會出現鋸齒狀，無法輸出漂亮的圖。影像解析度是設計師必備的常識，大家一定要徹底了解！

⊙ Design knowledge

什麼是「影像解析度」？

影像解析度是表示圖像密度的數值，代表每一英吋※長度內有多少像素※。

像素的英文是「Pixel」，數位相機所說的「像素數」就是指「Pixel數」。

影像解析度越高，代表擁有更平滑的階調，能表現細緻的圖像，而解析度越低，圖像就會變得粗糙、參差不齊 01 02 。

※英吋是用於圖像的尺寸單位，一英吋約為2.5公分。
※像素是圖像以數位方式顯示時的最小單位，是一個方形小點。

低解析度

高解析度

01 影像解析度低，畫面感覺參差不平順，稱之為「鋸齒」。

02 影像解析度高，照片的階調平滑，看起來較細緻。

PHOTO DIRECTION

▶ Design knowledge

處理解析度的重點

防止圖像解析度不足最簡單的方法，就是用Photoshop的〔影像〕→〔影像尺寸〕將圖片先改成350dpi，之後置入Illustrator或InDesign時不再放大圖片。

之所以這麼做，是因為印刷用的解析度基本上建議是原尺寸圖不要低於350dpi，只要之後不再放大，圖片解析度就不會低於350dpi。設計時，請牢記這一點 03。

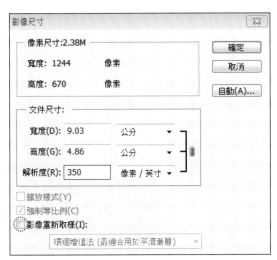

▶ Design knowledge

解析度不足怎麼辦？

圖片如果真的無法達到350dpi的解析度，至少也要有250～300dpi才能勉強維持圖像品質，不過還是要看圖片實際使用時的尺寸而定。

以風景圖來說，就算解析度低也比較不會被發現，而且比較不會有什麼問題，但如果是CG或金屬等圖片，解析度過低，粗糙感就會很明顯。

順帶一提，車站或大樓張貼的大型海報，通常解析度都不高，但由於它們是用於遠處觀看的設計品，觀者其實比較看不出畫面的粗糙感。相反，如果是製作攝影集等高品質的影像作品，解析度就必須設定超過350dpi 04。

無論如何，即使只能印部分範圍，也要先印刷打樣做確認，這才是最佳做法。

03 在Photoshop更改解析度的方法。取消勾選「影像重新取樣」，再將圖片改成350dpi，這樣可以避免檔案劣化。這是很重要的步驟，一定要記住。

04 這是T.M.Revolution的盒裝設計品。製作高品質的印刷物時，解析度有時須設定超過350dpi。

CHAPTER4　不同的圖檔格式各有擅長領域
09 圖檔格式的不同用途

圖檔有很多種格式，以種類來說，有jpg、png、gif、tiff、psd、eps等副檔名。基本上，大致又可分為網頁用的jpg、png、gif與印刷用的tiff、psd、eps檔。

▶ Design knowledge

網頁用圖檔

　　網頁用圖檔有許多高通用性的檔案格式，即使是客戶使用的一般電腦也能查看檔案。以下先從此類型的格式開始介紹。

● jpg

　　jpg格式的檔案雖小，通用性卻很高，一般電腦也能開啟。適合照片、漸層等多色彩的圖像。但同一張圖片不斷以jpg格式覆蓋儲存，品質會逐漸劣化（也就是所謂的「不可逆壓縮」），所以要記得jpg不能胡亂重複存檔。

● png

　　png檔可逆壓縮，尺寸也相對較小，適合圖表、商標等色彩數較少的圖像使用。做網頁設計想用透明效果的時候，png是最好的選擇。過去多是用gif來做透明效果，但現在基本上都建議改用png檔。

● gif

　　可用色彩數為256色，檔案比較小，在網路盛行時期經常使用，現在的主流則轉變成png檔。可以製作成像翻頁漫畫一樣的動態圖片。

▶ Design knowledge

印刷用圖檔

　　接著介紹的是印刷用圖檔，想成為設計師的人務必要了解以下全部類型。下面說明的圖片格式，不管重複儲存幾次都不會造成品質劣化。

● psd

　　psd是Photoshop的檔案格式，檔案包含圖層資料。近年來越來越多人接受直接以psd交稿，不過保留圖層也會導致檔案過大，交稿時常會用合併圖層的方式減低檔案大小。

● eps

　　eps檔是用Adobe公司的PostScript所製作的檔案格式。eps檔分別含有低解析度與高解析度兩種檔案，作業時可以用低解析度檔案加快讀取速度，到了要印刷時再改成高解析度檔案來輸出。製作小冊子等多圖片的案子時最適合用eps檔。

● tiff

　　tiff檔能以無損壓縮的形式儲存，即使重複覆蓋存檔也不會降低品質。除此之外，很多軟體都能使用tiff檔，是通用性相對較高的檔案格式。由於檔案很大，不太適合來回傳輸檔案。

COLUMN

何謂「通用設計」？

任何人都能看懂的設計

通用設計是指無論文化、語言、國籍、男女老幼或身體健全度的差異，大家都能看得懂的設施、用品或資訊的設計。例如，無障礙空間設施、廁所與緊急出口的標誌。

設計有時候必須讓每個人都能看得懂，因此設計師要學會如何針對通用的設計進行思考和組合。

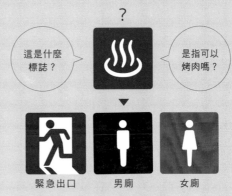

緊急出口　　男廁　　女廁

大家都能辨識的設計

通用設計該注意的重點

①高可讀性、高辨識性

透過文字大小、字型、行距、字距等，做出無論視力優劣都能簡單看懂、容易辨識的設計。

②直覺式的圖像

以多數人都能從圖像聯想到同一件事的圖像來傳達資訊，如緊急出口或廁所標示。

③採用通用的色彩

考慮到那些色覺辨識異於常人者（如先天性色覺辨認障礙、白內障、青光眼），設計出任何人都能看見正確資訊的配色。

通用色彩的配色範例

紅色	黃色
RGB \| R255 G40 B0 CMYK \| C0 M75 Y95 K0	RGB \| R250 G245 B0 CMYK \| C0 M0 Y100 K0

綠色	藍色
RGB \| R53 G161 B107 CMYK \| C75 M0 Y65 K0	RGB \| R0 G65 B255 CMYK \| C100 M45 Y0 K0

天藍色	粉紅色
RGB \| R102 G204 B255 CMYK \| C55 M0 Y0 K0	RGB \| R255 G153 B160 CMYK \| C0 M55 Y35 K0

橘色	紫色
RGB \| R255 G153 B0 CMYK \| C0 M45 Y100 K0	RGB \| R154 G0 B121 CMYK \| C30 M95 Y0 K0

咖啡色	灰色
RGB \| R102 G51 B0 CMYK \| C55 M90 Y100 K0	RGB \| R127 G135 B143 CMYK \| C18 M10 Y0 K55

Design knowledge ＞ Design examples

CHAPTER4

圖檔太大很占空間，怎麼辦？

10 管理圖檔的方法

設計師該如何有效管理日漸增加的大量圖檔呢？本章將介紹Adobe公司開發的純圖檔管理工具「Bridge」的功能，請大家一定要學起來！

▶ Design knowledge

方便的圖檔管理軟體

隨著資歷漸深，設計師電腦內的圖檔會越堆越多。當接到的委託增加，好幾份案子需要同時進行時，如何有效管理圖檔就變得很重要。

檔案管理是設計師的重要工作，目前市面上有很多種適合設計師使用的檔案管理工具，請大家好好善用它們。

我自己是用Adobe公司的「Bridge」 01 。Bridge除了一般圖檔，也能統一管理其他Adobe軟體製作的psd檔與ai檔。

你可以在瀏覽檔案時替各類別加上標籤，或幫檔案分級（依重要性排序），如此一來，就算有幾百張、幾千張圖檔，需要使用時仍然可以馬上找到要用的檔案。除此之外，你也可以一次重新命名多個檔案，透過批次處理，有效統一管理工作流程，十分便利 02 。

順帶一提，Adobe除了Bridge以外，還有推出編輯管理照片的應用程式「Lightroom」。比起Bridge，Lightroom更適合攝影師使用，它能處理用數位相機拍攝的未加工的「RAW」檔，並「沖洗」成jpeg等檔案。想成為擅長攝影的創意工作者？一定要學Lightroom！

Adobe Bridge CC 2018.app

01 Bridge（Adobe Bridge CC 2018）的應用程式圖示。

02 選擇檔案後按右鍵，可以替檔案增加標籤或重新命名。另外，選擇〔工具〕→〔Photoshop〕（或是〔Illustrator〕），可以同步其他Adobe公司的應用程式來執行作業。

PHOTO DIRECTION

能用肉眼看見的線條,不一定能印刷出來

11 插圖的最小線條寬度

我想有許多讀者未來在設計工作上會常用到Illustrator,但注意,在繪製線條時,記得留意最小線條寬度!

Design knowledge

低於0.2pt的線條,
就算在螢幕上看得見,卻不一定印得出來

　　大家一定要留意最小線條寬度,因為一般印刷無法輸出0.2pt以下的線條。

　　越細的線條,使用的油墨量越少,因此印刷上比較難輸出。所以即使螢幕上能看到線條,也有可能無法印出來。總之,線條寬度請務必設定超過0.25pt,可以的話超過0.3pt最好 **01** 。

當K為100%時

0.2pt ／ 0.07mm

0.3pt ／ 0.11mm

0.5pt ／ 0.18mm

1pt ／ 0.35mm

01 過細的線條會無法印刷,要特別注意。

COLUMN

注意最細線

　　Illustrator是透過「填色」與「筆畫」來製圖的。當你在拉線條時,如果只設定填色,輪廓邊會有一層稱為「最細線(Hairline)」的外框線。這個最細線的英文名稱是取自「極細如髮絲般」的意思,在螢幕上雖然看得到,但實際上卻是不存在的,也無法透過印刷輸出,所以請務必注意。

在Illustrator中,拉線條時只設定填色,輪廓邊出現的最細線是無法印刷的,所以一定要在「筆畫」中填入顏色。

CHAPTER4 【實例示範】

12 照片與插圖配置技巧1：活潑動感

讓照片彷彿要跳出畫面般的大膽排法，能打造出衝擊視覺的畫面。這方法適用於運動類的設計，或是需要凸顯特定訊息的設計。

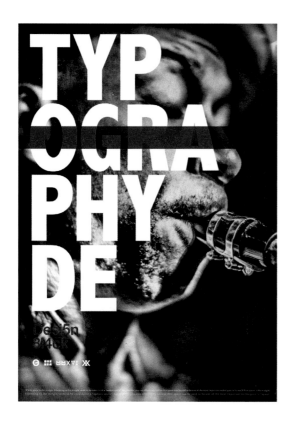

▶ Design examples

彷彿從平面跳出來的躍動感

　　人物照片在本例中的擺放法，是不是給人彷彿要跳出畫面的感覺，表現出十足的躍動感？如果改放完整的圖像，雖然看起來比較完整，卻可能失去這種感覺。相反，像本例一樣將照片放大，就能製造出動感。這個做法的關鍵是在人像的視線方向（前進方向）留下空間，並裁掉後方的部分。

裁掉後方，在前面留白

▶ Design examples

就是要大！要充滿活力！

　　以追求視覺震撼感為優先的圖，可以試著像本例把照片放大到這樣的程度，當圖片放大到彷彿即將躍出紙面，圖就會充滿視覺震撼力。與此同時，擺在前方的文字也不能輸給圖片，要選擇大尺寸且粗線條的字體，這樣畫面才能取得適當的平衡。

放大圖片，且文字大小也不能輸給底圖

CHAPTER4　【實例示範】

13　照片與插圖配置技巧2：營造氛圍

想讓畫面瀰漫某種氛圍時，可將照片當做底圖並放大到滿版，就能達到這樣的效果了。不過要用這種手法，請盡量選擇內容訊息性較低的照片。

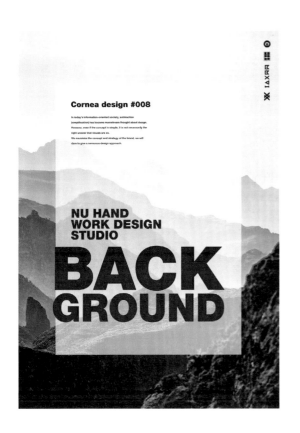

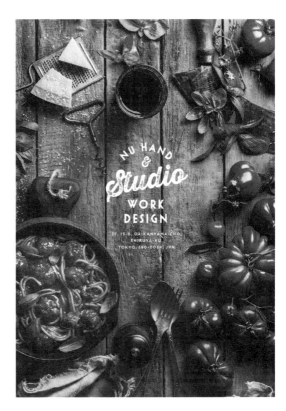

Design knowledge ＞ Design examples

▶ Design examples

透過背景不著痕跡傳達氛圍

　　想要透過文章（或標題）來傳達訊息時，背景圖要選擇表達性較低的圖片。因為表達性較強的圖片，可能會跟文字訊息發生衝突。如本例的背景圖，選用的圖片就不會喧賓奪主，只是襯托出一種氣氛。把這類風格的照片當背景底圖可以有效凸顯前方的文字，清楚地把重要訊息傳達給讀者。

選擇不喧賓奪主的圖像當背景

▶ Design examples

把背景當作主視覺

　　本例是將背景圖當作主視覺來使用。如果已事先想好要用這樣方式來設計，就必須在設計前決定如何排版，例如為了在這張照片的中央配置文案，那麼在拍攝照片時，就要故意留下中央的空間。由於拍攝前已經決定要擺放的文字和位置，所以雖然只看照片會覺得這是一張中間有突兀空白的奇怪照片，但一旦放入文字，立刻就變成一張平面設計作品了。

拍攝前要事先想好擺放的文字和位置

CHAPTER4 【實例示範】

14 照片與插圖配置技巧3：裁成矩形

要拼貼大量照片，或凸顯照片本身的優點，就將照片裁成「矩形」來設計吧！

▶ Design examples

不規則地排列矩形照片

　　矩形的照片一般給人比較循規蹈矩的感覺，但如果是不規則地排列，既能活用矩形照片的優勢，還能賦予畫面些微的動感。因此，如果是要追求安靜沉穩的氣氛，就整齊排列大小相同的照片，但如果想稍微呈現動態感，就錯開排列位置吧！

不規則地排列矩形圖片

▶ Design examples

將照片重疊

　　本例使用的技巧是「蒙太奇」（可參考P93）。把底圖的樹葉放大，然後將站在花卉前的女性人像疊在上面。背景圖與疊在上方的矩形照片彷彿產生了關聯性。此做法的重點是兩張照片都有拍到植物。這個技巧經常用在製作服飾品牌的形象海報等設計。

矩形照片與背景圖都有拍到植物

【實例示範】
15 照片與插圖配置技巧4：滿版出血

運用滿版出血圖片，是設計師常用的手法。除了能表達臨場感，想要營造悠閒自由的氛圍時也會使用。

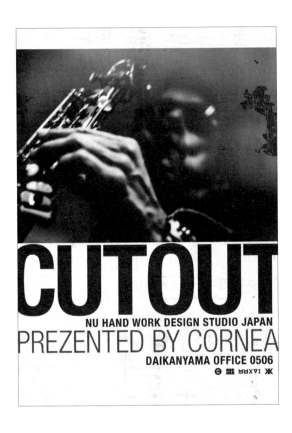

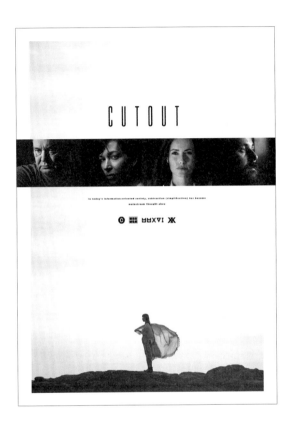

▶ Design examples

透過滿版出血圖打造臨場感

本例裁掉照片與文字的左右兩邊，打造出臨場感。儘管畫面的完整度因為出血裁切而有所影響，但設計上卻因此產生更開闊的空間感。無法完整收進畫面的薩克斯風手照片，為畫面帶來寫實的演唱會臨場感。

照片與文字都
設計「出血」

▶ Design examples

用出血添加視覺重點

本例中畫面使用大量留白，營造出沉穩高雅的氣氛。不過光是這麼做有點過於單調，於是我們另外將角色照片做出血處理，藉此增加設計上的視覺亮點。如果只是完整地置入照片，畫面雖然比較穩定，卻也會讓人覺得無趣，這時，就可以試著活用此技巧來強化視覺重點。

用出血照片
增加視覺亮點

16 【實例示範】 照片與插圖配置技巧 5：去背

替照片去背是設計師的工作之一。透過去除部分背景而非全部去背，或錯開照片位置的手法，就能輕鬆做出獨特的設計感的作品。

▶ Design examples

▶ Design examples

去除部分背景

去背能打造動態感

　　本例的重點是沿著山脈的輪廓去背，在天空與山之間加入獨特的視覺圖像，彷彿山脈後方恰巧出現神祕的平面。像這樣順著照片形狀去除部分背景，再與其他素材組合的技巧，通常會有很不錯的效果，大家務必學起來！

沿著山的形狀去背

　　替人物照去背後，再搭配背景、文字、白色線條等元素，並將上下兩半部稍微錯開位置，平坦的畫面忽然就會產生動態感。請大家注意看白色框線與人像照的位置關係，照片中人物的下半身位在框線後面，而上半身則是在前面，讓人物看起來彷彿是躍出白框一般。

下半部位於白框後方，
上半部則位於白框前方

PHOTO DIRECTION

17 【實例示範】 照片與插圖配置技巧6：型錄式排法

像網頁設計那樣沿著網格整齊擺放的手法，用在平面設計上也很有效果，尤其當你想讓傳達的資訊更加明確時，一定要想到這個技巧！

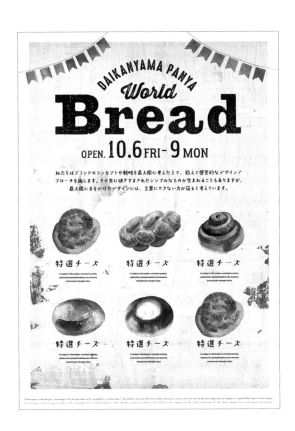

● Design examples

整齊排列

　　製作商品型錄時，重點在於整齊漂亮地排列商品圖。整潔並排的設計能確實傳達訊息給讀者。雖然這算是很常見的排版方式，但學會活用這種排法十分重要。用此方法時，插圖的大小和位置、文案的字數都要統一。

整齊地排列插圖和文字

● Design examples

用格線整理畫面

　　本例的排版與左邊範例相同，都是常用的標準版面。利用格線來區隔不同資訊，在訊息的傳達上會更清楚。此外，本例中的插畫、文字大小、位置等元素雖然有重複性，卻能做出統一且穩定的畫面感，而且不會過於單調。

運用格線整理設計元素

Design knowledge ＞ Design examples

CHAPTER4
18 【實例示範】 照片與插圖配置技巧7：運用插畫

遇到照片很難表現主題的時候，試看看用插畫吧。有時插畫能瞬間改變整體畫面的風格。

▶ Design examples

利用插畫特有的效果

一般而言，使用插畫會比用照片感覺上更加柔和，當然，仍要看插畫本身的風格。例如本例，與其使用鬧脾氣的小孩照片，不如選擇同樣的可愛插畫，讓畫面增添活潑感。而且也只有插畫才能表現出小朋友揮動手部的效果。

插畫特有的表現方式

▶ Design examples

女性風格的插畫能讓畫面更柔和

如果拍攝的照片總覺得構圖或姿勢過於僵硬，那麼，就改用插畫吧！或許能讓整體畫面的氣氛更加柔和。本例透過線條插畫，營造出女性化的柔和氣息，其中關鍵在於要使用線條略微隨意的插畫。背景的動物插圖也是配合主視覺採用線條插畫。

統一使用線條插畫

PHOTO DIRECTION

19 【實例示範】 照片與插圖配置技巧 8：用插圖統整資訊

繪製插圖是非常辛苦的過程。但儘管很耗時，有時卻是讀者最需要的元素。想做出功能完善的設計，就別怕麻煩，用插圖來解決問題吧！

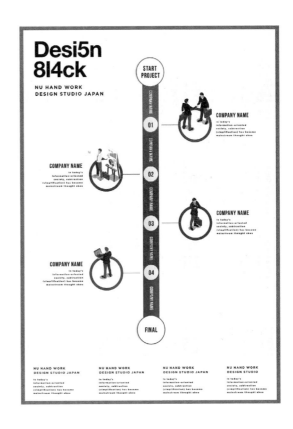

▶ Design examples

立體化的地圖

　　提到地圖，大家幾乎都會想到平面地圖，本例則顛覆一般常見的平面地圖，將地圖立體化，不只更易懂，也增添了插圖的趣味性。設計師不能只想著「反正只要讓讀者知道地點就好」，而是要追求「什麼樣的傳達方式對讀者最好」，身為設計師一定要謹記在心。

立體化地圖
能增加趣味感

▶ Design examples

將「過程」圖示化

　　想表現時間過程或作業流程時，非常適合用圖示化來呈現。本例便是將企劃案的步驟流程予以圖示化，在每一個中繼點加上說明，因此讀者只要看插圖便能大致理解畫面要傳達的訊息。如果只純用文字來表現這些資訊，其實相當困難。圖示化的優點就是既能減少文字量，又能清楚表現內容重點。

將各項步驟圖示化

CHAPTER4 【實例示範】

20 照片與插圖配置技巧9：將插圖主視覺化

插圖，乍聽之下感覺只是作為某些說明的工具，不過，如果能真正發揮插圖的功用，有時它甚至能成為畫面的主角，且同時能傳達資訊給讀者，一石二鳥！

▶ Design examples

重疊插圖與照片

　　本例將插圖疊放在地球照片上，藉此將插圖主視覺化。照片則統一用青綠色，營造出科技感。利用插圖和照片的組合，馬上能把原本複雜的工作簡化而又達到相同的效果。例如繪製精細的地球插圖是一件大工程，但如果改用地球照片加上插圖的方式，就能簡單地做出本例的效果。

在照片上疊放插圖

▶ Design examples

把照片設計成圓餅圖

　　古今中外的統計圖表，都曾被做成各種設計，但利用水果切面來做圓餅圖應該很少見吧？像本例這樣，讀者一眼就可以看出哪種水果占多少比例。統計圖的設計可以有無限多的創意。思考「如何賦予資訊最具印象感的傳達方式」也是身為設計師的樂趣之一！

把照片設計成圓餅圖

PHOTO DIRECTION

21 【實例示範】 照片與插圖配置技巧10：使用拼貼的背景圖片

以拼貼圖片當底圖，可以賦予畫面熱鬧感。畫面上彷彿充斥各種樂聲，為讀者帶來歡樂的感覺，所以我很推薦這個技巧。不過做得太過火會變成一片混亂，務必請注意。

▶ Design examples

改用單色的拼貼圖為背景

　　背景圖一旦太亂，即便上面放了文字也不好閱讀，所以我們需要另外加工，讓文字變得易讀。本例先將拼貼的圖像黑白化，再鋪上一層紅色，透過這種加工法，不但呈現出背景圖的效果，也確保了上方文字的可讀性。

背景轉為黑白色調，
再鋪上紅色

▶ Design examples

鋪上黑色色塊

　　左例是針對背景圖加工，而本例並未處理背景圖，而是改在標題下方鋪一層黑色色塊，確保文字的可讀性。這個技法的優點是既能維持背景的華麗感，又能保有傳達給讀者的文字資訊的可讀性。本例的背景圖原本跟左例一樣是彩圖，但因為加工手法不同，整體感覺也相當不一樣。

鋪上黑色色塊

CHAPTER4 【實例示範】

22 照片與插圖配置技巧11：使用傾斜或不規則裁切的圖片

用斜向裁切或不規則的曲線裁切，能使版面更有新意。此手法也能更輕易地打造出畫面的調性，請大家試著用看看。

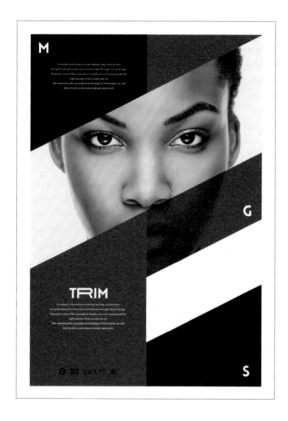

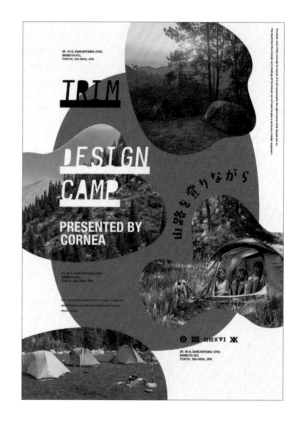

▶ Design examples

斜向裁切

　　需要裁切照片時，大部分的人都是從水平、垂直方向下手，現在我們可以換成用斜切的方式看看。斜切的圖片常能為畫面帶來速度感和時髦感。本例中不只是照片，連擺在前方的圖也跟著斜切處理，因此整體畫面變得線條鮮明、個性十足。

斜向裁切照片

▶ Design examples

運用曲線增添趣味

　　試著活用照片的裁切手法為畫面添加趣味吧！像本例是用隨意的曲線裁切照片，能表現出歡樂的感覺。雖然這種奇特的裁切方式不常見，不過卻是一種很有趣的手法，大家有機會務必試試看。裁切時，不只是要知道「該裁切哪個部分」，思考「要裁切成什麼形狀」也很重要。

裁切成曲線

PHOTO DIRECTION

【實例示範】

23 照片與插圖配置技巧12：裁切成幾何形狀或文字形狀

這個技巧是配合LOGO或文字形狀來做裁切，看似簡單，其實很難掌握整體平衡。裁切時如果過於謹慎會沒效果，但做過頭又會變得莫名其妙，是一種必須確實從讀者目光來思考的高級技巧。

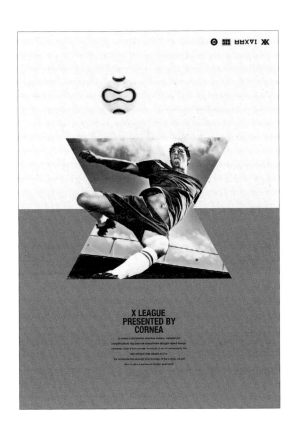

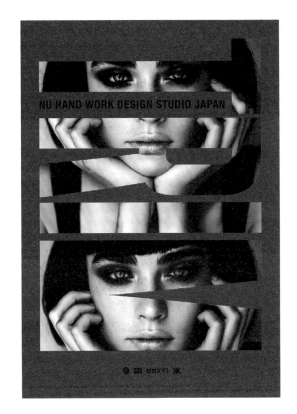

▶ Design examples

裁切成幾何形狀

　　也許能活用這技巧的機會並不多，但可以試試像本例這樣用幾何形狀來裁切照片。不過不建議裁成過於複雜的形狀，以免失焦。本例除了將照片裁成幾何形狀，更讓人物的腳伸出原本的裁切範圍，瞬間就為畫面帶來躍動感。建議大家可以學會這種小技巧。

依幾何形狀裁切

▶ Design examples

裁切成文字形狀

　　將照片裁成文字形狀是一種把訊息變成「隱喻」的技巧。本例中裁切後的文字或許有點不好閱讀，但如果我們把照片放像是「LOVE」之類的文字形狀中，讀者應該就很容易聯想到畫面的涵義。各位如果能用這個技法裁出獨特又有趣味性的作品，說不定會成為一代名作呢！

依文字形狀裁切

用於品牌塑造的網頁設計

▌什麼是「品牌塑造」？

正在閱讀本書的讀者，某些人應該有聽過「品牌塑造」（Branding）這個詞吧？品牌塑造，是指透過產品或服務以提高大眾對品牌的共鳴。現在的設計案時常會結合品牌塑造一起討論。

多年前，品牌塑造這個詞還沒有這麼普及，如今卻是「所有宣傳品都是企業的品牌塑造」的時代了。因此客戶的要求當然也因此提高，需要品牌塑造的領域也更廣。而站在設計師的角度，自己所做的設計能被長久使用或大量運用在各個方面，是一件非常有成就感的事。

總而言之，設計不再被視為一次性的創意作品，必須以中、長期的眼光來製作。

在這些品牌塑造的工具中，最受到重視的就是「網頁設計」（WEB DESIGN）。

只要有網路就能連上網，因此網頁設計對於品牌塑造擁有相當大的優勢。再加上網路媒體發展迅速，不過數年時間，網站的功能與設計就已出現大幅進展。

「三年前上線的網站，現在已經跟不上時代了。」雖然網路的興盛改變了設計師原本的世界，但也因為網路世界的不斷進化，它對包含設計師在內的所有創意工作者來說，也都是一片深具魅力、有無限可能的新領域。

▌不只是重視UI（外觀），設計也要考量UX（體驗）

網頁設計最重要的兩點就是「UI」（User Interface）與「UX」（User Experience）。

「UI」指的是使用者與產品、服務的交集，也就是使用者能看見的元素，如設計、字型、照片等。「UX」則是指使用者從該產品或服務中所獲得的體驗感，例如易讀性、購買容易度、網站內移動的便捷性等。而UI與UX的核心就是品牌塑造。

假設我們現在要做「販賣頂級菜刀的網站」及「販賣新型智慧型手機的網站」。這兩個網站都需要優良的設計與順暢的使用感，但它們卻不適合都用同一種設計。

因此要思考，什麼樣的設計方式對該產品與服務來說是最好的？為什麼賣菜刀跟賣智慧型手機需要不同的設計？這個思考步驟十分重要。這也就是品牌塑造的過程。

聽到品牌塑造這幾個字，大家最容易想到LOGO商標的設計，不過在網頁設計裡，品牌塑造的工作不只是做「外觀」而已，也包含「使用感」在內。

設計出讓使用者能便利操作的網頁，儘管是相當困難的過程，但對於一出生就接觸網路的年輕世代的設計師而言，或許很容易。總之，大家務必要好好思考網頁設計在品牌塑造中扮演的重要角色。

字型

字型（字體）的世界非常深奧，一旦迷失其中就找不到出路。尤其對於使用中文從事設計工作的人更是困難，因為必須處理「中文字」、「羅馬字」、「數字」等不同的字型。不過從另一個角度來想，我們也能因此做出更多的創意。學會字型學，或許會覺得設計非常有趣！加上新字型不斷推陳出新，這也讓設計作品能夠不斷進化。

TYPOGRAPHY

CHAPTER5 文字是多種要素的集合體

01 什麼是「字型學」?

我們在設計圈常聽到的「字型學」到底是在說什麼?只要從事設計工作,一定會經常跟文字扯上關係。在這個章節,我將為大家介紹何謂字型學。

▶ Design knowledge

深奧的字型學世界

字型學,簡單說就是「配合設計目的,選擇易讀、美觀的文字排版手法」。此外,也有將文字視為「視覺圖像」的意思。

雖然我們統稱叫「文字」,其實字型學是由字體、文字粗細、文字尺寸、行距(Leading)、字距(Kerning)、排版等等多種要素組成的。因此設計師必須學會針對設計目標來做選擇。

字型學是一個重視知識與經驗的深奧世界。好好學習字型學,增強自己的設計實力吧!只要腳踏實地學會本章的基本知識,就能慢慢做出更棒的設計 01 。

ABCDEFGHIJKLMN

ABCDEFGHIJKLMN
OPQRSTUVWXYZ

ABCDE FGHIJK LMNOP

ABCDEFGHIJKLMNOPQRSTUV
WXYZABCDEFGHIJKLMNOPQR
STUVWXYZABCDEFGHIJKLMN
OPQRSTUVWXYZABCDEFGHIJ
KLMNOPQRSTUVWXYZABCDEF
GHIJKLMNOPQRSTUVWXYZ.

ABCDEF

ABCDEFGHIJKLMN | OPQRSTUVWXYZ | ABCDEFGHIJKLMN

01 要用什麼字體?怎樣安排文字?只要明確理解設計目標,就能慢慢找到適合的文字排版的感覺。

TYPOGRAPHY

▶ Design knowledge

字體本身的設計感

　　字體能表達很多事情。當然，字體本來就是「文字」，沒有其他工具比它更能精準傳達資訊。

　　不過，設計時一旦選錯字體，就會變得一團糟，不論有多麼精美的插畫，文字如果無法好好融入設計中，就稱不上是好的設計。

　　文字在設計中扮演相當重要的角色，而且字體本身就擁有一個設計元素，因此我們甚至可以說**「字體掌握著設計好壞的生殺大權」**！

▶ Design knowledge

光靠字體就能大幅改變設計感

　　圖 **02** 是僅用文字設計的海報範例。就算沒照片或插畫，也能只拿文字來當作視覺圖像！此外，文字的厲害之處正如圖 **03** 的效果，光是改變字體，整體設計的感覺就會大幅改變。

　　從這些範例我們可以發現，字體的用途不單只是傳遞資訊，作為視覺圖像的功能性也很強。

　　身為設計師，一定要徹底搞懂字體，並學會出神入化地運用它！

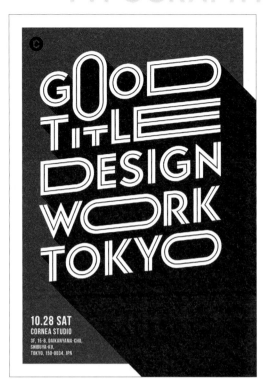

02　僅用文字來設計的海報。黑體字型力量十足，能給人非常強烈的印象。

03　僅改變字體，設計就變得有俐落感。

CHAPTER5 中文與歐文的不同構造

02 「中文字體」與「歐文字體」

台灣的設計師經常要同時處理「中文字體」和「歐文字體」，因為很多設計品都會要求交雜使用中文與歐文。

▶ Design knowledge

中文與歐文夾雜的設計環境

台灣的設計職場有個很麻煩的現象，就是設計品通常會交雜使用中文與歐文。換句話說，要在台灣做好設計師的工作，就必須徹底理解並學會活用中文字體與歐文字體才行。

而且像日文除了漢字，還有平假名、片假名，情況更是複雜。如果是日本設計師就必須隨時準備這三種字型，並牢記它們的各自特色才行。

▶ Design knowledge

中文與歐文的不同構造

中文和日文字體，與歐文字體的最大差別就是文字結構的基準線數量和位置不同。這點難以用文字說明，所以請同時參照右頁圖 **01**。

如圖片所示，中文字體符合稱為「字身框」的方形框框，而歐文字體則是依據「上緣線」（ascender line）、「大寫字母線」（cap line）、「中央線」（mean line）、「基線」（baseline）、「下緣線」（descender line）這五條線所構成。

中文字體是以「字身框的中央」為基準，歐文則以「基線」為基準。也就是說，中文字體與歐文字體的文字結構原本就有很大的差異。

▶ Design knowledge

微調不同字體的大小，讓不同字體在外觀上一致

設計師很常遇到一個麻煩，就是在版面放了中文和歐文，但呈現出來卻是相當凌亂的組合。

而且，就算是pt（字級）大小相同的中文和歐文，歐文字體看起來多半會比中文字體還小。遇到這種情況，我們必須稍微放大歐文字體，文字看起來才會大小一致。

尤其是引人注目的標題，如果不放大歐文字型，不平衡感就會很明顯。設計時請務必多費心調整文字。選定好字體後，也要留意統一文字的粗細。總之，設計師每次設計時，都必須在文字的處理上多費心。

▶ Design knowledge

複合字體功能

為了減輕設計時的麻煩，Illustrator與InDesign等軟體都有「複合字體」的功能，也就是可以事先設定好版面上中文、歐文要使用的字體 **02**。找到風格相符的字體，就儲存為複合字體吧，這樣能加快設計的速度。

TYPOGRAPHY

日文字體

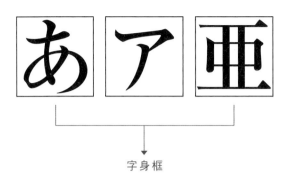

字身框

歐文字體

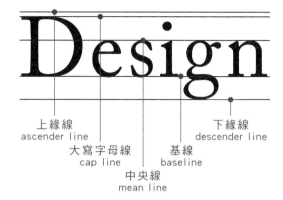

上緣線
ascender line

大寫字母線
cap line

中央線
mean line

基線
baseline

下緣線
descender line

黑體

タイポグラフィ

A-OTF 標題黑體

タイポグラフィ

A-OTF 新黑體

明體

タイポグラフィ

A-OTF 龍明體

タイポグラフィ

小塚明朝

無襯線體

TYPOGRAPHY

Helvetica

TYPOGRAPHY

DIN

襯線體

TYPOGRAPHY

Bodoni

TYPOGRAPHY

Caslon

01 台灣稱為「黑體」、「明體」的字型，在西方則是稱為「無襯線體」、「襯線體」。

02

在Illustrator中選擇〔文字〕→〔複合字體〕後會出現設定複合字體的對話框。可以調整「中文」、「全形標點符號」、「全形記號」、「半形歐文」、「半形數字」等的大小、比例，讓排版看起來整齊自然，並儲存為自訂的複合字體。

129

CHAPTER5 可讀性高的明體、視認性高的黑體
03 「明體」與「黑體」

廣為人知的中文字體有「明體」與「黑體」這兩種，想成為設計師的人一定都聽過吧？

▶ Design knowledge

明體與黑體的差異

版面的整體感覺，常會因使用不同字體而有明顯差異，所以依設計目標選擇適合的字體非常重要。最有代表性的中文字體就是「明體」與「黑體」**01**。

明體是以毛筆字的楷書為參考而設計的字體。特徵之一是線條右端會出現稱為「魚鱗」（襯線）的小小裝飾（編註：日本將明體橫線尾端出現的三角形小山稱為「魚鱗」，但中文並無相對應的專有名稱。）。比如「一」這個字，最右端凸起的部分就是「魚鱗」。

由於明體的縱線比橫線粗，因此會給人一種俐落感。加上明體縮小後也能保持優異的易讀性，因此常用於報紙文章等須透過大量易讀文字來傳遞訊息的設計品。

另一方面，黑體的設計則沒有「魚鱗」，縱線與橫線的線條寬度幾乎相同。因為沒有多餘裝飾，所以一看到就能很快理解寫了什麼，是具有出色的視認性的字體，經常被用在公共設施看板等需要立即傳達訊息之處。

若從設計上給人的印象來分類，兩種字體通常分別會給人以下的感覺**02**。

● 明體：成熟／洗練／高級感／知性
● 黑體：年輕／親近感／顯眼／力量

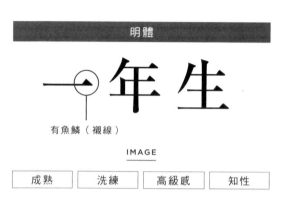

明體

有魚鱗（襯線）

IMAGE

| 成熟 | 洗練 | 高級感 | 知性 |

黑體

無魚鱗（無襯線）

IMAGE

| 年輕 | 親近感 | 顯眼 |

01 歐文字型將「魚鱗」稱為「襯線」，擁有像明體那樣的魚鱗的字體就稱為「襯線體」，沒有的稱為「無襯線體」。

明體與黑體的差異

明體與黑體的差異

明體與黑體的差異

02 文字的粗細會改變整體設計印象。較細的文字能增添洗練風格，較粗的字型則加強力量感。

TYPOGRAPHY

CHAPTER5 無論好壞都很顯眼的標題

04 標題的設計手法

「標題」就是簡短總結文章內容的文字，讀者只要看一眼就能知道文章大致內容，因此是非常重要的元素。設計師必須好好學會如何製作出色的標題。

▶ Design knowledge

立即傳達資訊的重要元素

標題是讀者一看到設計品就能立即接收資訊的重要元素。換句話說，設計師必須將標題擺在畫面最顯眼的位置。

那麼該怎麼設計效果出色的標題呢？

第一種方法是「使用比其他內文更粗的字型」。使用比內文更大、更粗的字型，讓標題從內文或註解等設計元素中凸顯出來。

另一個方法是「稍微拉出與其他元素的間隔」。這點跟P44提過的排版四大原則中的「強弱（對比）原則」是相同的概念，各位可以多加參考。

▶ Design knowledge

調整字距

從字型學角度來思考標題的設計時，可以考慮調整每個文字的間隔（字距）**01**。

為什麼要調整字距？我在P128曾提到，中文字型是由字身框構成，文字大小不盡相同。如果只用**密排**※的方式，每個文字的左右會出現或多或少的空白。這些不平均的空白間隔，會導致整體設計產生不協調感。雖然說「標題必須顯眼」，但絕不能是因為「太醜」而顯眼，而且不一致的設計會帶給人隨便、粗糙的感覺。

正因為標題是版面中最醒目的部分，能強烈影響整體的設計感，因此更要仔細調整文字排版，讓畫面看起來不僅嚴謹，也能提升質感。

專業設計師務必要讓標題文字的間隔平均，一個一個進行微調，讓整體設計感更加出色。

※相鄰的字身框沒有間隔的排列方式。

糟糕的字距　　　　　　　　　調整字距後

標題的設計手法 ⟶ 標題的設計手法

太遠　　太近

01 僅僅調整字距，就讓整體設計變得更美觀，文字也更好閱讀。尤其是大小標題這些特別醒目的部分，更要謹慎處理。

CHAPTER5 當文字小於**6pt**時，要留意了！

05 文字的最小尺寸

使用小尺寸的字體來排版，雖然看起來很潮，但如果像是中文字縮得太小，可讀性就會變得很差。接下來，我將說明當你使用小於6pt文字時，需要注意什麼。

▶ Design knowledge

文字越小越潮？

「文字小看起來很酷啊」，新手設計師很容易有這種想法，但是，請停止這種迷信。

我能懂各位的心情，當文字越小，整體版面的確感覺更俐落、簡潔。

不過設計師的工作是打造「易讀」又「很潮」的畫面。設計追求的第一要項，終究仍是賦予畫面「功能性」，絕不能沒有理由地隨意調整文字大小。盲目相信「文字小才是真理」的人，馬上捨棄這種信仰吧！

雖然說得有點嚴厲，不過設計有時的確會遇到只要求能閱讀就好，字小也沒關係的情況。遇到這種情況，最低可以小到幾pt（字級）仍能保持可讀性呢？這時如果知道最小文字尺寸的相關知識，就不怕了。

01
請記得印刷品的文字尺寸最低為4.5pt（≒6.3級）。

TYPOGRAPHY

用於印刷品的文字大小

　　如果是印刷品的設計，考慮到可讀性問題，最小尺寸建議設為6pt（≒8.4級）。最低可以到4.5pt（≒6.3級），算是還能勉強閱讀的程度 **01**。

　　儘管如此，太小的文字難閱讀仍然是事實。而且如果字小又用粗體的話，很有可能印刷出來時會糊掉，所以強烈建議別這麼做。

　　此外也要注意文字的色彩濃度。印刷品通常都是用稱為「網點」的網狀小點來表現文字的濃淡。因此文字尺寸越小，也越容易印糊掉。

　　如果遇到較小的文字，盡量將色彩的CMYK組成數值設為K＝100％（≒黑色）。若K低於50％，文字可能糊掉，請特別留意 **02**。

02 設定為小字時，要注意字體的粗細或CMYK比例，避免文字印刷時變模糊。本例將文字設為白色，將其從暗色調的背景中脫穎而出。

用於網頁的文字大小

　　網頁的文字大小會依螢幕的解析度，或使用者的瀏覽器設定而變化 **03**。

　　最近也越來越多針對「響應式網頁設計」（Responsive web design）而採用「％」來指定文字尺寸的方式。但基本上我還是建議將文字設為12px。此外，因應最終要用於電腦還是智慧型手機，設計師得有不同的考量。一定要用未來會實際採用的裝置來確認畫面。

03 網頁設計的文字尺寸，除了px以外，還可以用em、％等方式來指定大小。

因應不同使用者調整文字大小

　　文字最小尺寸的標準會隨著設計品的目標讀者而改變。比如像高齡者與小孩就比較不習慣閱讀過小的文字，如果設計的目標受眾是這些客群，就要改用較大的字。在字型學上，針對目標客群去調整文字大小，對設計師來說十分重要 **04**。

最小尺寸		
6pt	文字大小	⎤
8pt	文字大小	
10pt	文字大小	年輕人
12pt	文字大小	⎦
14pt	文字大小	⎤
16pt	文字大小	高齡者
18pt	文字大小	小孩子
20pt	文字大小	⎦

04 雖然年輕人能閱讀小字，但對高齡者比較困難。設定文字尺寸時，請務必考量目標客群的條件。

CHAPTER5 設計師要對自己選的字型負責到底

06 如何將文字「轉外框」

所謂文字「轉外框」,是指把擁有字型轉換成「圖形物件」。這多半是在交稿給印刷公司前,使用Illustrator或InDesign來執行。

▶ Design knowledge

完稿檔案一定要轉外框

為什麼要把文字圖形化呢?因為文字經過外框化轉成圖形後,「就算印刷廠沒有設計檔案中的字型,也一樣能夠印刷」。

如果檔案沒有轉外框就直接交稿,而且還忘記附上使用的字型檔,最糟糕的情況就是印刷公司會自動選擇其他替代字型,然後輸出。

我先前曾提過,光是更換字體就能大幅改變整體設計感,因此如果印刷公司因為沒有該字型檔而自動使用替代字型,就悲劇了 **01**。

要避免這種情況,學會將文字轉外框就非常重要。畢竟字體是設計師深思熟慮後,好不容易才選到符合設計目標的元素,所以直到印刷完成前,請一定要對它負責到底。

總之,請各位一定要記得把完稿檔的文字轉外框再給印刷廠 **02** 。

設計思考的創新
為人們的生活帶來改變

沒有外框化就交稿
的結果……

↓

設計思考的創新
為人們的生活帶來改變

未轉外框的下場就是
字型突然變成童趣風!

01 文字未轉外框,由於印刷公司沒有該字型,導致文字被替代成其他字型,徹底改變了設計風格。

02 文字經過轉外框後的光碟標籤設計檔。

TYPOGRAPHY

轉外框前一定要備份

關於轉外框，有一點要提醒大家，就是**文字一旦轉成外框，就無法再回到能編輯內容的狀態了**。

因此建議大家要養成習慣，在將文字轉外框前一定要用別的檔名另存新檔，並將檔名取成能一眼看出是已轉外框的檔案**03**。

越是資深的設計師，就越明白出包的後果有多可怕，所以大家就算不看鍵盤也都知道怎麼按「⌘＋shift＋S（Windows為ctrl＋shift＋S）」這個「另存新檔」的快捷鍵。

文字轉外框後，還要確保不要發生任何問題，這也是設計師的工作之一**04**。

● inlay_ol.ai　　● inlay_uchi_ol.ai　　inlay_uchi.ai　　inlay.ai

inlay.psd　　inlayuchigawa.psd

03 名稱有「_ol」的是轉外框後的檔案。轉外框前後的檔案都要保留。

6mm ——　　　　　　　　　　　　　　　　　　　　　6mm

138mm（表1）

1. misery
2. Sink Like a Stone
 feat. Hiro from MY FIRST STORY
3. DESTRUCTION
4. Gentleman of Fortune
5. FROM ME
6. One Sided

Circles

GLAMOROUS　JMS　JJSA

(P)(C) 2014 GLAMOROUS RECORDS / JAPAN MUSIC
SYSTEM MADE IN JAPAN JASRAC STEREO GMRF-1003
All rights of the producer and of the owner of the work
reproduced reserved. Unauthorized copying, hiring,
lending, public performance, broadcasting and making
transmittable of this record prohibited.

SWANKY DANK *Circles*

117.5mm

04 交稿給印刷廠前，文字一定要轉外框。背下另存新檔的快捷鍵，直到鍵盤上的按鍵記號都被磨到消失不見，你就能獨當一面了。

CHAPTER5

活用OpenType字型吧！

07 字型的檔案格式

字體不僅有各式各樣的種類，也有不同的檔案格式。為了避免買到無法使用的字體，設計師一定要確實理解字體檔案格式的知識。

▶ **Design knowledge**

兩種字型種類

　　就像圖像檔有分jpg、png、psd等格式，字體也有幾種不同的格式。字體大致可分成「點陣字型」與「輪廓字型」兩大類 **01**。

● **點陣字型（Bitmap Font）**

　　點陣字型由「小點」組成。因為放大後會看出點狀，所以不適合放大使用。

● **輪廓字型（Outline Font）**

　　輪廓字型是用公式計算出來的字體。它是利用「貝茲曲線」、「樣條曲線」（Spline curve），依序用線條連接數個點來繪出曲線，並用此方式製作字體。輪廓字型是由「曲線」構成的而不是「點」，因此就算放大也沒關係。

　　字體能不能放大使用，非常重要，所以目前幾乎都是使用「輪廓字型」。我個人也是建議設計師以使用「輪廓字型」為主。

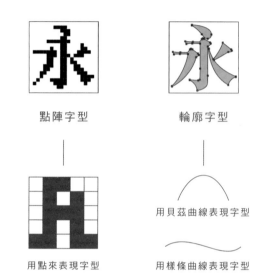

點陣字型　　　　　　　輪廓字型

用點來表現字型　　　用貝茲曲線表現字型

用樣條曲線表現字型

01 放大點陣字型會看見小點，而輪廓字型就算放大也不會出現小點，可以呈現漂亮的線條。
http://www.morisawa.co.jp/culture/dictionary/

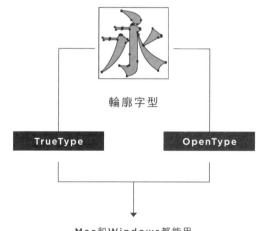

輪廓字型

TrueType　　　　OpenType

Mac和Windows都能用
即使系統不同也能通用的字型格式

02 TrueType字型、OpenType字型皆通用於Mac與Windows系統。http://www.morisawa.co.jp/culture/dictionary/

TYPOGRAPHY

能用於設計的兩種字型

「輪廓字型」還有另外再細分檔案格式，就是「TrueType」與「OpenType」兩種。

這兩種格式皆能通用於Mac或Windows等不同系統。Adobe公司的軟體當然也可以使用，因此通用性非常高 02。此外，OpenType字型的規格比TrueType字型還要新，文字量也比較多。

再來就是有部分印刷公司並沒有在使用TrueType字型，因此如果只是單張印刷品，只要轉成外框曲線就沒問題，但遇到多頁數都是使用TrueType字型時，就要注意了。

未來如果是從事設計業，建議還是使用OpenType字型會是最佳的選擇。

COLUMN

使用字體簿管理字體

Mac的字體簿（Font Book）功能非常便利，可以按照個人偏好來群組化字體並分類管理。

操作方法很簡單，打開應用程式後，點一下左下方的〔製作新的字體集〕。替新增的字體集取好檔名（如搖滾、柔和等），接下來只要把想放進字體集的字體拖拉進來，就完成了專屬於你的字體集。

設計師會不斷增加字體，很少能記得全部字體的名稱，所以要善用字體集的功能，製作出屬於自己的字體分類。

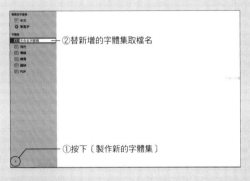

②替新增的字體集取檔名

①按下〔製作新的字體集〕

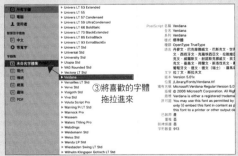

③將喜歡的字體拖拉進來

CHAPTER5

08 收費字體

有選擇障礙時，就買經典字型吧！

字體有分收費型與免費型的選擇。以前，設計師要購買新字體，只能透過一次買斷的方式，不過現在也能購買「定額收費」的字體了。

▶ Design knowledge

定額收費的字體

以前的字體只能一次買斷，然而近年已開始出現「定額收費制」的服務（也稱為訂閱服務，subscription service），而且逐漸變成主流。

由於字體有相當多的選擇，有些新手設計師會很煩惱到底要從哪種字體開始，如果有這種困擾，我建議就先試用知名的字體吧 **01**。

▶ Design knowledge

Adobe Typekit

接下來要介紹Adobe Typekit。這是訂閱使用最新的Photoshop CC或Illustrator CC的使用者才能使用的字體服務 **02**。

也就是說，如果你是使用Adobe的最新軟體來設計，就能使用包含Adobe Typekit在內的所有字體。除此之外，因為字體是放在網路雲端上管理，即使是多名工作者同時進行作業，字體也不會消失不見。

對於想要嘗試各種不同字體的人，或是不擅長管理字體檔案的人，Adobe的Creative Cloud（CC）絕對是一項非常便利的軟體。

Gotham
CORNEA DESIGN

Helvetica Neue LT Std
CORNEA DESIGN

Bodoni 72
CORNEA DESIGN

Big Caslon Medium
CORNEA DESIGN

01 設計師可以配合設計類型選擇適合的字體。

League Gothic
CORNEA DESIGN

Eldwin Script
Cornea Design

Mrs Eaves Lining OT
CORNEA DESIGN

02 從Illustraotor或InDesign中選擇〔字體〕→〔選擇字型〕就會連線到專屬網站。

MORISAWA PASSPORT字體

日本最具代表性的收費字體非「MORISAWA PASSPORT」莫屬。MORISAWA PASSPORT是定額收費型的授權商品 **03**。他們有超過一千種以上的森澤字體、Hiragino、Typebank等知名字體。

MORISAWA PASSPORT的優點是當你遇到字體有更新情況時，因為是定額收費制，所以使用者不必另外再付費。

此外，像日本森澤公司的字體，對日本設計師來說是經典中的經典。MORISAWA PASSPORT的服務包括能使用耐用的經典字型，以後想當設計師的人，或已經是設計師的人，訂購這個服務絕對不會有損失的。

03 MORISAWA PASSPORT是日本設計業界常用的付費字體服務。

Design knowledge 〉 Design examples

Adobe Typekit也有森澤字型？

如果要新手設計師同時訂閱MORISAWA PASSPORT以及Adobe Typekit，可能有點花錢，不過這裡也有一個好消息。

其實Adobe Typekit也有包含一部分的森澤字體。有意成為設計師的人，一定會使用各種Adobe的軟體，因此不妨先訂閱Creative Cloud，先試用看看吧！

裡面包含幾種森澤系列的字體，可以先試用看看。

CHAPTER5

09 安裝與移除字體的方法

裡面包含幾種森澤系列的字體，可以先試用看看

如果不會在電腦中處理字體檔，就算學會再多的字型知識都是白費力氣。現在就來了解字體如何在Mac與Windows安裝及移除的方法。

▶ Design knowledge

安裝字體的方法

我想大多數的設計師不是使用Mac就是Windows系統做設計**01**，因此我要介紹如何在Mac OS以及Windows 10安裝和移除字體的方法。如果是使用Linux的讀者，就先說聲抱歉了。

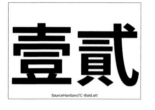

SourceHanSansTC-Bold.otf

Font Book.app

01 顯示在Mac系統裡的OpenType字型檔（左），與字體簿的圖示（右）。

● **Mac OS X系統下的字體安裝方法 02 03**
　①在字型檔點兩下。
　②點擊〔安裝字體〕。
　③字體簿開啟，自動開始安裝字體，完成後會
　　顯示在列表上。

　＊字體簿是Mac用來管理字體的應用程式

02 點一下「安裝字體」後會自動打開字體簿，並開始安裝。

● **Windows 10系統下的字體安裝方法 04**
　①在字型檔點兩下。
　②在字體的視窗內點選〔安裝〕。
　③字體會安裝到控制台裡的「字型」資料夾。

03 字體成功安裝到字體簿。　　　　　　　　　　　**04** Windows系統上的字型檔。點〔安裝〕就會開始安裝字體。

TYPOGRAPHY

移除字體的方法

接著我們來學如何移除已安裝的字體。

雖然可使用的字體越多越好，但如果選擇太多，在尋找字體時可能會浪費掉太多時間。尤其是在這個定額付費字體為主流的時代，設計師能用的字體數量幾乎多到目不暇給的程度。

學會如何移除字體，養成整理字體檔案的習慣，設計過程會變得更有效率。

● **Mac OS X系統下移除字體的方法05 06**
　①開啟字體簿。
　②選擇想要移除的字體。
　③點一下字體名稱左邊的▶，展開該字體的詳細內容。
　④在展開後的字體名稱上按右鍵（或control＋右鍵），選擇刪除字體。
　⑤出現警告視窗時，請按移除。

● **Windows 10系統下移除字體的方法07 08**
　①開啟設定或控制台，在搜尋欄位輸入「字型」。
　②點選搜尋後出現的「字型」資料夾。
　③找到想要刪除的字體檔，〔右鍵〕→〔刪除〕，移除字體。
　④出現警告視窗時，請按移除。

05 在字體簿選擇指定字體，按下右鍵後就能刪除該字體檔。

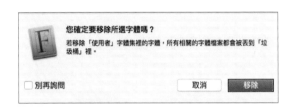

06 刪除前有時會出現警告視窗。若不想看到警告視窗，請勾選〔別再詢問〕。

07 在Windows 10的設定視窗中搜尋「字型」，就會出現「字型」資料夾。

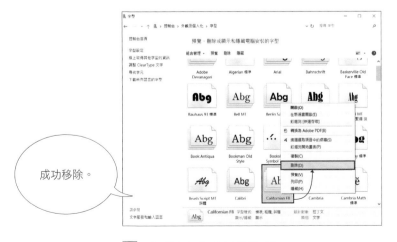

成功移除。

08 找到指定字體，按右鍵選擇刪除。

CHAPTER5

【實例示範】

10 字型運用技巧1：讓文字充滿活力

儘管文字排版時很重視「易讀性」，不過如果遇到不是用來傳達資訊，而是可以當作圖像元素的文字時，我們可以大膽地用文字去設計。

 Design examples

在照片上擺放文字

　　本例刻意把文字放大，呈現出不輸背景照片的效果，讓文字也擁有視覺震撼力。紅色線條的部分是畫面的亮點。另外，因為文字未經過任何變形處理，所以仍然保有原本的「傳遞訊息」功能。調整文字與照片的比例時，先將文字放大後，再慢慢縮小微調，會比較容易掌握整體畫面的平衡。

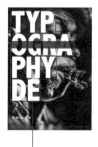

將文字放大到
不輸照片的程度

Design examples

用文字從左至右填滿畫面

　　本例不考慮整體平衡，而是將文字放大到填滿版面。此外，如果只有文字的話容易變得過於整齊，因此將文字擺在彷彿被撕破的紙張裡。然後將第一行與第五行的「E」大範圍變形，以符合畫面左右的寬度，這樣是不是讓畫面更有視覺震撼力呢？

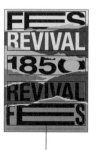

讓文字填滿畫面

CHAPTER5
【實例示範】

11 字型運用技巧 2：直排與橫排

人的視線會跟著文章的方向移動，所以我們可以透過直排或橫排來誘導讀者的視線。依據設計師選擇的文字方向，視覺圖像擺放的位置也會隨之改變。

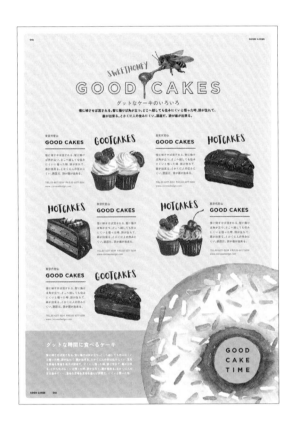

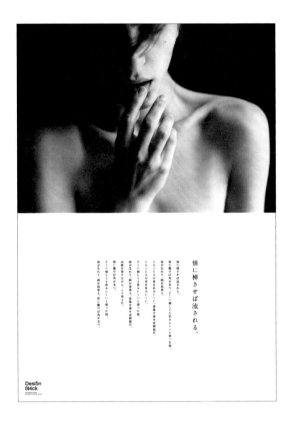

▶ **Design examples**

用橫排營造普普風

　　想賦予畫面普普風，選用橫排會比直排更適合。尤其是當版面摻雜歐文時，建議使用橫排。本例的文字元素全部採用橫排，加上標題使用邊框字型來加強流行感。此外，字體使用了黑體（P129）與無襯線體（P129），會比明體和襯線體更符合普普風的氛圍。

歐文部分使用
邊框字體

▶ **Design examples**

直排帶有故事感

　　中文字本身就很適合使用直排，因此想讓讀者仔細閱讀文章時，採用直排比橫排更適合。實際上，像是文學小說大部分也都是使用直排。字體上選擇明體能給人更高雅的感覺。不過如果文字含有歐文時，會稍微提高直排的難度。

直排的方式
提高了高雅感

CHAPTER5 【實例示範】

12 字型運用技巧3：結合不同字型

雖然一般比較少在一個版面中使用過多的字體，但如果刻意運用多種字體的組合來設計，說不定會讓人耳目一新！

▶ Design examples

利用立體字表現一體感

　　畫面中利用多種字型的組合呈現出既流行又帶有活潑感，可是相對也會影響整體感，給人一種比較散體的感覺。本例為了凸顯字體的一致性，將所有文字都「立體化」。像本例這樣，加入一些共同設計元素（立體化文字），即使字型不同，也會有一致性，不會顯得過於散亂。

全部的字
都用立體化處理

▶ Design examples

把文字當底圖使用

　　文字大多都是擺在圖的上方，但本例將結合各種字型的文字改為當底圖使用，強化了整體的流行感。比起單用一種字型，給人更加熱鬧的印象。不過要注意，把插畫或圖片像本例一樣擺在文字上，會大幅降低文字的可讀性。

把文字當作背景

【實例示範】

13 字型運用技巧4：使用手寫體

現在已是數位時代，多數文字都是使用規格化的字型來呈現，手寫文字越來越少見了。然而也正因如此，有時使用手寫字體更能賦予畫面獨特性。

▶ Design examples

手寫字的親切感

　　使用活潑的手寫字，能為畫面帶來親切感，還能強化訊息的傳達力。本例的文字雖然是我沒花太多時間隨手繪製而成的，但仍然可以用來當作設計元素。處理手寫文字也許有點麻煩，但如果能在設計裡使用只屬於你的原創字型，不是很棒嗎？

使用手寫字

▶ Design examples

把手寫字當視覺圖像使用

　　在本例中，手寫字沿著人像輪廓填滿背景，替略感嚴肅的畫面增添了適當的輕鬆感。就文字可讀性而言，也許真的「不好閱讀」，但正因如此，它能為畫面帶來與其他元素不同的效果。這個做法的關鍵就是把文字當作視覺圖像而非文字來使用。

把手寫字作為視覺圖像

【實例示範】

14 字型運用技巧5：解構文字再重新組合

各位通常都是直接使用儲存在電腦裡的字型對吧？不過其實也可以故意解構文字，然後再重新組合。這個做法或許可啟發我們重新思考何謂「文字」。

▶ Design examples

▶ Design examples

將文字印刷輸出後再重新建構

　　本例是先印出文字，用剪刀裁剪排列後，再用相機拍攝，最後重新建構文字。由於製作過程會經過實際印刷過程，所以很有可能最後不是原本預期的結果。一切按照計劃來做的設計雖然也很有趣，不過像本例這樣，能做出連設計者本人也無法預想的作品也另有一番趣味。

解構文字後再重組

　　本例先將文字轉外框，再拆散文字的各個部位。人類的大腦很厲害，即使字形有點損毀，大腦也會努力辨識它是什麼字。比如說，如果圖上只有「文」這個字也許很難分辨，但加上底下的「字」，很多人就能認出這兩個字是「文字」。

實際印刷
並解構文字後再重構

解構文字後
再重新組合

CHAPTER5
【實例示範】

15 字型運用技巧6：運用立體手法

立體化的文字能打造風格強烈的設計。乍看之下很難，但其實只要利用Illustrator的3D功能，任何人都能輕易學會製作立體字！

▶ **Design examples**

用立體化表現躍動感

　　為了讓畫面呈現動感，本例使用了Illustrator的3D立體化的功能。儘管將文字立體化並不是新的手法，但透過精心搭配背景的視覺圖像或配色，它仍然是許多設計師常用的有效表現方式，例如要表現70年代、80年代的氛圍，常會運用到此技巧。

使用3D文字功能

▶ **Design examples**

普普風的立體效果

　　本例將每個文字分別處理並立體化，做成普普風的效果。各個文字加工方式都不同，不過雖然造型不一致，但也因為這種不平衡感散發出歡樂的氛圍。這種方法能運用在很多場合，大家一定要學起來。

標題的字分別立體化
營造普普風

實用的免費字型

別因為是免費的就小看它！

免費字型就是不用付費即可使用的字型。只要答應遵守相關使用規定就能免費使用，這種服務對錢包來說可是一大福音。

不過這些字型中，也有少數是允許個人使用但禁止商用的字型。使用前一定要詳閱使用規範，避免在不知情的情況下違反授權範圍。

由於免費字型不收費，品質會比較差一點。尤其，很多歐文字體甚至會讓人忍不住想吐槽「這個字型能用在什麼地方啊？」但相對的，也會有許多收費字型沒有的趣味性或風格強烈的字型。

因為字型多半太過前衛而不適用於內文，但也正因為充滿趣味性，使用在需要強調的部分時，還是相當不錯的選擇。

學會活用免費字型，有時甚至可以做到付費字型所辦不到的成效或視覺衝擊，所以可千萬別因為是免費的就小看它了。

配合插畫，使用讓人感覺活力四射的免費字型。

設計製作實務

紙張、印刷、裝訂、疊印、PDF、完稿
檔、著作權……在本章中我整理了平面
設計師一定要知道的實務知識。不只是
給未來想當設計師的新人看，專業設計
師肯定也會覺得受用。大家如果願意認
真記下本章內容，我會非常榮幸的。

PRODUCTION

CHAPTER6 尺寸規格？絲向？

01 關於「紙張」

印刷用紙有分不同的「尺寸規格」與「絲向」，這些都是設計師必備的常識，一定要學會。

▶ Design knowledge

紙張尺寸

紙張的規格分很多類，一般最常使用的是ISO規格的「A版」與JIS規格的「B版」，也就是大家經常聽到的A4、B5等尺寸**01**。

A版與B版的紙張長寬比都是由$\sqrt{2}$：1組成，此比例稱為「白銀矩形」。無論長邊對半摺幾次，長寬比都不會改變，自古以來就被視為美麗的形狀。

● ISO A版與JIS B版的差異在於面積基準

ISO A版以面積為1m^2的白銀矩形為A0，是國際標準規格（ISO）。JIS B版則以面積1.5m^2的白銀矩形為B0，也是常用的規格尺寸（JIS）。

印刷實際使用的紙張，會比最終完成尺寸略大，這種比完成尺寸大的紙張規格稱為「紙張基本尺寸」。用於裁切成A1尺寸的稱為「A版紙」，用於裁切成B1的稱為「B版紙」。順帶一提，還有比A版大一點的「菊版」，以及比國際標準規格B版大一點的「四六版」等尺寸。

雖然A版、B版分為0（A0、B0）到10（A10、B10），但部分紙張種類可能沒有對應全部尺寸。因此設計印刷品時，不能只在意紙張色彩與品牌，也必須確實考慮有沒有該尺寸的紙再開始設計。右邊是紙張的尺寸表**02**。

A 版	[單位：mm]
0	841 × 1,189
1	594 × 841
2	420 × 594
3	297 × 420
4	210 × 297
5	148 × 210
6	105 × 148
7	74 × 105
8	52 × 74
9	37 × 52
10	26 × 37

B 版	[單位：mm]
0	1,030 × 1,456
1	728 × 1,030
2	515 × 728
3	364 × 515
4	257 × 364
5	182 × 257
6	128 × 182
7	91 × 128
8	64 × 91
9	45 × 64
10	32 × 45

01 此為紙張尺寸表。B版的尺寸比A版略大。

印刷紙張基本尺寸	[單位：mm]
名　稱	尺　寸
A 版紙	625 × 880
B 版紙	765 × 1,085
A 系列小版紙	608 × 856
四六版全紙	788 × 1,091
菊全紙	636 × 939
玻璃紙（Glassine paper）	508 × 762
牛皮紙	900 × 1,200
新聞紙	546 × 813
A B 紙	210 × 257
小報版（Tabloid）	273 × 406

02 印刷用紙尺寸表。由於印刷用紙需要使用比完成尺寸更大的紙張，因此要用基本尺寸的紙張來印刷。

PRODUCTION

● Design knowledge

紙張的絲向

　　紙張是由纖維組成，因此會有不同的纖維走向，我們稱為「絲向」或「絲流」 。

　　紙張樣本上標示的直絲或橫絲指的便是纖維方向，絲流與長邊平行的稱為「直絲」（日本稱為T目），絲流與短邊平行的稱為「橫絲」（日本稱為Y目）。設計師必須牢記這個常識，因為紙張特性會因為絲流方向的不同而異。

　　濕度會導致紙張伸縮，因此與絲流平行的方向容易產生皺褶、反捲的狀況。要盡量避免這個問題，就必須知道如何依照印刷品來選用紙張 。

　　像書籍之類的印刷品，要用直絲是基本常識，但並不是紙張尺寸剛好就可以直接使用！這也是選擇紙張的困難之一。

會垂直裂開　　可以漂亮地摺線

03 方向與絲流平行時，紙張容易裂開，無法摺出漂亮摺線。而方向與絲流垂直時，紙張不易撕裂，能摺出漂亮摺線。

04 在紙張表面乾燥的狀態下從背面加濕，伸縮方向如圖所示。加濕時，伸縮方向會因為紙張絲流而改變。
此圖參考竹尾株式會社「紙張的絲流」圖
http://takeopaper.com/about_paper/line

Design knowledge ∨ Design examples

紙張的白銀比例

　　「白銀比例」被稱為最常見的美麗比例。長寬比為√2：1的A版與B版紙張，就是白銀比例。做設計時如果不知道該如何呈現美感，不妨參考這樣的紙張比例，也許就能做出好設計。

將「1」的長邊對摺會變成「2」，將「2」的長邊對摺會變成「3」。無論對摺幾次，長寬比都不會變。

CHAPTER6　無時無刻都在進化的印刷技術！

02 關於「印刷」

印刷技術不斷隨著時代進化，過去許多難以處理的特殊狀況，現在都能用新技術解決了！

▶ Design knowledge

設計師至少要認識的
兩種印刷

印刷技術提升，能拓展設計作品的範疇，對設計師而言是好消息。

印刷的種類有很多種，目前的主流是「膠印」和「隨選印刷」01。

最近開始流行的網路印刷，基本上也是用兩者的其中一種方式印刷。此兩種印刷特徵正好相反，只要先學會這兩種，就能依設計狀況做出最佳選擇，以下為大家簡單做介紹。

▶ Design knowledge

何謂「膠印」？

因為膠印的印刷版沒有凹凸起伏，屬於平版印刷的一種，因此不僅照片與色彩的重現度高，也適合大量印刷02。

膠印是利用水與油墨互斥的原理來印刷。因為油墨是油，無法與水混合。先用水沾濕特殊加工後的印版，再塗上油墨，油墨就會分成能附著與無法附著的部分，膠印便是利用這種原理來印刷。

由於會先複印到橡皮布上，印版與紙張不會直接接觸，因此不易受到磨損，即使大量印刷也能維持鮮明的效果。膠印使用範圍廣泛，橫跨商業出版到小冊子等印刷品。

01　這是用膠印印刷的唱片封面型小冊子外盒，做成裡面可收納小冊子的設計。

膠印的缺點是印刷量太少時成本會相對提高，加上需要製版，相比之下比較耗時。

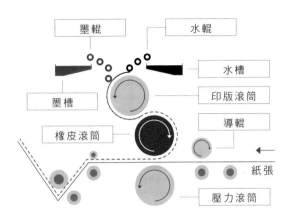

膠印的印刷流程
①將要印刷的版裝捲在印版滾筒上。
②印板順著沾水→沾墨的順序轉動。
③印版滾筒與橡皮滾筒互相接觸，轉印油墨。
④再從橡皮滾筒印刷到紙張上。

02　膠印的概念圖與印刷流程。印刷方式利用水墨相斥的原理，適合大量印刷。

○ Design knowledge

何謂「隨選印刷」？

隨選印刷（Print On Demand）是利用雷射印刷機輸出的印刷方式。隨選印刷不需製版，一如其名稱On Demand（=依照需求），能快速印刷，大多用於少量印刷或收件時間較短的情況。

雖然隨選印刷速度快，但缺點是重現度沒有膠印那麼好。即使最近印刷技術進步，能印出比以前更精緻的成品，膠印的印刷品質目前仍然優於隨選印刷。

Design knowledge　>　Design examples

COLUMN

印刷作業使用的單位

處理線條與文字時最常使用的單位是「mm」、「pt」（點）、「Q」（級）。

「mm」是日常生活中也經常使用的單位，「pt」單位常用於設計、桌面排版。至於「級數」（Q）則是日本獨有的文字標準單位。

順帶一提，我的公司使用的單位是「pt」。

開會討論時，經常會出現「pt」、「級數」兩種單位交互使用的現象，但我個人傾向統一使用「pt」。

● 計算式
10pt≒14.11Q≒3.528mm
10Q ≒7.114pt≒2.5mm

CHAPTER6　一些特殊的印刷技法

03 關於「特殊印刷、印刷後加工」

使用有別於一般印刷手法的印製方式,稱為「特殊印刷」。此外,印刷後再進行處理的手法,我們稱為「印刷後加工」。本章將介紹「特殊印刷」與「印刷後加工」這兩種印刷方式。

▶ Design knowledge

拓展設計領域的特殊印刷

　　特殊印刷能做出與普通印刷不同趣味的設計,所以設計師務必要學會這個印刷技法。

　　雖然用特殊技術會有製作時間較長、成本較高的缺點,但如果預算與時間允許,選擇特殊印刷可以拓展設計表現手法,大家可以衡量實際狀況來使用。下面介紹其中幾種範例。

- 燙金、燙銀:將金箔或銀箔轉印到紙上的印刷技術。可為設計品增添高級、閃亮感。
- UV印刷:透過紫外線照射來凝固油墨的印刷技術。由於油墨會有厚度,能表現觸摸時的不同手感 01 02 。
- 螢光油墨:能印出螢光色的印刷技術,可製作色彩非常明亮的設計品。
- 發泡油墨:使用加熱部分會澎起的發泡油墨,可表現軟綿綿的白雪感。
- 植絨印刷:在表面種植細小纖維的印刷技法,呈現宛如地毯般的感覺。
- 感溫油墨:此技法使用的油墨會因溫熱感而變透明。可用於猜謎、解謎等等用途,只要發揮創意就能做出一般手法無法呈現的有趣印刷。
- 感濕印刷:此印刷技法使用的油墨沾濕後會浮現圖案或文字。

01 這是T.M.Revolution的盒裝商品設計檔。紅色部分指定使用UV印刷。

02 實際印刷後的包裝盒照片。UV印刷的油墨厚厚隆起,在光線照射下能看出油墨散發著獨特光澤。

PRODUCTION

◯ Design knowledge

印刷後加工

　　與特殊印刷相比，印刷後加工的功能性較高，時常用在我們的日常生活中。比如要製作容易閱讀的多頁小冊子，就會採用摺紙加工。附有折扣券的冊子會使用騎縫線加工，讓使用者容易撕取。

　　配合使用目的來選擇最佳的印刷後加工方式，就能做出符合設計需求的功能性產品。設計師如果想發揮更多設計創意，請好好認識它。以下列舉一些使用範例。

- **摺紙加工**：利用摺頁增加頁數或跨頁的加工法。
- **壓線**：在對摺處壓線，防止紙張破裂的加工法。
- **軋型**：裁切成指定形狀的加工法03。
- **騎縫線加工**：讓紙張容易撕下的加工法04。
- **打孔**：挖圓孔的加工法。
- **軋圓角**：將紙張邊角裁圓的加工法。
- **打凸（Emboss）**：在部分位置加壓，做成立體印刷品的加工法。
- **亮P**：增加光澤感的加工法。
- **霧P**：消除光澤感的加工法。

◯ Design knowledge

預算問題

　　雖然特殊印刷、印刷後加工有許多種類，但成本皆比一般的印刷方式還高。

　　特殊印刷的費用會因加工面積改變，各種設計樣式也有不同收費標準。不過摺紙、壓線、騎縫線等加工法相對比較便宜，也幾乎都需要用到，所以一般應該都能申請到預算。

　　此外，包裝、藝人周邊等產品的設計，因為本身也是商品一部分，通常也能申請到較高的預算。

03 這是用軋型裁成曲線形狀的名片。柔軟的曲線配合紙張質感，帶給看到的人安心感。

騎縫線加工位置

04 在票券旁施加騎縫線加工，做成方便「撕下」的設計。透過這樣的印刷後加工，能賦予設計品功能性。

CHAPTER6 不同的裝訂手法，整體設計感也會不一樣

04 關於「裝訂」

平常大家看的雜誌、攝影集、小說、漫畫等等，為了讓讀者易於閱讀，使用了各式各樣的裝訂方式。那麼，裝訂到底有哪些種類呢？以下我將會各位一一介紹！

▶ Design knowledge

什麼是「精裝書」？

先用綿線綴訂內頁，再包上另外用厚紙板製成的書殼，這類書就稱為精裝書。相比其他裝訂方法，精裝書更帶有高級感。封面使用的紙張也會比內頁更大，能夠避免內頁損傷，禁得起長期保存。

精裝書分成書背為圓形的「圓背精裝」與有稜角的「方背精裝」。精裝本多用於製作繪本、攝影集、字典等等 **01**。

▶ Design knowledge

什麼是「平裝書」？

同時包覆書芯與封面，將書本周圍三個邊裁切為成品尺寸的方式，稱為平裝書。不同於精裝書，平裝書的封面與書芯是相同大小。封面也只使用單張紙，並沒有使用厚紙芯。因此比起精裝書，平裝書的優點是不需繁複的製程與材料就能完成，製作時間短且成本低廉 **02**。

平裝書有多種裝訂方法。

- **無線膠裝**：用膠固定的裝訂方式。非常牢固。
- **騎馬釘**：在對摺處用鐵絲釘固定的裝訂方式。書背不會排文字，常見於雜誌等印刷品。
- **平釘**：用鐵絲釘固定裝訂邊的方式。十分牢固。
- **破脊膠裝**：在書背製作切口再用膠固定的裝訂方式。比無線膠裝更牢固。

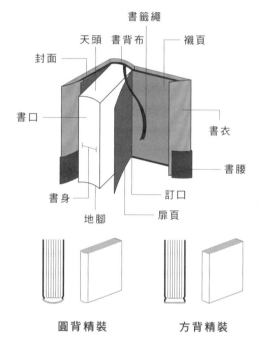

書籤繩
天頭　書背布　襯頁
封面
書口
書衣
書腰
書身
地腳
訂口
扇頁

圓背精裝　　**方背精裝**

01 精裝本硬度較高，帶有高級感，可用於想增強附加價值的書籍。

無線膠裝　　**騎馬釘**

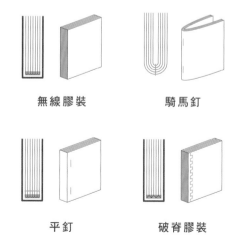

平釘　　**破脊膠裝**

02 成本低廉、適用多種裝訂方法是平裝書的特色。使用前請先了解頁數與書本大小。

▶ Design knowledge

使用平釘與騎馬釘的注意事項

平裝書的裝訂，比較需要注意的是使用平釘與騎馬釘裝訂的情況 03。

由於平釘是在稱為訂口的書本黏合處，用鐵絲釘固定，書本會較難翻開，因此為了降低翻閱難度，在設計上要在訂口側留下足夠的空間才行。

此外，使用騎馬釘裝訂比較厚的小冊子時，紙的厚度在裝訂構造上會影響成品，越靠外側的頁數，書口會越往內縮，越靠內的頁數則是往外突出。因此需要配合頁數來調整每頁內容的排列。

平裝本的優點是性價比高，常用於書籍、小冊子、型錄、雜誌等印刷品。

● 平釘

照片或插圖要盡量放在訂口一側並稍微重疊

頁邊距要拉寬一點

● 騎馬釘

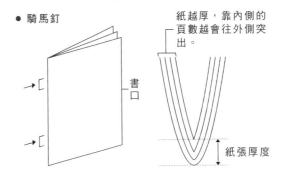

書口

紙越厚，靠內側的頁數越會往外側突出。

紙張厚度

03 騎馬釘是將厚紙對摺製成書本，所以印刷位置會跟著紙張總厚度而變化。

COLUMN

日式線裝書

日式線裝書並非使用膠或釘子固定，而是在書上直接打孔，再用線材連綴裝訂。

這種裝訂法有非常久遠的歷史，我們常可以在一些歷史文物中看到。

日式線裝書上美麗的縫線非常吸引人。雖然現代已經很少使用線裝裝訂的機會，但也因此成為一種特別的手法，偶爾還是會讓一些設計師想嘗試看看。

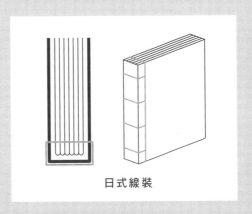

日式線裝

CHAPTER6

讓印刷效率達到最高！

05 關於「拼版」

像書籍一類的印刷品，實際在印刷時並不是一頁一頁分開印再裝訂，為了讓各階段製程能達到最高效率，會以32頁、16頁、8頁等單位，統一印刷到全紙上。

▶ Design knowledge

什麼是「拼版」？

拼版是考慮成品的印刷、裁切、裝訂加工等步驟後，衡量如何在全紙上排列複數頁檔的作業。例如要做16頁的小冊子，我們要將全紙摺成8頁。為了最終頁數能正確呈現1～16頁的順序，需將各頁檔案排列在正確位置上，這個步驟就稱為「拼版」**01**。這個步驟十分重要，如果搞錯順序就會導致無法裝訂。

拼好大版的全紙會各自用裝訂機摺頁，先全部裝訂，然後再裁切。而跨頁的照片或資料，因為是各自印刷，所以有可能產生色彩或圖樣對位不準的危險，因此校稿時一定要詳細檢查。

▶ Design knowledge

拼板作業是在印刷廠進行

拼版步驟通常都是在印刷公司執行。

不過有極少數情況會碰到客戶要求設計師拼版。老實說，這個要求令人很困惑，但拼版原本也是身為設計師必備的常識，先學起來才不會遇到這樣的困擾。

另外，客戶提出要設計師拼版時，通常會事先備有樣版，如果遇到這樣的情況，可以先問客戶看看有沒有樣版。

正面

5	12	6	8
4	13	16	1

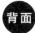

背面

7	10	11	9
2	15	14	3

01 拼版的印刷順序。以16頁、8頁為單位，依照步驟對摺，最後就能做成小冊子。

PRODUCTION

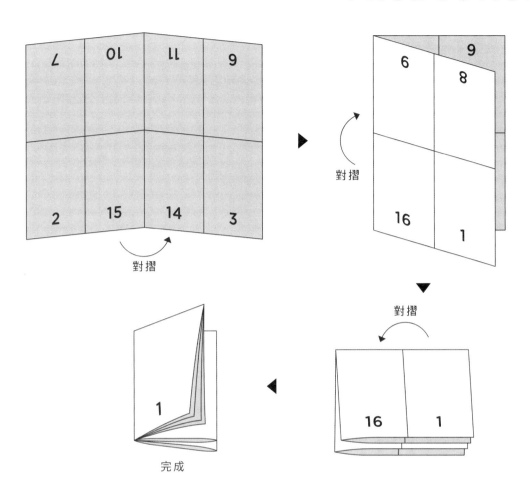

對摺

對摺

對摺

完成

COLUMN

設 計 工 作 的 作 業 系 統

　　很久以前提到設計工作者，都會聯想到這些人在使用Mac的畫面，但近年來Windows系統的使用者也開始變多了。

　　其實，無論Mac或Windows，只要能使用Adobe的軟體就沒問題。我們公司主要是用Mac，不過也有公司是以Windows系統為主的。

　　設計師過去都要花錢買斷設計軟體，但現在大多是用我們稱為Adobe Creative Cloud的定額會員制服務，並且隨時能更新成最新的版本，因軟體版本不同產生的檔案互換性問題，如今幾乎不存在了。

06

CHAPTER6 不會管理檔案的人做不出好設計

設計檔案的管理

本章說明整理檔案的重要性。學好檔案管理，不但能縮短設計的作業時間，也能藉此備份，以防萬一。

▶ **Design knowledge**

找出適合自己的檔案管理方法

跟同一位客戶合作多次之後，對方有時會提出「這裡加入類似以前那本冊子的同樣元素」這種要求，這時我們就得找出過去的設計檔。

平時如果沒有好好管理這些檔案，不但搜尋很費時，久了也會感到麻煩。為避免減弱設計的動力，最好平常就做好檔案的管理。

此外，每個人習慣的檔案管理方式都不同，沒有一定的規則，只要對你來說是最容易、能最快找到檔案的，就是好方法。

趁這個機會我也介紹一下我自己的檔案管理法 `01`，如果各位覺得不錯，也可以試著做看看。

①新增「Work」資料夾
②在「Work」中新增一個以客戶名稱命名的資料夾（以下稱為(1)）
③在(1)中新增以合作案件名稱命名的資料夾（以下稱為(2)）
④在(2)中新增製圖內容的資料夾（以下稱為(3)）
- 原稿（客戶提供的檔案）
- 素材（篩選前的照片等）
- 設計（製作檔）
- 費用
- 排程
⑤在(3)的設計資料夾中，依照設計品類型新增資料夾（以下稱為(4)）
- A4_chirashi（傳單）
- B2_poster（海報）

- A4_panf（小冊子）
⑥在(4)的個別資料夾內，替檔案命名正確名稱。個人建議可以再加上日期。
- B2_poster_20181215.ai
- B2_poster_20181215_ol.ai（轉外框檔）
- B2_poster_20181215_backup.ai（備份檔）

此步驟的檔名請以自己能看懂的名稱來命名。

▼ 📁 Work
 ▼ 📁 企劃案_A
 ▶ 📁 原稿
 ▶ 📁 素材
 ▼ 📁 設計檔
 📄 A4_chirashi（傳單）
 📄 B2_poster（海報）
 📄 A4_panf（小冊子）
 ▶ 📁 費用
 ▶ 📁 排程

`01` 這是我個人管理檔案的參考圖。備份檔案也要一併處理，遇到緊急狀況才不用擔心。

PRODUCTION

07　對安全性的警覺

既然設計師是使用電腦進行設計，那麼對相關的安全性問題也要有最低限度的常識。

▶ Design knowledge

無論多嚴謹
都可能有安全上的漏洞

　　由於設計師有時會處理客戶的機密資料，這時如果情報外流，自己也必須作出相應的賠償。

　　因此針對安全性問題，一個比較具體的做法是時常升級電腦的安全系統，瀏覽器也都要用最新版本。此外，為防止他人不正常的登入，嚴密設定防火牆的步驟非常重要。其他像安裝安全防護軟體，時常下載修正檔（修正問題的檔案）等都請盡量做到 `01` `02` 。

關於伺服器：
● 絕不使用自己無法管理的伺服器或功能
● 不想公開的檔案一定要限定登入資格
● 絕不上傳有疑慮的程式

關於實體文件：
● 印出的紙張一定要用碎紙機打碎
● 重要的檔案要存在USB隨身碟，隨時帶在身邊

　　身為設計師一定要了解以上這些常識，為了避免失去客戶信賴，絕對要重視檔案情報的安全性。

`01` 不能用一句「我不會」就想逃避問題。務必為電腦打造完善的安全防護措施。

`02` 這是TREND MICRO公司的防毒軟體Virus Buster的網站。有Mac與Windows兩種不同版本。
https://www.trendmicro.com/zh_tw/forHome.html

CHAPTER6
如果不懂，後果會很嚴重！
08 什麼是「疊印」？

設計師要確實理解疊印與挖空的關係，才能製作出在印刷廠不會出錯的檔案。

▶ Design knowledge

何謂「疊印」和「挖空」？

「疊印」指的是重疊印刷顏色的製版設定，具體來說，就是「在其他版上重疊顏色」的設定 **01**。

如果設定了疊印，色彩印刷出來會像是混合在一起的感覺。即使檔案上看起來像是複數顏色重疊，也有方法可以在印刷時指定顏色不互相重疊混合。這個方法就是「挖空」**02**。

▶ Design knowledge

文字較小的文章或線條，要勾選「疊印」

一般都會將位於底色上的文章的K（黑墨）版設定為疊印。這是因為K版如果沒有設定成疊印，而是設定成挖空，印刷前就會先挖掉與文字重疊的底色部分。

這種情況下，如果發生套印不準※，就會露出印刷沒覆蓋到的地方。

但如果事先設定為疊印，即使遇到套印不準的狀況，也不會漏白，套印不準的地方也比較不明顯。

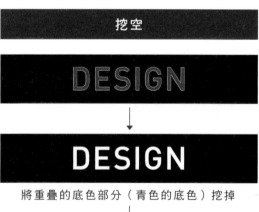

疊印

在青色的底色上印黃色文字

↓

因為色彩重疊混合，變成其他顏色

01 如果設定為疊印，印刷時會將版重疊在其他檔案上，經過混色後的檔案跟原本的感覺會出現差異。

挖空

DESIGN

↓

DESIGN

將重疊的底色部分（青色的底色）挖掉

↓

DESIGN

發生套印不準時，邊緣會看到白邊（漏白）

02 如果設定成挖空，就不會跟其他色彩混合。可是一旦發生套印不準的情況，邊緣就會變得很顯眼。

※套印不準：多色印刷時，各色版未套準位置的狀況稱為套印不準。實際輸出時多少都會產生套印不準的問題。

● Design knowledge

處理大片黑色面積的方法

一般使用的印刷機大多不會設定疊印，不過有時也會遇到不小心設定成疊印的狀況。例如，設計時沒發現在C100上設定了疊印M100，導致最後印刷時色彩失準。

另外，如果針對大面積的K（黑墨）版設定疊印，又會受到底色的影響 **03**。

K版與其他色版相較是比較不易受到影響的色彩，但如果是大面積，卻有可能受到底色的影響而改變顏色。

遇到這個問題，建議可以用比較不易受到底色影響的複色黑（請參考P76）。複色黑是融合各色版的濃郁黑色，能解決疊印時的色彩失準問題。

● Design knowledge

白色疊印是問題的根源

印刷時最悲劇是白色疊印問題。在印刷上，由於白色等於是紙張本身的顏色，如果指定疊印白色，那麼該部分就會**消失在畫面上 04 05**。

當我還是初出茅廬的設計師時，曾經直接接手一份設計檔，當時我並沒有發現檔案裡有設定白色疊印，所以就在電話號碼部分設定成白色疊印的狀態下交稿。印刷時我頓時臉色發青，人生從沒像那樣冒那麼多冷汗。衷心希望大家不要跟我犯一樣的錯誤。

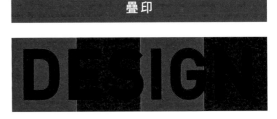

疊印

如果是大面積的黑色也會變色

03 雖然K版比較不容易受到疊印影響，但若是大面積的黑色設計，也會被底色影響。即使文字是同一個顏色，也可看出文字在黃底色與藍底色交界處出現色差。

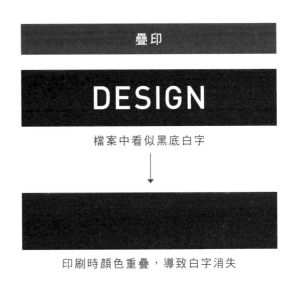

疊印

檔案中看似黑底白字

↓

印刷時顏色重疊，導致白字消失

04 若將白色設定為疊印，色彩互相混合，結果會導致色彩消失不見。

05 這是用來設定疊印的屬性視窗。Illustrator可從〔視窗〕→〔屬性〕中開啟。如果勾選就會設定疊印，沒有勾選就是挖空。可指定疊印填色或是筆畫。

CHAPTER6 設計檔一定要設定自動備份

09 隨時備份以防萬一

儘管現在的電腦系統比以前更穩定,但仍時常發生檔案毀損的問題。備份就是應對這類突發事件的關鍵,大家一定要多多善用。

▶ Design knowledge

總之先備份再說

使用電腦作業常會遇到檔案有問題無法打開的情況 01。如果能勉強打開倒還算好運,但大部分運氣都不會這麼好。經常是屋漏偏逢連夜雨,甚至遇到交稿當天檔案突然壞掉的情況。

搞不好就此失去客戶信賴,丟了工作,家人離開身邊,只好自己逃到深山裡變成原始人。好像説得有點誇張了。

我只是要跟各位説,做好檔案的備份真的很重要,而自動備份功能就是拯救設計師不變成原始人的救星。

▶ Design knowledge

Mac系統的備份

Mac有一種名為「Time Machine」的備份系統 02。只要花幾個小時,就能自動保存Mac內全部的資料。萬一檔案打不開,你可以回到檔案還能正常開啟的時刻,然後拉出需要的檔案。

簡直就是時光機!原來,時光機早就在Mac的世界中誕生了。

雖然除了電腦之外還需要外接硬碟,但遇到緊急情況時非常好用,請務必善用這個系統。

01 千辛萬苦做好的設計若沒有備份,將會發生悲劇……

02 這是Mac的Time Machine畫面。在右邊選擇想回溯的日期時間,電腦就會回到當時的狀態,再拉出需要的檔案。

PRODUCTION

▶ Design knowledge

Windows系統的備份

Windows也有跟Mac一樣的備份系統。先打開設定，在搜尋欄輸入「備份」，選擇〔建立系統映像〕，點選〔開始備份〕就能備份資料 03。

也可以使用其他第三方軟體，或活用OneDrive※來備份，大家一定要找出適用自己所用設備的備份方法。

▶ Design knowledge

備份到兩個地方

Mac的Time Machine或Windows的備份可以保存數小時、數天、數個月前的檔案。

不過想找回更久之前的檔案就比較有難度。

電腦要儲存久遠的檔案會有容量限制，只靠自動備份的話，並不適用已經完成的企劃案，因此設計師必須另尋他法。

我自己是會用DVD與外接硬碟來保存資料 04。這個步驟有點麻煩，但是多了這道手續，即使有一處的檔案無法開啟時也不用擔心。我們要確保備份檔案萬無一失。

如果確實做好備份，就算中途檔案不見、動不了，也能恢復檔案，毫無影響地繼續作業。

03 Windows的備份設定畫面。是透過將資料儲存到C槽以外的硬碟來備份。

DVD　　　　　外接硬碟

04 檔案最好存放在兩個地方。建議可以分別備份在DVD和外接硬碟裡。

※OneDrive：一種雲端硬碟。除了Windows，就連Mac、智慧型手機、平板電腦也都能使用。

CHAPTER6

連繫設計師與客戶之間的數位魔法紙張

10 設計成品的PDF檔

PDF是Adobe公司所開發的,是一種不依靠特定系統與電腦環境,就能顯示檔案的儲存格式。自從PDF誕生後,再也不需要特地印出來跟客戶核對了。

▶ Design knowledge

只需Adobe Acrobat Reader DC即可

　　用實際的例子來說明,PDF的用途就是當你使用Illustrator或InDesign做好設計稿,即使客戶那邊使用不同的電腦系統或軟體,對方也能查看檔案的儲存格式。

　　儲存為PDF的檔案,會跟印刷在紙張時的狀態相同,換句話說,PDF可以讓人直接在電子設備上討論要輸出的設計檔 **01** 。

　　現代人也許難以想像,但在PDF還沒誕生的時代,每次的設計案都要印出來送到客戶那邊做確認。而現在客戶只要下載「Adobe Acrobat Reader DC」這個免費軟體,無論用什麼電腦都能開啟完整的設計檔了 **02** 。

無論在哪種電腦環境,
都能顯示出相同的版面

印刷出來也是一樣的版面

01 PDF在任何電腦環境都能讓人查看相同版面。

02

設計師只要將設計檔轉成PDF檔寄給客戶,對方就能檢查檔案內容。

PRODUCTION

● Design knowledge

不需附加字型和圖像

由於字型會自動加入PDF檔案中，即使客戶沒有設計檔裡的字型，也不用擔心會被自動替換 **03**。此外，圖像也會自動加入PDF裡，還可以選擇將圖片壓縮，減輕檔案大小。

其他還有像是開啟檔案的密碼設定、印刷許可、禁止複製內文等多項功能，非常方便活用於各種情況 **04**。

● Design knowledge

以PDF格式交稿

近年開始出現透過網路指定印刷的服務，而且可以用PDF檔案交稿。

由於只要用PDF檔就能交件，不會發生忘記附上字型或沒把文字轉外框的問題。

但交稿後若需要調整，是無法直接在PDF檔上修改的，因此手邊一定要留著交稿前的Illustrator或InDesign檔。

此外，我個人除非遇到客戶要求「一定要用PDF交稿」，不然一般都會附上所有檔案。因為光是轉成PDF檔就需要不少時間，也得提高網路上傳速度來傳送大型檔案。

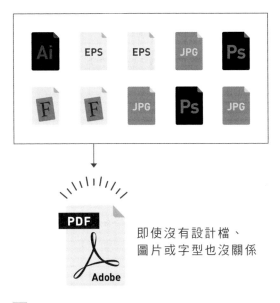

即使沒有設計檔、
圖片或字型也沒關係

03 所有軟體都能將檔案轉存成 PDF 檔來傳送。

完成轉存！

04 這是用Illustrator轉存PDF的做法。打開〔檔案〕→〔另存新檔〕，在格式的地方選擇Adobe PDF（pdf）。雖然還有其他詳細進階設定，但只要點下〔儲存PDF〕後就能完成。

用「設計檔＋輸出指示單＋輸出樣本」交稿

11 怎麼填輸出指示單？

為避免設計作品在最後的印刷過程中出錯，我們得先完成檔案的檢查，然後把相關重點填在輸出指示單上。

● Design knowledge

為什麼要填輸出指示單？

　　不需我多說，設計師交稿給印刷廠時當然要給正確檔案。

　　沒有確實做好這步驟，就無法按照設計內容正確印刷，那樣一來，就算設計過程再辛苦、再用心，結果在最後隨便交稿，一切就前功盡棄了。

　　輸出指示單是需要填寫負責設計師、檔案名稱、使用系統、軟體、字型、圖像、有無轉外框等內容的表格 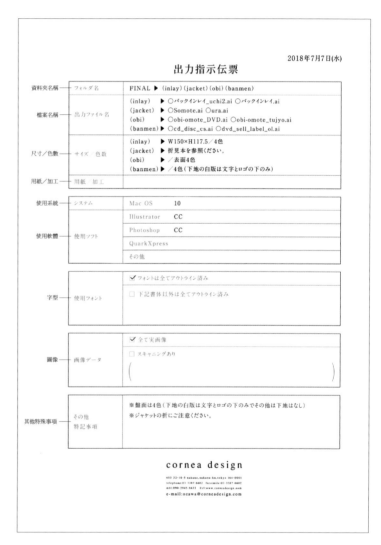。簡言之就是設計檔的說明書，避免交接檔案時發生問題。

　　除了這份輸出指示單，也要一起附上輸出樣本。有輸出樣本可以更正確地核對印刷用的印版是否按照設計檔輸出。尤其是網址連結不完整，或文字變亂碼等情況，印刷公司才能更容易察覺。若條件允許，有實際輸出的樣本更好。

01　為了傳送正確的設計檔給印刷公司，記得填寫輸出指示單。無法完整寫進一般項目的內容，可以用較長的句子填寫在其他特殊事項欄。以上為我們公司的輸出指示單範例。

CHAPTER6
12 最後階段千萬別出錯！
交稿前一定要知道的9個重點

交稿給印刷廠是設計的最後一個階段，也是檢查有無任何錯誤的最後機會。雖然檢查全部檔案很累，但為了避免出錯，建議交稿前還是要從頭到尾檢查過一遍。

● Design knowledge

交稿前的檢查重點

　　下圖是交稿前建議再次確認的項目 **01** 。
①設計檔、圖片檔的色彩模式是否為CMYK？
②有無標示完成尺寸的裁切線？
③有沒有設定出血？
④原尺寸的圖像解析度是否超過350dpi？
⑤文字有沒有轉外框？
⑥是否只有必要部分設定為疊印？
⑦細線或文字是否設定為複色黑？
⑧是否有殘留多餘錨點或文字？
⑨圖片是否有全部嵌入？

　　因應不同情況，以上項目也有可能無法檢查到全部錯誤，不過印刷時容易發生的失誤，大多是起因於未仔細檢查上述項目。

　　時間越緊迫，就越容易疏忽，當你陷入慌亂時，請翻開這一頁，逐項檢查一下吧！

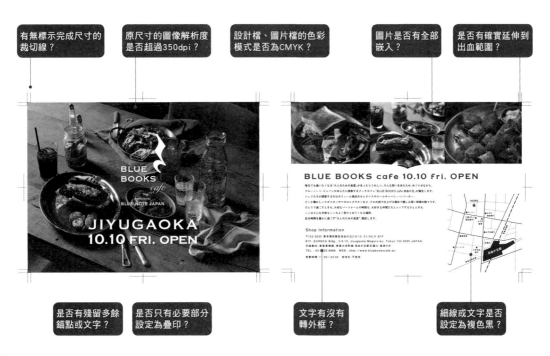

有無標示完成尺寸的裁切線？

原尺寸的圖像解析度是否超過350dpi？

設計檔、圖片檔的色彩模式是否為CMYK？

圖片是否有全部嵌入？

是否有確實延伸到出血範圍？

是否有殘留多餘錨點或文字？

是否只有必要部分設定為疊印？

文字有沒有轉外框？

細線或文字是否設定為複色黑？

01 　全部檢查過這些項目，交出萬無一失的設計檔。

CHAPTER6 並非上傳完稿後就結束了

13 提交完稿的注意事項

再三檢查完稿，同時也準備好輸出指示單與輸出樣本後，就可以將設計稿送到客戶手上了！

▶ Design knowledge

網路交稿

近來用網路交稿的方式還蠻常見的。

一般的印刷公司，大多也會要求將檔案上傳到線上空間（在網路上共同分享檔案的服務），或上傳到印刷公司的指定網站 **01**。

不過在過去，印刷公司都是直接來取件，現在除了使用特殊印刷的案件外，很少會直接與印刷公司的人溝通，幾乎都是透過網路來收取檔案了。

包括P168提到的輸出指示單和輸出樣本，都可以跟設計完稿一起以PDF形式上傳。只不過用紙張媒體做輸出樣本，仍然比較能正確核對，如果時間足夠，我還是建議將樣本印刷出來寄給對方會比較好。

▶ Design knowledge

交稿後一定要以電子郵件或電話確認

上傳檔案之後務必用電子郵件或打電話跟客戶做確認。

有時會發生檔案未傳送成功，或是對方並沒有確實收到的狀況。印刷公司方是否成功下載檔案，檔案是否有毀損或內容遺漏等等問題，設計師要實際聯絡並一一確認，避免萬一未成功傳送檔案時會產生的時間損失。

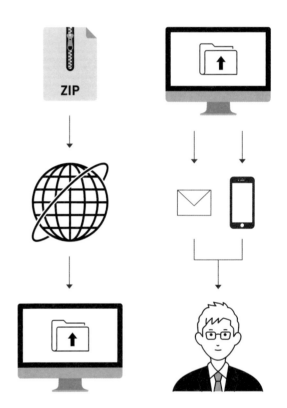

01 壓縮檔案後，上傳到雲端給印刷公司。上傳後，務必跟印刷公司確認是否收到檔案。請記得，直到印刷品確定完成並交件，這整個過程其實都是設計師的份內工作。此外需注意的是，每家印刷公司的交稿規定不盡相同，事先一定要確實閱讀印刷的相關規定。

PRODUCTION

會議絕不能草率了事！

14 與客戶開會的要領

我在P14曾強調設計師與客戶開會討論的重要性，至於具體上究竟該怎麼做，我將會在本節告訴大家。

🔘 Design knowledge

會議流程

①事前調查

接到設計委託案，約好會議日期後，首先要盡可能調查客戶的公司、提供何種服務、販賣什麼商品等資訊。事前調查是跟客戶開會前的第一步。

②自我介紹

如果是第一次合作的客戶，就把實際作品列印出來展示給對方看，也可以使用iPad或筆電來呈現。我個人是推薦大家使用iPad，看起來非常有質感。由於一般客戶都不太了解設計方的實績與擅長領域，所以要在這階段好好介紹自己。

③別過度使用過於專業的用語

尤其是網頁設計相關的會議，特別容易有這個問題。雖然不可能完全不使用術語，因為這樣反而會給對方一種這個人是不是跟不上時代或不專業的感覺。所以談話時還是要一邊適當地使用專業術語仔細解釋，一邊配合客戶的反應隨機應變。

④請他人當會議紀錄，自己則專心與客戶溝通

個人接案的設計師或許比較難做到，但如果不是，我會建議盡量多帶幾個人去開會。如果主要負責對話的我還要分心做會議紀錄之類的事，就無法完全把注意力花在跟客戶的溝通上。討論會議最重要的是「仔細聆聽客戶意見，引導出設計目標」。可以的話，把會議紀錄的工作交給別人去做吧！

⑤別一開口就談費用，會後再寄估價單也不遲

開會比較容易出問題的大多是因為費用。如果客戶非得要求你當場說明費用，你就必須明確告訴對方這只是粗略的估價。還要告訴對方，等你回公司會再寄一份詳細的估價單給他。這是為了避免之後客戶抱怨「這跟當初講好的不一樣」，所以金額、數字等部分，一定要用紙本文件或電子郵件留下紀錄比較保險。

CHAPTER 6

15 設計案的提案技巧

說清楚、慢慢說、仔細說

提案很讓人緊張吧？把自己努力做的設計成品給客戶看的當下，對方到底能否如自己所願接收到創作的想法呢？光想到這裡就讓人緊張。不管是誰，最初一定都曾經歷過這個時期吧？

▶ Design knowledge

慢慢習慣提案場合吧！
比起提案流暢度，內容好不好懂更重要

　　提案場合聽起來似乎很讓人緊張，不過你以後總會習慣這種的場合的。往後回想時，甚至可能無法理解自己當初為什麼要那麼緊張。

　　況且也不會有人一開始就期待菜鳥能做出超級厲害的提案，所以根本不需要過度緊張。

　　製作一份好懂的資料，網羅符合設計目標的各種作品，剩下的就只要按照資料內容以口頭補足即可。提案最關鍵的並非報告時的流暢度，而是說明的順序與內容好不好懂。提案過程絕不能讓任何聽眾無法理解 01 。

01 不能讓聽眾彷彿鴨子聽雷，提案時要掌握說明的順序。

▶ Design knowledge

明確掌握想傳達的訊息

　　首先，提案時最重要的是你想「傳達什麼」。你必須說明你的設計有什麼特點、你想透過作品傳遞什麼訊息、想如何讓受眾感受到這個訊息。

　　客戶在乎的是他們是否能獲得符合預期目標的成果，而我們的工作就是將我們作品之所以能達到這樣成果的理由，統整成簡單易懂的資料，這就是「企劃書」 02 。

　　畢竟我們是設計師，所以連企劃書的外觀也不能馬虎。此外要注意，雖然用文字傳達訊息很重要，但也不能過於長篇大論，而是要善用圖片與照片等元素，製作出簡潔的版面。

02 製作出既能傳遞訊息又美觀的提案資料。

PRODUCTION

▶ Design knowledge

提案的訣竅

準備好資料之後，就要準備去跟客戶提案了。

第一次提案，難免會因緊張而變得講話細聲細氣，不過你一定要逼自己充滿精神地打招呼和自我介紹！如果能讓大家笑出來，那就更棒了。總之，就是要給對方留下好印象，只要可以做到這一點，之後的提案過程比較能順暢進行 03 。

此外，不要照唸客戶看提案資料就能知道的內容，這會讓聽眾覺得很無聊。重點是讓客戶明白每一頁想傳達的訊息，所以一定要趕快說出結論。

▶ Design knowledge

介紹作品是提案的主菜！

終於要進入介紹作品的時間了！

到這個階段，客戶應該已經明白你的設計意圖與目標，因此我們不要再賣關子，趕快讓客戶看作品吧 04 ！我通常會在這時把作品的提案擺在桌上，或並排打開所有檔案，讓客戶好好觀賞。或許這當中有你最推薦的提案，不過畢竟每一個作品都是依照相同目的所做，就當作是跟客戶一起鑑賞，把作品一字排開吧。

在過程中，客戶可能會開始提出意見，此時一定要仔細聆聽！如果是有延伸設計的作品，就在客戶提出意見時找個時機拿出來。劈頭就把延伸設計都擺出來會顯得太雜。

只要掌握上述重點，基本上提案過程就會非常順利！

03　開頭最重要。請一定要充滿精神地打招呼和自我介紹！

04　詳細、清楚地介紹自己的設計作品，是設計師必須學會的技能。

173

CHAPTER6

16 設計費用的計算方法

設計費用會因設計師的實力高低而異

終於要來談大家最關心的設計費用了。設計的費用到底要如何決定？這可以説是以設計維生的人最關心的事了。

▶ Design knowledge

設計費不好估算

既然是提供專業的設計服務，就要收取跟勞動成本相等的代價，不過話雖如此，決定設計費並不是件容易的事 01 。

因為「設計費」並不單純等於「作業費」。

如同我在P10提過的，從思考到實際做成平面視覺的作業過程，都屬於設計的一環，所以要求的費用除了單純的勞動代價，也要包含花在思考上的時間成本。

不過，什麼算是耗費在思考上的成本呢？

「我的思考一小時3000元」、「我的思考費總共收1500元」。每個人的做法都不一樣，因此無法以固定的基準來計算。

不過像JAGDA就有替設計的計費訂定了標準 02 。JAGDA是公益社團法人日本平面設計師協會，也是日本唯一的全國性平面設計師組織。我在後面會附上JAGDA的計費標準，可以當作一種收費標準參考※。

01　這次的設計費用該算多少呢？

02　JAGDA的網站。建議想當設計師的人可以參考。
http://www.jagda.or.jp/

※編註：在台灣，設計費用並無統一的標準。此篇以日本的情況提供給各位參考。

PRODUCTION

● Design knowledge

JAGDA的計費方式

JAGDA的計費方式是這三種費用的總計：
（1）從最初開會討論，到完成設計品的過程中，製作者的工作量（勞動量）的報酬。（2）製作時，實際支出的經費。（3）為設計品提升附加價值的作業支出。JAGDA的計費方式又可以右邊的公式計算 **03**。

▶ Design knowledge

其他的計費方式

JAGDA的計費是以「理論上應該包含這些費用」來計算的，但並非所有的設計師都是用這個公式來算。

也有的設計師會先自己決定每頁的單價或插畫單價，再以最終交件成品的總頁數或插畫數來申請設計費。另外，關於設計的構思過程的費用，也有人會在「設計費」之外另計「企劃」的費用，也就是以構思過程對整體設計的影響程度來估算。

例如客戶如果要求「請幫我設計兔子形狀餅乾的包裝」，這就比較跟「企劃」無關，但如果客戶是要求「以動物當主題，設計成小朋友會喜歡的包裝」，那麼設計師就必須思考要選什麼動物？怎麼做小朋友才會喜歡？於是設計師必須開始搜集資料，然後先把設計拿給朋友的小孩看等等。當設計過程中需要做這些事，有的設計師就會收取「企劃費」，但也因為這部分的費用不好計算，所以目前也沒有所謂的「行情價」或收費標準 **04**。

■計算設計費的公式

$$X = aY + b + aYZ + C$$

X＝製作費
Y＝質量指數（設計師的能力）
Z＝量的指數（設計品的目標數量、使用媒體的數量）
a＝a製作費（提升附加價值的作業）
b＝b製作費（製作精稿等，與附加價值無直接關聯的作業）
C＝支出費（印刷費、發包費、交通費等）

03 JAGDA的設計費用公式。

04 想多了解設計費的計費方式，建議可先跟前輩請教，再訂定自己的收費標準。雖然是條漫長的路，不過你一定能慢慢找到自己的價碼！

CHAPTER6　創意工作者的權利

17　關於「著作權」

辛苦設計出作品的設計師或創意工作者，自然是擁有作品著作權的人。我認為，打造一個能確實主張自己權利、讓人無後顧之憂地工作的社會非常重要。

▶ Design knowledge

著作權何時會成立

我知道最近常發生跟著作權有關的事件，導致大家都很害怕自己會不小心違法，但這些相關法條條文的內容又太過於專業，讓人一下子很難理解。現在我就簡單跟各位解釋比較重要的一項，那就是：

「著作權是指未有明確形體的無形財產權（無形固定資產），書籍、語言、音樂、繪畫、建築、圖形、電影、電腦程式等皆屬之。」

套用在設計師身上的話，就是「創作設計或插畫時，即使沒有登記，也會自動賦予作者權利」。意思是說，創作設計或插畫的瞬間，同時就會產生權利。

因此無論是印刷、販賣、在網路上公開或使用他人製作的圖片或影片，都必須向持有著作權的人取得許可才行 01。

CG：株式会社OGOOD

01　書籍、DVD、廣告、網站……各種不同的設計，有哪些著作權屬於設計師呢？

PRODUCTION

● Design knowledge

如何跟客戶交涉

假設我們接到客戶發來的設計或插畫案，且已經著手開始製作。這時，創作者在製圖的當下其實就已擁有著作權了，客戶不能未經許可將設計品用於網站。

如果客戶想使用，對方必須請創作者讓出著作權，或簽訂能在限制範圍內使用的契約。

不過設計師實際上很少遇到如此講求細節的合約，所以，即使現在有很多關於著作權的問題，仍然很多人不會完全遵守著作權規範 02。

舉例來說，設計師製作小冊子時，在表格與圖表旁繪製了負責講解的插畫角色。但在交件時，幾乎不會有客戶另外提出「我想請你讓渡那個插畫的著作權，麻煩你寄一份合約來」的請求。

像「迪士尼」、「吉卜力」等大公司則會制定相對嚴密的合約書，但對於一些小製作品，通常也不會一一簽訂合約。

所以設計師會遇到自己明明只負責製作小冊子，但那個插圖卻被客戶用於官網，甚至廣泛用在社群網站上的服務介紹頁之類的情況。

不過這裡提醒各位，就算簽訂正式合約，設計師也要在估價單或請款單上明確註明「若要於其他媒體使用此次製作的插圖及設計，需另立估價單」，已確保自己的權益 03。

客戶如果對此做法提出反對或抱怨，雙方將無法建立健全的商業關係。為了設計圈的未來，各位一定要讓著作權的概念慢慢普及化。

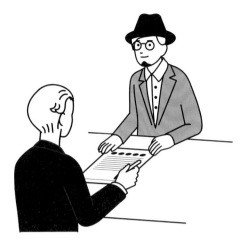

02　本來客戶與創作者應該透過簽訂個別合約，規定對方使用設計內容的權限。

03　身為設計師一定要確實主張自己的權利。

Design knowledge ＞ Design examples

CHAPTER6 全新時代的來臨

18 網頁設計與跨媒介設計

平面設計師能活躍於網頁設計或跨媒介設計的時代已經來臨。我們應該好好思設計師工作的未來趨勢。

▶ Design knowledge

全新設計環境

我在十四年前以平面設計師的身份進入設計圈,當時就已開始有「未來是網路時代」的聲音,不過那時仍是平面設計師只要專心做平面設計、網頁設計師專心做網頁,攝影導演專心做影片的時代。

但就在這七、八年之間,已演變成是平面設計師理所當然地要做網頁設計、拍影片,而網頁設計師需要做商標、設計品牌的時代了 01 。

▶ Design knowledge

專職做平面設計的時代
已經結束了

實際上我自己經營的公司雖然是以平面設計為主,卻不是只做平面設計而已。只要跟設計有關的各種案子都會接。

我認為,設計師只做平面設計的時代已經結束了,但這絕不是壞消息,往好處想,設計師再也不受限於單一領域,而是擁有更多表現設計的機會。

也就是說,能發揮平面設計師真正實力的土壤終於成熟了。比起以前,設計師能在更自由的環境中創作,這不是值得開心的事嗎?

01　FEBIS公司的網頁、平面、商品等設計創作。

▶ Design knowledge

媒體混合和跨媒體製作

大家有聽過**媒體混合（Media mix）**跟**跨媒體製作（Cross media）**嗎？人們不會只看單一媒體，而是會從複數媒體來獲得各種情報。每一種媒體各有其擅長領域，例如，動態形式的就選擇電視或動畫，想傳達詳細資訊的就使用紙張，要雙向溝通則可以透過網站。

將原本單一媒體呈現的作品，藉由橫跨各種不同媒體的方式來宣傳商品或服務，以彌補該單一媒體的弱點的手法，就稱為媒體混合 02。而立基於個別媒介的特長，利用複數媒體製作出副產品，以求達到更有效率地傳遞資訊的方法，就是跨媒體製作的概念 03。

運用跨媒體製作，可以獲得提高消費者行動意向的相乘效果，因此現在已受到大眾廣泛運用。

正因如此，目前設計領域的職務，比起單一領域的專業性，更看重的是擁有設計師的多元性。我認為，未來將會是那些能掌握各種媒體特長，且能有效利用各媒體的設計師與公司更加活躍的時代。

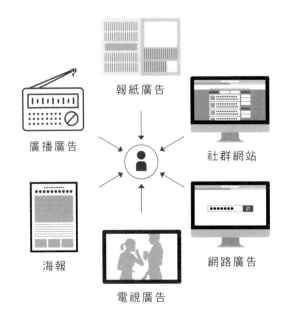

02　將單一媒體結合其他媒體以提升商業利益的方式，稱為媒體混合。

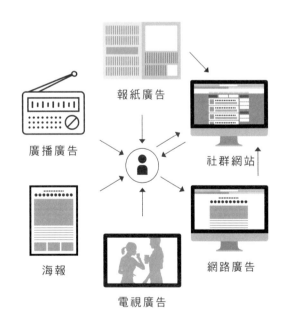

03　善用各媒體的特長，以達到更有效率的傳遞資訊的方法，就稱為跨媒體製作。

INDEX

索引

台灣廣廈 國際出版集團
Taiwan Mansion International Group

國家圖書館出版品預行編目（CIP）資料

設計職人的養成：實例示範×技法解說×實務教學，學會平面
設計師的必備知識與技能，做出讓客戶滿意的好設計 /尾澤早
飛作；鍾雅茜翻譯. -- 初版. -- 新北市：紙印良品，2019.08
　　面；　公分.
　ISBN 978-986-93340-8-2（平裝）
　1.平面設計 2.版面設計
　964.6　　　　　　　　　　　　　　　　　　108009868

紙印良品

設計職人的養成

實例示範×技法解說×實務教學，學會平面設計師的必備知識與技能，做出讓客戶滿意的好設計

作　　　者／尾澤早飛　　　　　編輯中心編輯長／張秀環‧編輯／劉俊甫
翻　　　譯／鍾雅茜　　　　　　封面設計／曾詩涵‧內頁排版／菩薩蠻數位文化有限公司
　　　　　　　　　　　　　　　製版‧印刷‧裝訂／東豪‧弼聖‧明和

行企研發中心總監／陳冠蒨　　整合行銷組／陳宜鈴
媒體公關組／陳柔彣　　　　　綜合業務組／何欣穎

發　行　人／江媛珍
法 律 顧 問／第一國際法律事務所 余淑杏律師‧北辰著作權事務所 蕭雄淋律師
出　　　版／紙印良品
發　　　行／台灣廣廈有聲圖書有限公司
　　　　　　地址：新北市235中和區中山路二段359巷7號2樓
　　　　　　電話：（886）2-2225-5777‧傳真：（886）2-2225-8052

代理印務‧全球總經銷／知遠文化事業有限公司
　　　　　　地址：新北市222深坑區北深路三段155巷25號5樓
　　　　　　電話：（886）2-2664-8800‧傳真：（886）2-2664-8801
　　　　　　網址：www.booknews.com.tw（博訊書網）
郵 政 劃 撥／劃撥帳號：18836722
　　　　　　劃撥戶名：知遠文化事業有限公司（※單次購書金額未達500元，請另付60元郵資。）

■出版日期：2019年08月　　■初版3刷：2020年06月
ISBN：978-986-93340-8-2　　版權所有，未經同意不得重製、轉載、翻印。